LA CAPITALE

DE

L'ART

OUVRAGES DU MÊME AUTEUR

MÉMOIRES D'UN PARISIEN :

Voyages a travers le monde, *12^e édition*,
1 vol. in-18. 3 fr. 50
L'Écume de Paris, *16^e édition*, 1 vol in-18. 3 fr. 50
La Haute-Noce, *20^e édition*, 1 vol. in-18. 3 fr. 50
La Gloire a Paris, *12^e édition*, 1 vol. in-18. 3 fr. 50

ALBERT WOLFF

La Capitale
DE
L'ART

DEUXIÈME ÉDITION

PARIS
VICTOR-HAVARD, ÉDITEUR
175, Boulevard Saint-Germain, 175

1886

Droits de traduction et de reproduction réservés.

AU LECTEUR

Paris est la Capitale de l'art, et nul n'oserait lui contester ce titre en lequel se résume le plus pur de sa gloire. Cette suprématie lui est restée à travers les fluctuations de la politique : c'est dans l'art que Paris, après ses désastres, a trouvé le renouveau de sa haute situation européenne ; sur les décombres fumants de la grande ville, l'art a le premier signalé le retour de Paris vers ses plus belles destinées. Le siège de Paris à peine terminé, les marchands étrangers se précipitaient vers la capitale pour y chercher les chefs-d'œuvre de l'école française, dont l'Eu-

rope et l'Amérique étaient privées depuis 1870. Les premiers aussi, nos artistes retrouvèrent leur sérénité, et alors que tout chancelait autour de lui, l'art reprit son labeur. Dans l'histoire d'aucun peuple de notre temps, il ne tient une place aussi belle qu'en France; sur aucun point du globe il n'est inscrit en plus grand nombre que dans les musées et sur les monuments de Paris. Deux fois en ce siècle toute l'évolution dans l'art s'est faite à Paris, par la grande phalange des hommes dits de 1830 d'abord, et ensuite par le mouvement moderne qui s'efforce de dégager les arts de la convention pour les ramener vers la nature, l'unique et éternelle source vivifiante.

Tous les grands artistes de notre temps ne résident pas à Paris, c'est certain; chaque pays a un nombre plus ou moins grand de peintres et sculpteurs de haute

valeur; mais nulle part on ne pourrait réunir une si grande collection d'hommes qui ont marqué les phases lumineuses de l'art. En cherchant bien, on trouverait aisément parmi les plus beaux noms de l'étranger l'influence de Paris ou la préoccupation de son jugement. Les uns sont venus dans la capitale pour se précipiter dans la mêlée et pour ne jamais la quitter; d'autres y ont, au temps de leur jeunesse, puisé leur premier enthousiasme; quelques-uns, au déclin d'une carrière glorieuse, semblent encore aspirer à nos suffrages comme au couronnement de leurs efforts.

Depuis de longues années, j'ai conçu le dessein d'écrire dans le ton d'une causerie familière la vie des peintres et sculpteurs en qui s'incarne la gloire de la Capitale de l'art depuis un demi-siècle. Il m'a toujours semblé qu'entre les discussions

arides d'une lecture souvent laborieuse et les simples biographies, il y aurait une belle place à prendre pour l'écrivain qui, rapidement, avec la sympathie pour le véritable talent, sous quelque forme qu'il se produise, présenterait l'artiste à la fois dans son caractère et dans son œuvre, non d'après les documents fournis par d'autres, mais d'après ses propres observations.

Sauf Géricault qui ouvre ce volume, j'ai connu tous les artistes dont j'entretiens le lecteur dans cette première série; avec le plus grand nombre j'ai entretenu de longues et intimes relations; j'ai reçu la confession de leur ambition et de leur doute; j'ai pu voir dans les âmes autant que dans l'œuvre, et c'est par cet échange de vues avec les artistes, devenus en quelque sorte mes collaborateurs inconscients, que mon ouvrage fera

son chemin plus sûrement que par la part que j'y apporte personnellement. J'ai pensé aussi qu'en m'éloignant de l'ordre chronologique, je donnerais à ce volume, avec la variété, un attrait plus grand pour le lecteur. De même que j'ai réuni dans ce livre quelques-uns des plus grands noms de ce dernier demi-siècle, j'y ai fait une place aux talents plus jeunes qui ont marqué une évolution dans l'art et à l'un des peintres étrangers qui sont venus demander à Paris la consécration de leur nom.

Si, ce que j'espère, cette première série trouve l'agrément du lecteur, la même idée présidera à la composition du second volume, dans lequel, pour ne citer que quelques noms, je parlerai, par exemple, en même temps d'Ingres, de Barye, de Courbet et de Delaroche comme de MM. Gustave Moreau, Vollon, Paul Dubois,

Saint-Marceaux, Detaille, Menzel et Munkacsy. Mon ambition est de faire défiler dans cet ouvrage tous ceux dont le talent est sorti des rangs dans ces dernières cinquante années. C'est une tâche lourde, je le sais, mais je m'y attelle avec cette passion pour les arts sur laquelle repose toute ma vie. D'autres l'auraient entreprise avec plus de talent, c'est possible, mais j'affirme que personne n'y eût apporté un plus profond respect pour les artistes que j'aime et une plus sincère tendresse pour la Capitale de l'art, dans la gloire de laquelle je prends ma part de fierté et d'émotion.

<div style="text-align:right">Albert Wolff.</div>

LA CAPITALE DE L'ART

GÉRICAULT

En tête de ces études est la place véritable de Géricault, car son génie marque le point de départ de la révolution qui s'est faite dans l'art français, au commencement de ce siècle. Ses œuvres sont rares, car sa vie a été courte, et les belles pages que conserve le Musée du Louvre en ont absorbé une partie. Cependant, il n'est pas possible de publier ces esquisses de la vie des peintres et sculpteurs de ce siècle, sans remonter au précurseur qui leur a montré la route. — Tous sont plus ou moins redevables

à Géricault de l'enthousiasme de leur jeunesse qui fut le premier agent de leur propre gloire.

Quand on veut résumer l'histoire de la peinture française en ce siècle, marquer le point de départ de son évolution et montrer sa gloire dans toute sa plénitude, aussitôt Géricault surgit dans la pensée et son œuvre apparaît comme la plus haute expression de l'art français à la fin de ce siècle, comme il en fut l'espérance au début. Il n'est pas difficile d'établir l'influence de Géricault sur ceux qui sont venus après lui : entre le *Radeau de la Méduse* et l'*Entrée des Croisés à Jérusalem*, la parenté intellectuelle est visible. Eugène Delacroix fut l'héritier direct de Géricault. C'est dans l'œuvre de ce précurseur qui lui prodigua, on le sait, les premiers encouragements, que Delacroix puisa la passion du grand art dramatique par lequel il devait se placer, grâce à d'autres qualités, au niveau du maître. La plus grande œuvre sculpturale de ce siècle, *la Guerre*, que Rude a taillée dans l'Arc de triomphe, évoque, elle aussi, le sou-

venir de Géricault par la fougue et la grandeur de sa conception. Quant aux autres artistes, dits de 1830, ils sont tous sans exception redevables à Géricault d'une partie de leur renommée, car c'est son exemple qui a donné aux jeunes gens de son temps le courage de remonter le courant; il leur a enseigné le mépris de la convention triomphante, l'amour d'une peinture émue et l'audace d'accomplir la révolution intellectuelle qui devait jeter un si grand éclat sur notre siècle. Et, ici, je parle sans distinction des peintres d'histoire, de genre ou des paysagistes; l'âme de Géricault plane sur les uns et les autres; on la découvre dans la hardiesse de Rousseau, l'impétuosité de Jules Dupré, et jusque dans l'œuvre de Millet. Tous ces maîtres venus après le précurseur ne lui ressemblent pas, mais ils ont puisé l'essor de leur pensée dans le génie du plus grand. Celui qui, par le côté extérieur de son art, rappelle le moins le souvenir de Géricault, s'appuie encore sur lui par la pensée dominante de son œuvre. *Le Cuirassier blessé*

de Géricault et *le Laboureur* de Millet sont sortis d'un même ordre d'idées, d'un même désir de montrer en une seule figure le vaincu de la vie. Géricault le personnifia en ce cavalier du Louvre, parce que son esprit s'était nourri de l'épopée impériale et que les revers de Napoléon furent pour lui le coup cruel qui le frappa au cœur. Millet, venu sous le règne bourgeois de Louis-Philippe, alors que les regards se tournaient vers les ouvriers, devint le peintre des vaincus du labeur, comme Géricault fut le peintre des vaincus de la gloire; en dehors de cette idée fondamentale qui se dégage de l'œuvre de chacun, aucun point de contact entre eux, mais cette parenté spirituelle suffit pour marquer même l'influnce de Géricault chez celui des grands artistes de 1830 qui lui ressemble le moins. A tous sans exception, Géricault a enseigné à être grand et à rester simple.

Géricault n'est pas seulement la plus haute expression de l'art français en ce siècle, il est

un des plus grands artistes qui aient existé. Ce qui nous reste de son génie nous permet de mesurer l'apothéose à laquelle il fût parvenu si la mort ne l'avait pas frappé en pleine jeunesse. Géricault était âgé de vingt et un ans quand il signa l'admirable *Chasseur de la Garde* dans lequel il incarna la gloire militaire. Quel maître pourrait se vanter d'avoir enseigné à ce jeune homme cet art si fier, si indépendant et en telle opposition avec la production du temps, que l'œuvre fut jugée scandaleuse? Son professeur, Guérin, qui d'ailleurs avait plusieurs fois conseillé au jeune Géricault de choisir une autre carrière, se voila la face et se couvrit de cendres! Quel chagrin pour lui de voir son élève mépriser les mauvaises leçons de la routine académique et peindre avec son âme tout entière cette figure dans laquelle se reflète l'impétuosité de la jeunesse en même temps que l'enthousiasme pour la gloire militaire! Ce grand art sortait tout armé d'une cervelle d'artiste sans avoir passé par le laboratoire de l'école. Le jeune Géricault jugeait

avec raison qu'il était pour le moins superflu de perdre son temps chez des peintres de second plan ; ils s'appuyaient sur les grands peintres italiens, disaient-ils, mais les toiles des maîtres au Louvre, devant lesquelles le jeune homme s'arrêtait attendri, lui prouvaient que l'art servile, emprunté aux ancêtres, n'était qu'un faux art et que, s'il est toujours bon qu'un jeune homme contemple les chefs-d'œuvre, le plus grand malheur qui puisse lui arriver est de renier son propre esprit dans l'adulation de la pensée des autres. Géricault s'inspira donc des grands maîtres, mais il ne se laissa pas envahir par les œuvres du passé au point de renoncer à jamais à son inspiration propre. Le jeune grand peintre s'en alla en Italie, bien décidé à ne pas se laisser absorber par les chefs-d'œuvre anciens. Tel qu'il partit il revint, l'esprit encore mûri par la contemplation, mais sans qu'il se fût détourné un instant de son propre art. Avant son départ, il avait peint le *Chasseur de la Garde;* à son retour, il signa le *Cuirassier blessé,* une œuvre admi-

rable de fougue, d'indépendance et d'expression dramatique, mais surtout une œuvre française qui n'avait rien emprunté à l'Italie; peu de temps après, Géricault exposa le *Radeau de la Méduse,* cette page admirable de vie, de mouvement, de science et de mise en scène que tout le monde connaît. Le jeune homme de vingt-huit ans qui avait peint ce drame émouvant était tout simplement un des plus grands génies dont l'histoire de l'art ait enregistré le nom. Mais ce furent précisément cette audace de la conception et cette énergie de l'exécution qui lui aliénèrent les sympathies des esprits froids et réfléchis : ce fut le début de cette longue lutte contre la convention en art dont Géricault fut la première victime; son œuvre fut malmenée et délaissée, si bien qu'il l'emporta en Angleterre et qu'il semblait vouloir à jamais fuir l'ingrate patrie. De l'autre côté de la Manche, le public était déjà préparé aux éclosions de l'art vivant ; les paysagistes anglais du temps de la Restauration en avaient donné le premier exemple; le *Radeau de la Méduse*

fit sensation à Londres, et on peut dire que la gloire de Géricault a pris son vol des bords de la Tamise avant de s'asseoir dans sa plénitude aux bords de la Seine.

La mort de ce grandissime artiste, causée par une chute de cheval, ne désarma pas ses adversaires : ce ne fut qu'après de longues hésitations que l'État, dont le goût en art s'appuie de tout temps sur ceux qui le représentent officiellement, se décida à acquérir, moyennant six mille francs, le chef-d'œuvre qui demeure un éternel orgueil pour la peinture française. Géricault entra au Louvre contre le vœu du Gouvernement et de l'Institut, parce que tous les jeunes hommes l'imposèrent par leur enthousiasme pour le grand artiste qui devait mourir à trente-quatre ans, sans avoir connu la consécration de son nom. On fit de belles funérailles au peintre et on peut dire que, de sa tombe, Géricault fut encore plus redoutable que de son vivant, pour les inférieurs triomphants qui l'avaient combattu; toute la jeune génération se groupa autour de

son souvenir ; on peut réellement affirmer de cet admirable artiste que son âme était restée debout dans l'anéantissement du corps ; elle planait maintenant et à jamais sur l'art français, enflammant la nouvelle génération pour l'amour du Grand et du Beau : son nom devint le cri de guerre et son œuvre le drapeau qui mena la génération, dite de 1830, à la victoire définitive et à l'apothéose d'une des plus belles époques d'art dont un peuple puisse s'enorgueillir.

JEAN-BAPTISTE COROT

JEAN-BAPTISTE COROT

Il y a huit ou neuf ans encore, par les belles journées d'été, on pouvait assister, à Ville-d'Avray, au plus touchant spectacle qu'un artiste ait jamais donné à son temps. Un vieillard, parvenu à l'apothéose d'une longue vie, vêtu d'une blouse, abrité sous un parasol en coutil, dont les reflets encadraient la chevelure blanche d'une sorte d'auréole ensoleillée, était là, devant le paysage, attentif comme un écolier, cherchant à surprendre quelque coin ignoré de la nature qui pouvait avoir échappé à ses soixante-dix ans, souriant au gazouille-

ment des oiseaux et leur envoyant de temps en temps le refrain d'une gaie chanson, ainsi que fait un cœur de vingt ans, heureux de vivre et qui s'épanouit sous la poésie des champs. Tout vieux qu'était ce grand artiste, il pensait pouvoir apprendre encore; depuis plus d'un demi-siècle il contemplait la création et chaque jour elle lui apportait une révélation nouvelle; selon ce vieillard, la maîtrise absolue n'existait pas dans son art, et il jugeait que la vie humaine, si longue qu'elle fût, ne suffisait pas pour étudier le paysage sous toutes ses faces et sous ses incalculables variétés.

Ce vieillard, ainsi soumis à la nature, était Jean-Baptiste Corot, un des plus grands peintres français. Sa gloire, maintenant assise pour l'éternité, s'était lentement échafaudée sur un labeur de cinquante ans, dont la première moitié n'a été qu'une longue lutte entre la vieille routine triomphante, reniant ce maître, et la ténacité de l'artiste à marcher droit devant lui à travers le dédain des uns et l'ignorance des autres. Les combats prolongés de ce génie

contre la médiocrité repue n'avaient laissé aucune amertume dans cette belle âme; parvenu au point culminant de sa carrière, Corot parlait sans ironie de ceux qui l'avaient si longtemps contesté; dans les entretiens que j'eus avec ce grandissime artiste, ne perçait jamais la moindre trace d'un ressentiment quelconque ni contre le jury qui repoussa ses premières œuvres, ni contre les aveugles qui passèrent indifférents devant ses toiles révélatrices : il me racontait ces épisodes de sa carrière, non comme un homme qui voulait se vanter d'avoir renversé tous les obstacles et vaincu tous les récalcitrants, mais comme une intelligence satisfaite de son œuvre, simplement, naïvement, sans acrimonie, comme sans forfanterie.

Quand il nous parlait ainsi, accompagnant le récit des injustices subies par le doux sourire qui donnait à cette noble tête de vieillard comme un rayonnement de bonté, on le vénérait pour son art et on l'aimait pour les qualités exquises de son cœur d'or; son génie était souriant comme son âme; les années avaient

passé sur l'un et sur l'autre sans faire perdre un enthousiasme à l'artiste, sans enlever à l'homme une fraction de sa bonté juvénile. Ce vieillard ne ressemblait pas aux autres hommes de son âge, dont les meilleurs ne peuvent se défendre d'une certaine tristesse en mesurant la longue route déjà parcourue avec le peu de chemin qu'il leur reste encore à faire. Quand il s'installait devant la nature, il retrouvait, avec les ardeurs de l'artiste, les espérances de la vingtième année. Jeune, il avait parcouru le paysage en chantant; la vieillesse le trouvait aussi insouciant qu'un demi-siècle auparavant. En le voyant ainsi sur le tard, penché sur l'œuvre comme un écolier, effaçant en un accès de colère l'étude qui restait au-dessous de la nature que l'artiste contemplait, ou bien reculant dans un moment de satisfaction, pour mieux se rendre compte de ses efforts; quand de loin on entendait cet artiste se parler tout haut, soit pour se décerner un éloge par ces mots : « Ça, c'est fameux ! » soit pour se critiquer vertement par cette phrase : « Ça, c'est

à recommencer, mon garçon! » on demeurait émerveillé de cette belle vieillesse. On contemplait Corot avec tendresse comme on s'inclinait avec émotion devant son œuvre.

Il faut dire aussi, pour expliquer cette fraîcheur des sensations chez un homme de cet âge, que Corot avait parcouru la vie comme un favori du destin, qui avait donné à ce génie la santé robuste en même qu'il devait lui épargner les tristesses de la lutte pour le pain quotidien. Fils de commerçant, le labeur paternel le mit à l'abri du besoin dès son berceau; sa jeunesse ne devait être troublée que par la longue opposition que lui fit son père avant de lui permettre l'entrée dans la carrière d'artiste. Mais une fois cette résistance vaincue, le jeune Corot, soutenu par la pension paternelle, pouvait traverser l'existence en souriant et parvenir au terme de sa glorieuse vie sans avoir été arrêté en route, seulement pendant une heure, par le besoin de son entretien matériel.

Ce ne fut pas sans de longues hésitations que le commerçant Corot se décida à laisser son

fils suivre sa véritable vocation. Quand le jeune Jean-Baptiste eut terminé ses études sommaires, la volonté paternelle le condamna à faire son apprentissage chez un marchand de draps; il fut un élève récalcitrant, qui crayonnait des paysages sur les factures, ce dont le patron le grondait vertement, si bien qu'au bout de deux ans, le patron dit au père Corot :

« Ce garçon-là ne sera jamais bon à rien au magasin. Je vais essayer de lui faire faire la place de Paris. »

Et voilà le futur grand homme trottant par les rues de Paris, avec une carte d'échantillons sous le bras, allant chez les petits boutiquiers et les petits tailleurs pour leur offrir la marchandise du patron. Corot m'a lui-même raconté l'incident qui lui fit définitivement abandonner le commerce. Après avoir couru toute une semaine à travers la ville, il retourna un soir au magasin, tout rayonnant de son début de négociant; il venait de vendre à un tailleur toute une pièce de drap olive, la nuance à la mode, et il vint l'annoncer à son patron. Celui-

ci, loin d'être satisfait, prit son air le plus sévère et dit à Corot :

« Je n'ai pas besoin de vous pour vendre le drap olive qu'on s'arrache dans mes magasins. Un bon placier doit s'efforcer de caser la marchandise démodée ou frelatée dont personne ne veut. Avez-vous compris? »

Le jeune Corot avait si bien compris, que ce premier début le dégoûta à jamais des tripotages du bas commerce parisien. Cette fois, c'était irrévocable : il n'était pas fait pour vanter à des clients ce que sa conscience condamnait; il perdait, disait-il, ses meilleures années dans le commerce qui l'intéressait peu; il voulait être peintre et rien que cela. Après de longs orages, le père de Corot consentit conditionnellement; on soumettrait les tentatives du jeune homme à Victor Bertin, le maître acclamé sous la Restauration et parfaitement oublié depuis longtemps. Ce que le peintre Bertin fit de mieux dans sa carrière, ce fut de trouver du talent au jeune Corot et de vaincre ainsi les résistances paternelles. Victor Bertin

promit de faire quelque chose de ce garçon.

Ce que Bertin appelait « faire quelque chose de ce garçon, » c'était de le façonner à son image, de faire de lui un médiocre peintre de paysages dits historiques, parce qu'une scène de l'histoire se déroulait dans une nature toute de convention. Les intimités séduisantes et poétiques du paysage échappaient aux prétentieux de cette époque, qui trouvaient la création au-dessous de leur génie; ils affichèrent l'outrecuidante tentative de la corriger, comme on disait. On n'était censé faire du grand art qu'en s'éloignant de la vérité, en échafaudant dans sa tête une végétation maladive et en dehors de la nature. On appelait cet art de convention : le grand art, en opposition avec la recherche de la réalité, qui était : le petit art. Ainsi, le célèbre Victor Bertin a fait du grand art toute sa vie, sans laisser d'autres traces de son grand labeur que quelques médiocres toiles, achetées dans le temps par le Gouvernement et placées dans les résidences royales, où l'on peut encore, comme à Compiègne, par exemple, voir des

échantillons de la décadence que la peinture française a subie pendant un moment.

De cette école néfaste devait se dégager l'un des plus grands paysagistes qui aient existé, en se retrempant dans ses moments libres devant la nature, source de tout art, en bousculant, une à une, toutes les mauvaises leçons par sa façon personnelle de contempler la création. Cet élève de Bertin était tout simplement un des prédestinés, sous les coups desquels toute la vieille boutique routinière devait être rendue au néant. Le combat fut long et acharné. Quand le jeune Corot revint de son premier voyage d'Italie, d'où il rapporta d'admirables études, qui sont comme les premiers bégaiements de son génie, il trouva la France artistique en révolution. Une pléiade de jeunes hommes avait surgi qui, dans leur impétuosité à ramener le paysage vers la nature si longtemps dédaignée, relevèrent l'art français et lui assurèrent la domination dans l'histoire de la peinture de ce siècle.

De retour en France, Corot sentait son âme

s'épanouir devant les aspects du sol natal.
Dans ses excursions autour de Paris, il retrouvait les souvenirs frais et pénétrants du jeune
âge; il respirait mieux au milieu de cette campagne dans laquelle il était né, et qui était
plus près de son esprit et de tout son être que
l'Italie, et d'où lui était venue la conscience de
sa vocation véritable. La pension paternelle
lui permettait de suivre ses inspirations et de
se laisser aller à ses instincts. Autour de lui,
d'autres luttaient pour le pain de chaque jour,
et les révoltes qui grondaient au fond de leur
cœur se traduisaient par les pages terribles où
tout s'écroule sous l'orage qui passe et qui
étaient comme un reflet de leur propre vie de
tourmente. Corot, lui, s'acheminait dans l'existence sans un autre souci que celui de son
art; sa pensée demeure sereine et joyeuse;
pour lui, la création tout entière est souriante; tout lui semble également beau et
grand dans cette nature qui s'ouvre à son esprit sous son aspect le plus gracieux, le plus
poétique. Il n'est point besoin, pense-t-il, de

chercher si loin ce qui est si près de lui, la grandeur et la simplicité dans la vérité. Le principe dominant chez ce grand artiste n'est pas de frapper le profane par des développements panoramiques, mais de faire vibrer son art comme la nature, d'en surprendre la vie incessante, de faire circuler l'air dans l'espace et d'agiter le feuillage sous la brise; il veut dégager l'impression poétique des choses et la transporter sur la toile. Cette poésie, pense-t-il avec raison, n'est pas seulement dans le motif qui lui importe peu; elle est dans la vérité, car rien n'est d'une plus complète poésie que la réalité; c'est la campagne même que cet enchanteur semble transporter sur sa toile, dans tous ses aspects; il lui emprunte la buée rose du matin, comme il étend sur son œuvre l'humidité de la nuit naissante; les roseaux agités par le vent semblent remuer à la surface des eaux limpides; les branches des arbres suivent, dans un mouvement léger, les caprices de la brise. Corot est le peintre par excellence de la sérénité de la nature.

On ne doit pas s'étonner que cet art, sorti pour ainsi dire tout frais de la sensation d'un artiste primitif qui ne s'appuyait sur aucun ancêtre, ait été si longtemps contesté. Le public, habitué à voir défiler sous ses yeux une nature immobile, devait naturellement se troubler devant les pages vibrantes de Corot. Les éternels recommenceurs de l'enseignement officiel le combattirent à outrance. Lui, le doux inspiré, n'entendait rien de ces clameurs dans la solitude des bois, sur les bords de l'étang où son âme s'ouvrait aux enchantements de la création.

De cette lutte pour ainsi dire corps à corps avec la nature, non dans ses lignes seulement, mais dans la vie qui l'agite, se dégage peu à peu ce grand artiste et ce grand poète. Tout ravit, tout charme, tout séduit dans son art comme dans le paysage même. Aucun artifice pour refouler par les premiers plans le fond de son tableau : l'atmosphère enveloppe toutes choses comme dans la nature, leur donne l'harmonie de la couleur et établit les distances.

Il n'est pas besoin de faire circuler une sainte
Famille dans un paysage qu'on n'a jamais en-
trevu ; il montre la créature humaine dans son
milieu ambiant qui est l'atmosphère. Le pê-
cheur sur les bords d'un étang, le paysan qui
s'achemine dans une allée d'arbres lui suffisent
pour marquer l'étroite union entre la cam-
pagne et ce qui vit en elle. Ces figures ne sont
jamais jetées dans ce milieu par le caprice ;
elles se meuvent dans le paysage pour en
compléter l'impression. Il est des heures où
la pensée de ce poète prend son vol vers le
mystère, et alors, dans des sites d'une incom-
parable grandeur dans leur réalisme, il traduit
le bruissement des feuillages par les appari-
tions surnaturelles des nymphes et des faunes,
comme le poète croit entendre les voix des
esprits dans le murmure du vent qui parcourt
les arbres. Mais que ce soient des nymphes ou
un simple pêcheur, ces figures sont toujours
le complément du paysage, l'incarnation de
l'émotion que l'artiste a subie, tant il est vrai
que dans l'art le sujet n'est rien et que toute

sa valeur est dans la sensation qu'il communique.

Selon ces sensations intimes de l'artiste, son art se modifie. Tantôt, quand la nature le frappe par une forme précise et ses lignes arrêtées, il la serre d'aussi près que les plus grands maîtres. Tantôt, quand sa pensée est prise par l'aspect de l'ensemble, il dédaigne les petits côtés et ne rend que ce qui le préoccupe en ce moment. C'est pour cela que dans l'œuvre du maître, à côté de tableaux dont le rendu est si précieux et qui marque une seule des faces de ce talent varié, il y a des pages où l'artiste ne poursuit que l'impression poétique qui l'agite et où il sacrifie tout à cette allure générale de son œuvre; mais la maîtrise, sous quelque forme apparente qu'elle se présente, partout est la même. Il faut être aussi savant pour arrêter au passage, dans la note juste et sa forme indécise, le feuillage que la brise agite, que pour dessiner d'une main ferme et dans des lignes irréprochables le tronc d'un chêne planté dans la terre par les

solides assises de ses racines. L'art de Corot, a-t-on dit, est une fenêtre ouverte sur la nature, et c'est vrai. Il ne nous rapporte pas seulement un souvenir plus ou moins heureux de la nature, mais la nature même avec ses vibrations et l'atmosphère. D'autres ont vu la création sous des aspects plus sévères que Corot; aucun maître ne l'a contemplée avec plus de poésie et d'émotion véritable.

Dans cette œuvre, tout n'est pas d'une égale valeur. Il faut notamment, pour la maintenir dans tout son éclat, faire des réserves pour la production hâtive des dernières années; où, après de si longs dédains et avec le goût croissant de la peinture, la nuée de marchands avides et d'amateurs en retard s'abattit sur ce génie qui ne sut pas toujours résister aux sollicitations. Le vieillard était flatté de cet acharnement tardif; il ne lui déplaisait pas que les billets de banque affluassent dans son modeste atelier de la rue des Petites-Écuries. Cela faisait une compensation avec le temps où Corot disait en riant à un de ses amis :

— J'ai enfin vendu un tableau, et je le regrette, car il me manquera à la collection complète.

Ce n'était pourtant pas l'amour de l'argent qui jeta Corot dans cette production hâtive des dernières années; le grand artiste vivait de peu et donnait le reste. Quoique son patrimoine, une quarantaine de mille francs de rente, dût, à défaut d'enfants, aller un jour aux collatéraux, Corot, entré en possession de sa fortune, à la mort de son père, ne voulut jamais y toucher. Ce qui vient de la famille doit retourner à la famille, avait-il coutume de dire. Et il laissait s'entasser les intérêts sur le capital pour ses neveux. Cet argent n'est pas à moi, disait Corot, je n'en suis que le dépositaire jusqu'à ma mort. Et il tint parole.

Mais il lui fallait de l'argent, beaucoup d'argent, pour les œuvres de bienfaisance qui étaient devenues la grande passion de sa magnifique vieillesse. Tout ce qu'il gagnait maintenant avec son art, il le donnait sans compter, et des sommes très importantes. Un jour, on

le sait, il acheta la petite maison qu'Honoré Daumier, ce grand dédaigné, habitait à Valmondois depuis de longues années, et qu'il était forcé de quitter, faute de pouvoir l'acquérir. Corot ne réfléchit pas longtemps; il va à Valmondois, achète la modeste propriété, la paie comptant et l'offre à son ami qui simplement lui dit :

— Tu es le seul homme que j'estime assez pour pouvoir en accepter quelque chose sans rougir.

Une autre fois, un peintre de ses amis vint lui demander cinq mille francs. Corot, de mauvaise humeur ce jour-là, répond qu'il ne les a pas. Mais une fois l'ami parti, l'artiste réfléchit; il quitte sa blouse, dépose sa pipe, sa fameuse « pipette » devenue légendaire dans les ateliers, court chez l'ami et lui dit :

— Pardonne-moi, je ne suis qu'une canaille; je t'ai dit tantôt que je n'avais pas cinq mille francs; j'ai menti, et la preuve, c'est que les voici !

Peu de temps avant sa mort, il fit une grande

affaire avec un marchand. Quand celui-ci compta à l'artiste son argent, Corot prit une liasse de dix billets de mille francs et dit au marchand :

— Gardez ceci; quand je n'y serai plus, vous donnerez pendant dix ans une pension de mille francs à la veuve de mon ami Millet.

Et c'est ainsi que la femme d'un autre grandissime artiste, mort dans la misère, celui-là, touche depuis dix ans cette pension offerte par un génie heureux à la mémoire d'un génie malheureux. Quoique Corot donnât de la sorte à pleines mains non seulement à ses amis, mais encore aux solliciteurs, et quoiqu'il n'eût pas touché à son patrimoine, ainsi que je l'ai dit, on trouva encore dans son secrétaire plus de cent mille francs que le grand insouciant n'avait pas pris la peine de faire fructifier. C'était sa caisse permanente de secours. Lui, simple comme toujours, n'avait pas besoin de beaucoup d'argent. Un petit appartement au faubourg Poissonnière, le modeste atelier au quatrième, plus loin, lui suffisaient. Sa grande

passion en dehors de son art était la musique ;
le dimanche, on le voyait aux concerts populaires, recueilli, ému, souvent attendri jusqu'aux larmes quand on lui jouait un adagio
de Mozart, son maître préféré, l'âme-sœur de
ce grand artiste qui fut, lui, le Mozart de la
peinture. Corot, accablé de commandes sur le
tard, adopta pour le prix de ses œuvres le système suivi par les grands médecins : c'était
moins pour l'un que pour l'autre ; il donnait à
bas prix aux marchands besogneux, il faisait
payer plus cher à la classe moyenne, et il *salait,*
comme il disait, les hommes très riches qui
l'avaient dédaigné si longtemps et qui, maintenant, se ruaient sur lui dans son apothéose.
Mais tout cet argent s'en allait en bienfaits discrets ; il se prodiguait pour les autres.

L'illustre vieillard sentait bien que cette production incessante l'entraînait en dehors du
grand art. Et c'est pour cela que, fuyant Paris, il s'installa si souvent dans la maisonnette
de Ville-d'Avray pour se retremper devant la
nature. Là, par exemple, au milieu de ses

études, défense de le relancer. On respectait cette retraite comme un temple sacré où Corot, comme il le disait parfois, faisait sa prière devant l'œuvre de Dieu. En dessinant cette silhouette d'un des plus purs génies de l'art français, je me sens envahi par sa propre bonté. Je ne veux pas plus insister sur les injustices qu'il a subies qu'il ne montra, lui, d'amertume en parlant des froissements d'amour-propre. Jamais le jury d'aveugles ne voulut décerner la grande médaille d'honneur à ce génie qui troublait les petites vanités.

Offensés par cette injustice, les artistes, en dehors des coteries officielles des Expositions, se réunirent peu de temps avant la mort du grand homme et offrirent, dans une affection filiale, une grande médaille d'or à celui que la tendresse avait surnommé : le père Corot. Jamais le maître ne parut plus radieux que ce soir-là, quand, souriant dans son incommensurable bonté, il remercia ceux qu'il appelait « ses enfants. » Les uns et les autres avaient raison. Corot avait réellement les sentiments

paternels pour ses jeunes confrères, et ceux-ci lui avaient voué une affection vraiment filiale.

Quand Corot mourut, son ami et son égal, Jules Dupré, pouvait dire ces simples paroles qui sont la plus belle des oraisons funèbres, car elles résument toute la vie de Corot :

« On remplacera difficilement le peintre, on ne remplacera jamais l'homme. »

Le caractère d'un artiste se reflète toujours dans ses œuvres. Ce qui perce sous la note d'art admirable, c'est l'attendrissement de l'homme devant tout ce qui touche son âme. On vit avec le peintre dans ses tableaux; on respire sa poésie douce et simple comme la poésie populaire; on se réjouit avec lui des enchantements qu'il subit et qui répandent sur toute son œuvre la note souriante de l'homme, heureux de vivre et de respirer les senteurs des champs qui semblent envelopper le paysage et envahir le contemplateur de ses toiles. L'art seul qui évoque de telles sensations est le grand art; le reste n'est qu'habileté et jonglerie. Quand un homme ne pense pas lui-même,

quand il ne met pas son âme tout entière dans sa toile, quand par son œuvre on ne peut pas lire au fond de son cœur, il peut faire de la peinture, mais de l'art, jamais!

JEAN-FRANÇOIS MILLET

JEAN-FRANÇOIS MILLET

C'est un soir d'automne, dans une modeste maison de paysans : les enfants pauvrement vêtus, grelottant de froid, reviennent de l'école ; d'autres, en bas âge, jettent un regard inquiet dans la salle à manger et demandent pourquoi on ne met pas le couvert ; la mère les contemple avec tendresse ; ses yeux semblent interroger le mari qui entre, tombe accablé sur une grossière chaise en bois et appuie sa tête dans ses mains. Ce jour-là, il n'y a pas de pain dans l'humble demeure de Barbizon, le joli village de la forêt de Fontainebleau. Les enfants,

attristés par le silence des parents, se cramponnent à eux ; ils sentent qu'un grand chagrin plane sur la maison. La nuit vient peu à peu, et cette douloureuse scène de famille est plongée dans les ténèbres ; de temps en temps le bois humide flambe un instant et éclaire ce tableau émouvant d'une rapide lumière qui s'éteint aussitôt. Dans cette maison on manque de tout ; le crédit chez le boulanger est fermé ; si l'ami qui est allé à Paris, la veille, ne revient pas avant une heure, on se couchera sans avoir mangé. On compte les minutes. Rien !

Tout à coup le père se lève, il a entendu le bruit d'une jambe de bois sur la terre durcie : C'est lui ! La porte s'ouvre : « De la lumière ! » s'écrie une voix forte. A ce ton de commandement on devine que l'ami apporte de bonnes nouvelles. Tantôt cette famille en détresse avait peur de se voir ; maintenant l'espoir renaît ; la chandelle dans son vieux chandelier de fer-blanc est allumée : dans la porte se dessine la silhouette d'un homme de haute taille qui, avec un éclat de rire retentissant,

montre un énorme pain qu'il jette ensuite sur la table en s'écriant : « Allons, les enfants, venez souper! » Ce sauveur est Diaz. A Paris, il a vendu, pour soixante francs, trois dessins de son ami Millet, et, selon la mode du temps où l'or était moins répandu, on l'a payé en grosses pièces de cent sous; il en a changé une en passant chez le boulanger, pour aller au plus pressé; il tire les onze autres pièces, une à une, de la poche de son pantalon de velours, les fait miroiter à la lueur de la chandelle et dessine autour du pain une guirlande d'argent. Les enfants, radieux, émerveillés par le trésor, se sont approchés de la table et ouvrent leurs yeux tout grands d'étonnement et de bonheur. La mère remercie Diaz du regard; elle ne trouve pas une parole pour lui exprimer sa reconnaissance. Le père a saisi la main de son ami et la presse avec émotion, puis tout le monde se met à l'œuvre; on attise le feu; à présent l'eau bouillante siffle dans la marmite où l'on jette des choux, des pommes de terre et du lard. Le fumet de ce régal se répand

dans la maison et monte au cerveau; bientôt autour de la table en bois blanc, la famille est réunie; Millet seul demeure grave, car il pense au lendemain. Mais Diaz le rassure; ses yeux flamboient; il donne de grands coups dans le plancher avec sa jambe de bois en s'écriant :

— Patience! Ils y viendront doucement! Rousseau a vendu un paysage pour cinq cents francs; moi j'ai vendu une vue de Fontainebleau pour soixante-quinze francs. Et je suis chargé de te demander le pendant de tes dessins! Et, au lieu de vingt francs, cette fois ce sera vingt-cinq francs!

Ce à quoi Millet résigné répondit :

— Si je pouvais seulement vendre deux dessins par semaine dans ces prix-là, tout irait bien!

Et Diaz, lançant d'épaisses bouffées de fumée de sa pipe, en faisant des ronds pour amuser les enfants, dit :

— Tu n'es pas dégoûté, toi! Cinquante francs par semaine! Va donc, financier!

L'homme que Diaz appelait ironiquement

financier, pour l'arracher à ses rêves d'or et pour le faire rentrer dans la réalité des choses d'ici-bas, était Jean-François Millet, c'est-à-dire un des plus grands artistes de ce siècle. Né à Granville, en 1815, il vint à Paris et se fit admettre à l'atelier de Paul Delaroche. Au milieu des jeunes gens qui faisaient leurs études chez le maître, Millet se distinguait par une austérité qui contrastait singulièrement avec sa jeunesse. C'est que sa pensée était obsédée par la distance entre l'art qu'on lui enseignait et celui qu'il entrevoyait dans son cerveau. Sans doute, il fallait apprendre l'anatomie et étudier la structure de l'homme; mais ceci fait, on ne devait pas passer sa vie à peindre des modèles travestis et dans des poses affectées, mais saisir l'homme sur le vif, dans son milieu ordinaire, dans son labeur. Les paysans d'opéra-comique surtout, que la peinture exploitait, ces paysans endimanchés avec leurs vêtements sortis de chez le costumier, l'irritaient. Millet avait toujours aimé la campagne; il s'en fut au village de Barbizon, qu'il

ne devait plus quitter; il voulait vivre avec les paysans; loin de Paris, dans ce village inconnu, la vie était bon marché; moins on avait à se préoccuper de la question d'argent, plus on pouvait consacrer de temps à la question d'art. Dans cet isolement de la pensée, dans cette incessante contemplation du paysan dans son milieu, le génie de Millet a mûri, malgré les privations et les soucis de chaque jour. Cet art-là, on peut le dire, est venu des entrailles mêmes du peintre; il ne s'appuie sur aucun prédécesseur; il a pour source la nature et pour père nourricier la pensée propre de l'artiste.

Autour de Millet la famille s'élargissait; de nombreux enfants entouraient le grand peintre et les besoins grandissaient. Si humble que fût cette vie, à laquelle Millet et les siens s'étaient résignés, on ne pouvait pas toujours faire face aux modestes dépenses. Le public, habitué aux aimables paysanneries en vogue, se demandait d'où sortaient ces laboureurs couverts de terre, ces rudes hommes des champs avec leurs visages hébétés par la peine et leurs mains cal-

leuses. Ces tableaux de la misère dans la campagne faisaient mauvais effet dans les demeures de quelques opulents qui accrochaient de la peinture sur les murailles pour se divertir; l'œuvre de Millet les attristait dans leur bien-être; on la repoussait. D'où venait cet art mélancolique sans séduction extérieure? Ce n'était ni aimable, ni gai! Seuls, quelques raffinés le comprenaient; mais le plus souvent c'était quelque amateur modeste ou un spéculateur habile qui se disait qu'au prix où en étaient les tableaux de Millet, on ne risquait pas grand'chose. C'est ainsi qu'un petit chef-d'œuvre, la première pensée des *Glaneuses*, qui vaut aujourd'hui soixante mille francs, fut vendu par Millet pour douze pièces de cent sous. C'était énorme pour ce simple, car cela représentait douze jours de pain, c'est-à-dire l'indépendance pendant près de deux semaines pour ce génie, résigné à une vie de patriarche. Pourvu qu'après le labeur du jour, il eût le soir la soupe du paysan avec un morceau de pain bis et l'eau fraîche de la source, le reste

lui importait peu. Le soir, quand les enfants étaient couchés, le grand artiste lisait la Bible à la lueur d'une lampe, non par dévotion, mais pour se consoler et se fortifier dans l'histoire simple des patriarches; souvent son ami et son voisin, Théodore Rousseau, venait s'asseoir en face de lui, et alors ces deux dédaignés se vengeaient entre eux du mépris de leur temps et puisaient, dans le mutuel enthousiasme pour leur art, la force pour la lutte du lendemain. Il a fallu trente années d'abnégation, de résignation et de tristesse de tous les jours pour que le peintre s'imposât lentement; et comme il était écrit qu'il serait martyr de son art jusqu'au bout, la maladie le saisit à l'heure où il pouvait enfin toucher au but et le coucha dans le tombeau au moment où la renommée s'établit définitivement autour de son génie.

Il n'y a pas d'histoire plus douloureuse que celle de ce grand artiste qui a passé sa vie dans la pauvreté et l'isolement. Les toiles qui maintenant font l'orgueil de l'art français passèrent inaperçues aux Salons officiels, dédaignées par

le Jury, exclusivement composé de l'Institut qui, à cette époque, était omnipotent, de cet Institut qui, depuis, s'est transformé un peu, mais qui repoussait systématiquement les œuvres vivantes et belles qui portent si haut l'art français. Les tableaux de Millet, d'abord refusés, furent ensuite admis aux Expositions, mais sans succès; on reprochait à ce grand artiste de « faire laid », c'est-à-dire ne ne pas peindre des laboureurs de convention, bien équilibrés et ornés de toutes les grâces. Millet voyait le paysan le dos voûté, la poitrine rentrée, à force de se courber vers le sol, les vêtements couverts de terre, les bras et le visage brûlés par le soleil, hâlés par le vent. Dans ces chefs-d'œuvre impérissables, le paysan apparaît dans la majestueuse vérité de la créature humaine en lutte avec la terre qu'elle féconde et qui la fait vivre. Ni distinction au Salon, ni argent, ni encouragement d'aucune sorte en dehors des bravos de quelques jeunes artistes et de rares critiques d'art qui se rallièrent peu à peu à ce génie primesautier. A travers tous

ces dédains, Millet poursuivait sa route, la tête haute, l'ironie sur les lèvres ; il avait pour lui l'approbation de ceux qu'il estimait le plus, des Delacroix, Rousseau, Dupré, Corot, Diaz, et de cet autre grand artiste si longtemps dédaigné : Barye. La lutte commune avait établi entre tous ces vaillants comme une fraternité d'armes ; ce petit groupe se tenait par la main et marchait contre le grand nombre de la médiocrité repue comme une poignée de héros marchent à la rencontre d'une armée nombreuse, bien décidés à vaincre ou à mourir. De tous ces grands artistes, Millet fut le seul qui ne devait pas toucher au but. Le Destin lui fut cruel jusqu'à la fin ; il tomba mortellement frappé dans le combat à l'heure du triomphe décisif pour les autres ; quand enfin, après de si longues luttes et de si cruelles douleurs, son art commençait à être coté, le peintre, atteint par la maladie, avait perdu ses forces et son énergie ; on peut dire de Millet qu'il est mort de son art, vaincu avant l'âge, terrassé au moment où la vieillesse commençait à se dessiner

pour lui, douce et heureuse, laissant à la postérité, qui rétablit l'équilibre en toutes choses, le soin de conserver son nom comme l'un des plus grands de l'art français.

Jamais la vie des paysans n'a été peinte avec une si puissante vérité et une si douloureuse poésie. Nous voici loin des laboureurs d'opéra comique, frisés, pommadés, endimanchés comme on les représentait jadis. Quand on contemple une des plus célèbres figures du grand maître, dite l'*Homme à la houe,* le cœur se serre; le paysan est là, appuyé sur sa houe, respirant un instant de son labeur écrasant; il est penché en avant comme un être dont la volonté lutte contre l'accablement de la fatigue qui l'envahit. Le mouvement est si observé, les formes sont dessinées en lignes si vivantes, le drame de l'humble aux prises avec le sol est si puissamment indiqué, que le paysan prend les proportions véritables sous l'œil du spectateur; on souffre de sa peine; on est, comme lui, obsédé par le trop plein du travail imposé à l'homme; il vit et on vit avec lui; le

champ qu'il cultive s'étend à perte de vue ; nous ne pensons plus au tableau, tant cet art véritable nous ramène dans la nature même. C'est bien ainsi que l'un et l'autre nous avons vu le paysan courbé sur la terre, et devant la réalité nous avons éprouvé le même respect et la même pitié pour le simple résigné dont la poitrine se soulève avec le bruit d'un soufflet de forge qui retentit dans la solitude comme le cri inconscient d'un humble contre le destin.

Nul mieux que Millet ne pouvait comprendre et rendre cette lutte de l'homme avec son labeur ; lui, le grand vaincu, dont toute la vie fut un combat de chaque jour pour le pain quotidien. Que de fois, lui-même, haletant, exténué, brisé, découragé, s'était assis sur le bord du chemin !

Toutes ces œuvres si belles ne groupèrent autour du peintre que les plus enthousiastes parmi les jeunes ; le jury officiel des Salons passait indifférent devant cette puissance, gardant ses tendresses pour les mièvreries des paysannes de convention. On était encore sous

le souvenir triomphant des paysans italiens de Léopold Robert, de ses moissonneurs élégants, d'une attitude recherchée, qui se groupaient en un tableau vivant, composé avec beaucoup de goût et vêtus de costumes multicolores sur lesquels le labeur de la terre n'avait pas laissé de trace. C'est dans l'épanouissement de cet art triomphant que parut Millet avec ses paysans véritables, d'une attitude énergique, sous leurs vêtements qui avaient peu à peu pris le ton de la terre, tant l'homme se confondait avec elle. Cela manquait de poésie ! disait-on. C'est-à-dire cela manquait de mensonges ! Rien n'était combiné pour éblouir les yeux ; dans cet art tout s'adressait à la pensée ; la poésie n'était pas à la surface de ces toiles ; elle était dans l'essence de ces créations. Millet était un grand poète primitif sorti de l'isolement et de la contemplation comme les vieux poètes sortis des entrailles du peuple, dont les noms ont disparu, mais dont les œuvres sont restées comme d'impérissables manifestations de l'âme humaine.

Cette poétique originalité variait avec le sujet. Austère dans l'*Angelus,* elle prend un tour gracieux dans les *Glaneuses*. La moisson est faite ; le fermier contemple les meules que font ses gens sous le soleil limpide et souriant. La terre a été bienfaisante à ce point que les malheureux en ont leur part. De pauvres femmes glanent les épis perdus ; elles ramassent l'aumône des champs, dans des mouvements pleins de vérité et de grâce ; ce jour est doux à tous, au fermier comme à l'humble, à chacun dans les proportions que le Destin lui a faites ; tous sont heureux dans la mesure de leurs ambitions ; aussi l'artiste maintient-il son œuvre dans une note souriante ; ici la poésie de Millet s'attendrit ; le soleil n'est pas seulement étendu sur le paysage, les rayons pénètrent dans les âmes et réchauffent pour un instant les cœurs glacés par la misère. Le *Parc à Moutons* est un autre chef-d'œuvre. L'humidité étreint le paysage ; le berger s'est enveloppé dans son manteau et fait rentrer dans leur parc les moutons, qui se serrent les uns contre les autres sous la

fraîcheur de la nuit; la lune éclaire la scène de sa lumière indécise et pâle; à perte de vue le silence règne dans les champs; la toile n'a que cinquante centimètres et elle produit l'effet d'une œuvre des plus vastes proportions; la poésie pénétrante et la solitude envahissent à ce point l'esprit qu'on ne songe plus aux dimensions du tableau; il devient immense comme la nature.

Peu à peu, par l'habitude de s'idendifier avec l'homme des champs, Millet était lui-même devenu un paysan; de haute stature, avec ses épaules puissantes, son visage hâlé mais plein d'énergie, vêtu de pauvres vêtements, les pieds chaussés de sabots, on pouvait le prendre pour un laboureur. Dans les paysans de son œuvre nous retrouvons l'artiste lui-même; il s'était vanté de mettre dans ses tableaux ce qu'il appelait le cri de la terre et le *han* du laboureur écrasé sous la peine; on peut dire aussi que dans son œuvre est partout le cri de l'art et le *han* du grand peintre condamné à une vie de privations.

Cependant, avant de mourir, Millet put voir s'avancer vers lui la Justice, éternelle, mais souvent tardive. Quand, à l'Exposition universelle de 1867, on vit pour la première fois un grand nombre de ses œuvres réunies sur un même point, on fut frappé de la variété de cet art que jusqu'alors on avait jugé monotone. On daigna décerner une première médaille à ce grand génie qui, depuis le Salon de 1853, n'avait remporté aucune distinction officielle; on y ajouta même, pour la gloire de l'ordre, le ruban de la Légion d'honneur qui, après trente années du plus noble labeur, devait consoler cet illustre martyr de toutes ses tristesses. Quand Millet mourut, à soixante ans, dans le village de Barbizon, où toute sa vie, humble et résignée, s'était écoulée, le gouvernement éprouva quelque honte à avoir si longtemps laissé cet illustre dans l'abandon; il offrit une petite pension à sa veuve. Il convient de ne pas trop insister sur la misérable question d'argent quand on résume l'œuvre d'un homme qui, dédaigneux, a passé à côté

du bien-être pour ne vivre que dans son art.

Un jour, qu'il causait avec moi du temps de misère traversé par les artistes de sa génération, Rousseau me dit :

— Nous n'avions jamais le sou, mais nous ne parlions jamais d'argent, car il n'entrait pour rien dans notre ambition.

En parlant de Millet, il convient aussi de glisser autant qu'il est possible sur les chiffres, qui ne prouvent rien. Tel tableau, qui représente une fortune, n'est pas une plus grande œuvre d'art aujourd'hui qu'à l'époque où le grand artiste la vendit cent louis. Les années de misère traversées par Millet seront rachetées par les siècles d'impérissable gloire qui attendent son nom devant l'avenir; l'humble chaumière de Barbizon, où s'est écoulée la vie de Millet, appartient à l'histoire mieux que la riche demeure d'un oisif heureux, dont il ne reste le plus souvent que la pierre, sans un souvenir de l'homme qui l'a traversée.

3

JULES DUPRÉ

JULES DUPRÉ

Dans le premier quart du siècle, il y avait à Parmain, sur les bords de l'Oise, une modeste fabrique de porcelaine, exploitée par un habile artisan, M. Dupré; le principal *artiste* de l'atelier était un enfant de douze ans. On lui enseigna à lire et à écrire, pas plus : après quoi on l'attela à la besogne paternelle. Soixante années se sont écoulées depuis; l'enfant est aujourd'hui un robuste vieillard; dans sa longue vie, Jules Dupré n'a si souvent quitté l'Oise que pour y retourner toujours avec plus de joie. A côté de Parmain, où jadis l'enfant était

penché sur les assiettes, le grand artiste, parvenu à l'apothéose de sa vie, est toujours à l'œuvre ; du village qui fut son berceau artistique, l'illustre paysagiste n'est séparé que par l'Oise : la vue de ses fenêtres est pleine de souvenirs ; à toute heure, les enthousiasmes de l'adolescence reviennent à l'esprit du maître et lui rendent la foi et le courage des premières années. La maison de l'Isle-Adam est modeste, confortable tout au plus, d'un confort bourgeois, sans clinquant ; le grand luxe de la propriété, c'est le nom du propriétaire. Tout est combiné dans cette demeure d'un grand artiste pour les intimités de la vie, le travail et le repos ; aucun bruit de la rue ne trouble le peintre dans son incessant labeur ; la famille, tendre et attentive à ses moindres désirs, l'attend aux heures du repos ; souvent un ami vient s'asseoir à la table hospitalière, et alors, quand Jules Dupré a allumé sa pipe, on cause familièrement, ou plutôt le maître cause et les autres l'écoutent, car tout l'intérêt tourne autour de ses souvenirs. Ce sont les noms glo-

rieux des hommes dits de 1830, qui toujours font les frais de la conversation. L'esprit toujours si vif du vieil artiste semble rajeunir encore dans le feu de ces confidences, où l'on voit défiler Delacroix, Rousseau, Diaz, Corot, Barye, Millet, Decamps et Troyon, c'est-à-dire le plus pur de la gloire artistique de ce siècle. Tantôt, pendant le récit des rudes débuts, l'œil bleu et singulièrement intense s'illumine des éclairs des combats ; tantôt, la voix s'attendrit, et la pensée, dans une douce mélancolie, semble s'envoler vers l'impénétrable mystère où les amis ont précédé le dernier survivant de la fière pléiade de 1830. Quelques souvenirs de ses grands amis sont sur ses murs, des dessins magnifiques de Théodore Rousseau, entre autres, et un superbe tableau de Corot, acheté par Dupré sur ses économies, et dont il n'a jamais voulu se séparer, quoiqu'on lui en eût offert cinquante mille francs.

Mais Jules Dupré n'est pas seulement le dernier survivant du groupe illustre, il en a été le précurseur. Le premier, il a marqué dans

l'art moderne le retour vers l'éternelle source
de la nature; son admiration pour les amis trépassés ne souffrirait pas qu'on l'appelât leur
chef; ils sont ses égaux devant la postérité,
mais il leur a montré la route dans le passé.
Comment ce modeste apprenti porcelainier estil parvenu au rang d'un si grand maître, sans
avoir jamais été l'élève de personne? Comment,
dans cette jeune cervelle d'un enfant de douze
ans, l'ambition est-elle née de ramener l'art du
paysage aux magnificences des Claude Lorrain, des Ruysdaël, des Hobbema, avant d'avoir
entendu prononcer ces noms et sans connaître
une seule de leurs œuvres? C'est dans la contemplation de la nature, dans son isolement au
milieu d'elle, que l'esprit de cet enfant s'est
ouvert à ses beautés et que sa pensée s'est
plongée dans ses mystères. Aux heures libres,
l'enfant s'en allait à travers champs avec son
carnet et son crayon; aucun maître ne s'interposa entre ce talent naissant et la création pour
lui dicter des formules étroites; il devait se
développer librement au contact de la nature;

ce qu'il ignorait, il ne le demandait qu'à elle ; ce qu'il apprenait, venait d'elle. A dix-huit ans, le petit porcelainier était devenu un jeune maître ; les études au crayon que le grand artiste d'aujourd'hui conserve de sa première jeunesse sont autant d'étonnements, car elles témoignent d'une singulière compréhension de la nature chez un si jeune homme. Entre temps, pour augmenter ses ressources, il fait pour un ami de sa famille des tableaux d'horloge, dans lesquels, mû par un ressort du mouvement, passe un voilier sous le pont où l'on voit un ermite sonner la cloche d'heure en heure. De ces humbles commencements sortit ce grand artiste, par la seule influence de la nature.

L'art du paysage était alors perdu en France. On le méprisait comme un genre subalterne, et ce préjugé, malgré la gloire si grande que l'École française tire de ses illustres paysagistes de ce siècle, subsiste toujours dans les régions de l'enseignement officiel, à ce point qu'aucun des glorieux paysagistes français ne s'est vu décerner la médaille d'honneur au Salon ; il est vrai

qu'ils se la sont décernée eux-mêmes devant la postérité par leur œuvre durable, fière et belle. Ce qui ajoutait encore à la déconsidération du paysage sous la Restauration, c'est qu'il était tombé dans les mains des médiocres. Quand ces subalternes n'imitaient pas servilement Le Poussin, qu'ils continuaient tranquillement, comme si ce peintre n'avait pas dit le dernier mot de son art, ils composaient leurs tableaux avec des fragments d'études, comme on fait un costume d'Arlequin avec toutes sortes d'étoffes. En été, ils s'en allaient cueillir des motifs et, l'hiver venu, ils accouplaient ces études pour en faire des tableaux pleins de cascades, de ponts cassés, de rochers, de troncs d'arbres brisés. Du haut en bas, le tableau était rempli de *motifs;* c'était comme une carte d'échantillons de tout ce qu'un paysagiste peut mettre sur une toile, mais où manquait l'émotion devant la nature, que les uns n'avaient pas subie et que les autres perdaient en route, dans le trajet entre la campagne où l'on cherchait l'étude et l'atelier où se faisait

le tableau. Le jeune Jules Dupré se dit avec raison que du moment où le paysagiste était plus près de la vérité en s'attelant à la besogne devant le paysage, il serait bon de peindre les tableaux directement d'après nature pour qu'ils conservassent le cachet d'émotion et de sincérité. Ce jour-là, Jules Dupré indiqua à l'École française la route à suivre; il fut le précurseur de l'art moderne comme il en est aujourd'hui le vétéran illustre et respecté.

Alors, au grand étonnement des artistes, on vit surgir les premières œuvres de Dupré, entièrement faites d'après nature; cet art-là ne parlait pas seulement aux yeux, comme les toiles arrangées de l'époque; il parlait à l'âme; il apportait avec lui l'émotion subie par l'artiste, son recueillement devant les splendeurs de la création, avec sa façon personnelle de les sentir et de les exprimer. Les paysages les plus célèbres du grand artiste ont été de la sorte directement traduits sur la toile définitive : la forêt surgissait de la contemplation incessante de sa végétation, le pâturage conservait

son humidité, le ciel sa limpidité ou le véritable mouvement des nuages. Ce fut la fin du vieil art démodé où l'artiste, entre les quatre murs de son atelier, n'avait plus de comparaison entre la nature et son œuvre, tandis que là, devant la réalité, l'esprit incessamment dirigé sur la source même de l'art, ne pouvait plus s'égarer dans les jongleries de la convention.

En quelques mots je voudrais résumer, à propos du précurseur de l'art moderne du paysagiste, la tendance véritable de la nouvelle École; ce n'est pas le vulgaire réalisme qui la porte si haut, c'est l'alliance de la vérité et du sentiment, l'étroite union entre ce que l'œil contemple et ce que le cœur éprouve. L'âme du peintre vibre dans les pages avec d'autant plus de puissance qu'elle subit le choc direct de la nature. Un paysage ne laisse pas seulement dans notre souvenir une trace impérissable parce que nos yeux l'ont contemplé, mais par l'émotion qu'il nous a communiquée. Chacun de mes lecteurs en peut faire l'expé-

rience sur sa propre mémoire. Que, dans sa pensée, il se transporte à l'époque où, pour la première fois, il a subi le charme d'un site, et tout aussitôt il éprouvera comme un renouveau des sensations qu'il a ressenties; le cœur a sa mémoire comme l'œil. Le réalisme dans l'art n'est donc pas seulement le rendu exact d'un paysage, mais ce don, réservé seulement aux intelligences hors ligne, de transmettre sur la toile les vibrations de l'âme devant la réalité des choses.

Jules Dupré, je le répète, fut le premier qui marqua le retour direct de l'art vers la réalité, et ce fut un succès de surprise quand ses premières œuvres, entièrement peintes d'après nature, parurent au Salon. Seulement le goût de la peinture n'était pas répandu alors comme de nos jours. Le commerce des tableaux n'existait pas; quelques marchands achetaient bien des toiles, mais c'était pour les louer au mois à de jeunes demoiselles qui les copiaient. En dehors du Gouvernement et des princes, il n'y avait pas une demi-douzaine de collectionneurs

à Paris. Ce fut le duc de Nemours qui acheta le premier envoi au Salon de Jules Dupré. L'acquisition fit grand bruit; ce fils d'un roi paya l'œuvre douze cents francs; pour le jeune peintre, ce fut en quelque sorte la fortune en même temps que la consécration officielle de sa carrière. La révolution de Février envoya le duc en exil. La troisième République lui rendit la patrie. Parmi les premiers visiteurs qui vinrent présenter leurs respects au duc rentré en France, fut Jules Dupré. Le prince et l'artiste se contemplèrent pendant quelques instants pour mesurer, d'après leurs cheveux blancs et les rides de leur front, les longues années qui s'étaient écoulées depuis leur séparation.

— Monseigneur, dit le peintre ému, je n'ai jamais oublié que le premier encouragement m'a été donné par Votre Altesse Royale.

— J'ai toujours votre tableau, répondit le prince, venez le voir.

La toile se trouvait en effet dans le salon de la duchesse. Ici le duc de Nemours, prenant le bras de l'artiste, lui dit :

— Votre art, plus heureux que nous deux, n'a pas vieilli.

Le duc avait dit vrai. C'est le propre des œuvres qui s'appuient directement sur la nature de survivre à la mode. La révolution de Février replongea l'artiste dans le néant au moment où l'avenir s'ouvrait souriant devant lui. Jules Dupré venait d'obtenir deux commandes importantes, l'une du Gouvernement, l'autre du duc d'Orléans, quand la révolution éclata. Les deux œuvres ébauchées sont encore dans l'atelier de l'artiste. Souvent on lui a offert, dans ces dernières années, des sommes énormes s'il consentait à les terminer, mais le vieux maître, toujours indompté, comme au temps de sa jeunesse, ne saurait rien faire sur commande.

Aujourd'hui, comme il y a quarante ans, il ne peint que ce qui est dans sa pensée. C'est toujours le fier artiste qui, étant entré en ménage avec quarante mille francs de dettes, repoussa l'offre d'un marchand qui, par traité, s'engageait à éteindre ce passé, pourvu que l'artiste

se résignât à faire quelques concessions au goût du public. Jules Dupré demeura un instant hésitant; il semblait interroger du regard sa jeune femme qui, digne d'un si grand artiste, le comprit et lui dit :

— Refuse! nous paierons nos dettes lentement, avec le temps!

Les dettes sont payées depuis longtemps; l'aisance a couronné la confiance de ce vaillant ménage; on a élevé les enfants et leur avenir est assuré. La vieillesse est douce à maître Jules Dupré, et personne n'a, plus que celui-ci, mérité la paix des vieux ans. Car il n'a pas seulement échafaudé sa propre renommée dans le cours des années, mais jeune, il combattit encore pour ses amis.

C'est lui qui imposa Rousseau aux marchands; c'est encore lui qui colporta les œuvres dédaignées de Millet chez quelques amateurs de sa connaissance et qui devina et protégea Troyon; toujours il fuyait la grande ville; il rentrait dans la solitude des champs qui était devenue pour lui une nécessité; la

campagne seule lui donnait la paix de la pensée. Il revenait sans cesse vers l'Isle-Adam, le pays de sa première enfance, où il retrouvait les enthousiasmes de la jeunesse. Ces jolis bords de l'Oise ont de tout temps attiré les peintres. Théodore Rousseau vécut longtemps à côté de Dupré à l'Isle-Adam. Daubigny n'était pas loin, à Auvers. Corot apportait à tout instant son doux sourire et sa joyeuse chanson à Dupré, qu'il appelait si justement le Beethoven du paysage. En effet, si les toiles de Corot rappelaient les adagios de Mozart, les pages puissantes, souvent terrifiantes de Dupré, produisaient l'effet des œuvres symphoniques de l'immortel Beethoven; comme lui, le grand paysagiste a inventé des sonorités nouvelles et bousculé les vieux moyens pour arriver au maximum d'intensité dans son art. Les nuages balayés par la tempête passent sur l'œuvre de Dupré avec la véhémence que Beethoven mettait dans le déchaînement de son orchestre; le paysagiste a fait grand comme le musicien dans le même ordre d'idées et avec la même

impétuosité de la mise en œuvre. La marque caractéristique de l'œuvre de Dupré est la puissance parvenue à sa plus haute expression ; aucun maître n'a mieux traduit que celui-ci les grondements de la nature, ses effets bouleversants devant lesquels on se recueille, humble et pensif, comme on se plonge dans une symphonie de Beethoven.

Soixante années de labeur n'ont pas entamé ce grand artiste. A travers les rudes débuts, qui, aujourd'hui encore, provoquent un sourire amer quand il pense aux cinquante francs péniblement arrachés au Destin en échange d'une toile dans laquelle le jeune peintre avait mis tout son art et toute son âme, les souvenirs du labeur accompli éclairent cette belle tête d'artiste, anguleuse, énergique, à laquelle la barbe blanche et les longs cheveux flottant au vent, donnent un faux air d'apôtre. Toujours jeune d'esprit, il assiste aujourd'hui à son apothéose à l'Isle-Adam, qui a vu ses premiers bégaiements d'artiste. Sur le tard, et pour se rapprocher de ses petits-enfants, Jules

Dupré a voulu sacrifier sa tendresse pour les champs à son amour pour les siens; il s'est installé comme les autres dans un petit hôtel de la rue Ampère; mais le flot des visiteurs, des marchands et des amateurs, tout ce mouvement et ce bruit qui se font autour d'une grande renommée, obsédaient son esprit et paralysaient le libre cours de sa pensée. Paris le privait de son élément de vitalité, de la campagne dans laquelle il avait passé toute sa vie; l'été, les longues promenades sous les bois, l'hiver, la tristesse du paysage dénué de verdure, couvert de neige, l'isolement toujours dans la méditation silencieuse, tout cela lui manquait à Paris; tout cela, il voulait le retrouver dans la maison de l'Isle-Adam, où, de son atelier, l'artiste peut, à toute heure de la journée, contempler la nature; la pensée a besoin d'espace et d'air; le paysagiste ne peut pas vivre loin du paysage. Il lui faut constamment la nature, soit dans la solitude des champs, soit devant l'infini de l'Océan, pour lequel, sur le tard, il s'est épris d'une véri-

table passion artistique. En effet, au moment où d'autres peintres, fatigués du labeur consommé, ne songent plus qu'au repos, une évolution nouvelle se devait faire chez Jules Dupré. Il avait l'habitude de passer quelques semaines de l'été à Cayeux-sur-Mer, contemplant l'Océan de sa fenêtre. Un matin il s'éveilla, et, frappé des mystères de la mer enveloppée dans le ciel profond étendu sur elle, le peintre se dit :

« Avoir cela sous les yeux et ne pas le peindre, c'est bête ! »

De ce jour, date la transformation de Jules Dupré en peintre de marines, et il apporta dans ce genre, nouveau pour lui, une interprétation personnelle de la mer. On découvre, comme dans toute l'œuvre du maître, la pensée dominante qui le guide, et qui est ici de peindre les mystères de l'Océan, la mélancolie qui envahit l'esprit dans la contemplation de l'infini. Ces toiles maîtresses ne nous donnent pas seulement l'aspect de la mer, mais elles éveillent en nous les sensations qui nous sai-

sissent quand, seul sur le galet, nous nous laissons aller au mystère qui est devant nous et qui nous remplit d'anxiété devant l'inconnu. Pour Jules Dupré et les hommes de son temps, la peinture est le trait d'union entre la pensée de l'artiste et l'âme du contemplateur de son œuvre. Jules Dupré est d'avis que l'être tout entier d'un peintre doit se refléter dans son art. Cela est si parfaitement vrai pour l'ermite de l'Isle-Adam, que sans le connaître, on le devine dans ses tableaux : grave, réfléchi, avec une pointe de tristesse que lui ont laissée les années de combat. Tel est, en effet, ce rude qui, pour être âgé de soixante-quinze ans, n'est point encore un vieillard ; il marche droit, la main ne tremble pas, et l'œil bleu et doux dans cette tête pleine d'énergie trahit les attendrissements d'une âme d'élite devant la nature, à travers les orages qu'elle déchaîne dans sa pensée.

Si jamais on a pu dire d'un grand artiste qu'il est le fils de ses œuvres, c'est bien de celui-là. Son art est sorti de ses entrailles ;

l'apprenti porcelainier d'il y a soixante ans a également fait son instruction littéraire, négligée dans les besoins des premières années; les œuvres des grands écrivains lui sont familières, comme si toute sa vie s'était écoulée à les analyser; il cite volontiers, dans la conversation, des axiomes de l'un ou de l'autre, d'où il a tiré des principes pour son art à lui; il vous frappe par la justesse de ses observations et vous charme par sa foi artistique, si vivace chez le vieil artiste. A un amateur qui le pressait de finir son tableau en quelques heures, avec la sûreté de l'œil et de la main qui sont propres au peintre, Jules Dupré répondit un jour devant moi :

— Vous croyez donc que je sais mon métier? Mais, malheureux, si je n'avais plus rien à découvrir et à apprendre, je ne pourrais plus peindre.

Toute sa vie de recherches et d'études est dans ces mots. En effet, le jour où le doute de soi-même disparaît de la pensée d'un artiste, le jour où il n'éprouve plus devant son œuvre

les angoisses qui enfièvrent les cervelles, ce jour-là, il n'est plus qu'un artisan qui reprend au lendemain le labeur de la veille méthodiquement, sans défaillance, mais aussi sans élévation. Le jour où Jules Dupré entrerait dans son atelier sans une émotion, et où il le quitterait sans un découragement, il jugerait qu'il est arrivé au terme de sa carrière, et il aurait raison.

EUGÈNE DELACROIX

EUGÈNE DELACROIX

Entre les grands artistes, dits de 1830, nous l'avons déjà dit, régnait une profonde fraternité d'armes, basée sur la haute estime que chacun avait pour le génie des autres. Mais tous considéraient Eugène Delacroix comme le plus glorieux d'entre eux; tous avaient pour lui une admiration sans bornes. Il était en quelque sorte le porte-drapeau de la grande phalange; on se groupait autour de son art comme autour d'un étendard sacré. Cet hommage rendu d'un commun accord au génie de Delacroix, reposait sur les purs enthousiasmes

artistiques et non sur la camaraderie, car l'individualité étrange, encore en quelque sorte mystérieuse de l'artiste, échappait aux relations cordiales de chaque jour; il s'isolait loin des autres : sa vie privée était rigoureusement fermée, sa demeure inaccessible. Delacroix avait sur sa santé les plus noires appréhensions, et toute heure comptait double dans ses préoccupations; il se retranchait donc dans la solitude pour ne pas perdre un instant, ne recevant que quelques rares amis et ne se répandant que peu dans le monde. Tel qu'il fut à ses débuts, nous le retrouvons à la fin de sa glorieuse carrière; sa vie peut se résumer en ce seul mot : Travail.

Pour traverser ainsi son temps sans souci du dehors, Eugène Delacroix avait un auxiliaire puissant: son père, qui a tenu une grande place dans l'administration et la diplomatie, lui laissa un patrimoine : une quinzaine de mille francs de rente, qui représentaient réellement une grande fortune dans la première moitié de ce siècle. Avec cela, aucun goût de

luxe, une existence modeste, tout entière consacrée à l'art, aucun désir d'éblouir ses contemporains. Ne rêvant que l'indépendance, n'ayant pas besoin de gagner de l'argent et ne le désirant pas, Eugène Delacroix pouvait donc marcher de l'avant sans une hésitation et sans une concession. On ne lui connaît pas de maître, car il ne faut pas compter le court stage qu'il fit dans l'atelier de Guérin, qui d'ailleurs ne cachait pas son profond mépris pour cet élève récalcitrant. C'est dans la contemplation des chefs-d'œuvre du Louvre que son génie se développa; dans le présent, toute son admiration se concentrait sur Géricault, qui prévoyait les hautes destinées de son jeune ami et avait pour lui une véritable tendresse. Entre le grand dramaturge du *Radeau de la Méduse* et le futur auteur de *la Barque du Dante*, l'entente était facile à établir; tous deux avaient le même idéal : le drame vibrant. L'admiration d'Eugène Delacroix pour Géricault fut sans bornes, si bien qu'un jour où le maître avait demandé à son jeune ami une de

ses esquisses, celui-ci, dans le débordement de sa joie et de sa fierté, mit genou en terre pour la lui offrir, comme fait un mortel devant son Dieu. Géricault le releva, l'embrassa tendrement et lui dit : « Tu seras un maître. » Quand, en 1822, Eugène Delacroix exposa sa première œuvre, M. Thiers, alors critique d'art au *Constitutionnel,* le salua avec transport.

Le jeune homme de vingt-trois ans était réellement le maître deviné par Géricault.

Cet enthousiasme de M. Thiers pour le plus vaste génie de la peinture française ne s'est jamais démenti. Le critique d'art avait pris l'artiste à ses débuts; plus on attaquait Delacroix, plus M. Thiers l'exaltait ; lentement, il l'imposa par sa plume, comme plus tard, quand il fut devenu homme d'État, M. Thiers soutint son peintre de prédilection à travers les criailleries, en lui faisant donner les grands travaux décoratifs du Louvre et de la Chambre. On ne peut pas résumer la vie glorieuse d'Eugène Delacroix sans rendre d'abord hommage à la clairvoyance du critique d'art et à la passion

qu'il mit ensuite à défendre l'œuvre bafouée contre les aveugles et les sourds de l'époque.

La note dominante de l'art de Delacroix est le drame : on peut dire de lui qu'il est le Shakespeare de la peinture; il a du grand écrivain la conception majestueuse, l'art de peindre un caractère en quelques traits, la couleur puissante. Ce qui le préoccupe, c'est le drame de toutes les époques, de toutes les littératures et de tous les milieux. *La Barque du Dante* n'est que le premier pas auquel succèdent les innombrables chefs-d'œuvre : *Les Massacres de Scio, le Tasse chez les fous, l'Assassinat de l'évêque de Liège, l'Amende honorable, la Lutte de Jacob avec l'Ange, la Barque du Christ, Hamlet et le Fossoyeur, les Côtes du Maroc, la Barricade, la Mort de Sardanapale;* peu lui importe le sujet : qu'il l'emprunte à l'histoire profane ou religieuse, à l'anecdote historique ou à la vie des fauves, c'est le drame et toujours le drame qui vibre dans ces pages magnifiques, qui passionne et bouleverse le contemplateur de son œuvre, le drame où l'on sent l'âme du grand maître,

et qui, par cela même, fait tressaillir les âmes. Delacroix ne charme pas, il bouleverse ; il terrasse par la grandeur de la mise en scène, l'énergie de l'exécution et la magie de la couleur. Le génie, chez Eugène Delacroix, n'avait pas attendu les années ; il éclata du premier coup, puissant et pour ainsi dire dans sa plus haute expression. L'œuvre du début ne marque pas seulement le point de départ, elle indique la vie tout entière ; elle est comme un manifeste, comme le programme jamais démenti d'un long et glorieux règne artistique. En effet, quelles que soient les œuvres à venir, on en trouve le germe intellectuel dans la première toile ; ce qui préoccupe Delacroix, ce qui le passionne, c'est le drame. Le sujet est peu de chose pour ce grand maître ; il n'est qu'un prétexte ; l'impression dramatique qui s'en dégage est tout. Quand Delacroix peint le magnifique *Christ en croix*, c'est le drame suprême qui l'inspire ; ce qu'il veut rendre, c'est le grand crime de la crucification et non le crucifié lui-même. Son fils de Dieu n'est pas le tra-

ditionnel Christ, correctement cloué sur la croix, c'est le martyr qui a souffert et qui, à travers la solitude terrible, témoin de son abandon, apparaît comme une protestation contre la persécution religieuse. Peu lui importe de peindre correctement une étude d'après nature selon la formule routinière; ce qu'il veut rendre, c'est le grand drame, l'impression morale et concluante; son Christ a vécu; ses chairs ont palpité, son cœur a saigné réellement; il est l'incarnation du martyre, le crime consommé au milieu de la nature indifférente. Ni lamentations, ni larmes pour communiquer l'émotion; elle se dégage tout naturellement de cette seule figure; elle suffit pour peindre l'horreur de la scène et pour remplir l'âme de respect et d'une profonde commisération. Ceci, c'est l'œuvre d'art dans sa plus haute expression, d'une impression terrifiante dans sa simplicité. Et c'est ainsi qu'on retrouve l'artiste dans toute son œuvre. Le tigre qui, hurlant, se roule à terre dans un paysage du plus grandiose aspect, est comme

l'incarnation du drame de la force bestiale, semant la terreur autour d'elle. Le dramaturge est inséparable de son génie, sous quelque forme qu'il se manifeste. Le premier, il va au Maroc, et, dans ce pays ensoleillé, c'est encore le drame qui l'inspire dans les *Convulsionnaires de Tanger,* dans le *Giaour,* dans la *Chasse aux Lions,* dans le *Cavalier* qui, penché sur son cheval, le burnous flottant au vent, traverse le désert comme une vision de la destruction. Eugène Delacroix avait pris des mains glacées de Géricault l'étendard de la révolte, que ce grand génie avait levé contre l'art froid et correct issu de la science, sans un tressaillement de l'âme, et, à travers les batailles, il le porta haut et fier jusqu'à la fin, pour la gloire de la peinture française de ce siècle. Il devint le chef de la nouvelle école, dite romantique, dont Victor Hugo fut l'apôtre en littérature. Comme le grand poète, l'illustre peintre fut attaqué, vilipendé, sifflé! Son art triompha, comme celui de Hugo, de toutes ces oppositions; il s'imposa lentement, à travers les multiples combats. Il

est la fierté de la peinture comme l'œuvre de Hugo est la gloire rayonnante des lettres françaises de ce siècle.

Les soi-disant classiques, hommes de science d'une rare perfection, ne comprenaient rien à cet art, sorti des entrailles de l'artiste, dans la passion qui tantôt le faisait bondir vers les hauteurs les plus sereines, et tantôt dans les exagérations le clouait au sol; car ses œuvres ont des défaillances, je l'accorde, parce qu'elles sont humaines, parce qu'elles ne sont pas nées des froides combinaisons de l'esprit, et parce que les tourments de l'artiste à la poursuite de l'idéal s'y font jour. Le but que poursuivait Delacroix, c'était d'imposer l'impression tragique qu'il recherchait et qu'il atteignait toujours. On peut le critiquer sur plus d'un point, mais non sans avoir préalablement subi le choc de ce génie puissant, dont le plus récalcitrant ne peut se défendre.

Ici, on perdrait son temps à vouloir deviner l'homme dans son œuvre. Cet indomptable révolutionnaire était dans la vie privée un

cavalier froidement correct, d'une rare distinction. Quand il paraissait dans un salon du faubourg Saint-Germain, où il entretenait des relations suivies, on était tout surpris de voir que cet émeutier, comme on l'appelait à l'Académie, était un homme de la plus complète élégance, ressemblant bien plus à un diplomate qu'à un peintre qui bouleversait son époque. De haute taille, malgré son air maladif, Delacroix séduisait chacun par la grâce de sa personne et par les éminentes qualités de son esprit, dont témoigne sa correspondance. Très réservé, presque timide, il causait peu, mais jamais une banalité ne sortait de ses lèvres; le regard, d'une rare intensité dans cette tête illuminée par la plus noble énergie, dépouillait l'interlocuteur jusque dans les moelles. Quand on lui parlait des attaques passionnées contre son œuvre, il arrêtait les flatteurs par un sourire glacialement poli et peu encourageant. Au fond, il souffrait beaucoup de se voir méconnu, mais il était trop fier pour le laisser voir; il ne faisait point

étalage de son amertume. Nul ne l'a jamais entendu se plaindre de qui ou de quoi que ce fût.

Dans son modeste atelier, les chefs-d'œuvre incompris s'entassaient sans que le grand artiste en éprouvât un mécontentement. Delacroix était une de ces âmes trempées qui cherchent leur satisfaction dans les intimités du travail, avec un entier mépris des adulations ou des dénigrements. Il s'était arrangé la vie à sa façon et surtout de telle sorte que rien ne devait le détourner de son art; en dehors de quelques rares intimes, auxquels se joignirent plus tard les princes d'Orléans, nul ne pénétrait dans sa vie; la femme même, si elle l'a traversée, ne devait pas y laisser de trace; aucune ne pouvait se vanter d'avoir distrait ce grand peintre de son art; personne n'eut jamais le moindre empire sur lui; les flatteries des hommes, la câlinerie de la femme, restaient également sans effet sur cette volonté de fer, qui ne voulait pas se laisser entamer. C'est pour cela que Delacroix a pu laisser cet

œuvre volumineux. On se tromperait fort en jugeant que ces chefs-d'œuvre, en apparence d'une exécution si libre, sont venus sans un effort ; ils sont au contraire le résultat d'un labeur pénible, d'hésitations sans fin, et si la peine de l'artiste n'y paraît pas, elle n'en a pas moins été formidable et souvent fort douloureuse.

Devant ces œuvres admirables, la routine persécutrice devait désarmer à la fin. La gloire de Delacroix ne cessa de grandir au milieu des tumultes que son art provoqua. L'Institut, qui l'avait bafoué, comprit qu'il fallait transiger avec le maître qui le dédaignait. Et voici l'émeutier, le révolté, l'insurgé, qui va entrer à l'Académie. Quelles révoltes ! Et quelles terreurs ! *Annibal ad portas !* Delacroix entreprit le siège de l'Académie et alla s'asseoir, le sourire aux lèvres, parmi ses pires ennemis.

Son entrée à l'Institut fut la plus grande satisfaction de la vie de Delacroix. Lui, le révolutionnaire si longtemps bafoué, allait donc recevoir cette consécration de son influence

toujours grandissante, de la part de ceux-là mêmes qui n'avaient cessé de le combattre, sans cacher le profond mépris que leur inspirait ce grand artiste indompté, ce rebelle à tout art contraint et officiel, cet insurgé contre la routine, qui avait vécu jusqu'alors dans son isolement. Ce ne fut pas sans peine, et cette entrée du plus grand peintre de ce siècle à l'Académie se poursuivit pendant de longues années avant d'aboutir. M. Robert-Fleury fut le principal agent des négociations diplomatiques. Tout membre de l'Institut qu'il fût, il rendait justice à Delacroix et il jugeait avec un grand bon sens que l'élection du grand artiste serait un acte par lequel l'Institut s'honorerait. Il fallait gagner les uns après les autres pour que Delacroix, ce grand génie, pût prendre à l'Institut la place laissée vacante par la mort de Paul Delaroche, dont les triomphes sont déjà oubliés et que la postérité, du premier rang qu'il occupait, a déjà refoulé au troisième plan. Eugène Delacroix, barricadé dans sa fierté, ne consentit à aucune démarche per-

sonnelle; mais avec son tact si sûr, son esprit si fin, par sa grâce innée, il conquit un à un les hommes de l'Institut, quand par hasard il se rencontrait avec eux dans les salons. Au fond, ils n'avaient pas désarmé, et leur haine de ce révolutionnaire était demeurée la même; mais Delacroix avait à ce point grandi, sa gloire battait si bien en brèche les vieilles murailles de l'Institut, qu'il fallut à la fin capituler avec l'assiégeant.

Eugène Delacroix reçut la nouvelle de sa nomination avec une joie qu'il n'essayait même pas de cacher. Lui, si réservé, si fermé, se laissa aller au débordement de son triomphe. Non qu'il attachât une importance démesurée au frac brodé de palmes et à l'épée à poignée de nacre, mais parce que son art, si longtemps dédaigné, avait forcé la citadelle, réputée imprenable. Une fois dans la place, il séduisit les plus récalcitrants par son esprit et sa haute distinction. On répète, toutes les fois que l'occasion se présente, que Delacroix avait manifesté plusieurs fois le regret de ne pas

avoir traversé l'École de Rome, d'où étaient sortis la plupart des membres de l'Institut. C'était là une simple politesse d'un vaste génie, pas autre chose; la consolation qu'un homme de bonne éducation offrit à l'Institut comme on dépose sa carte dans une maison où l'on a été accueilli. Ce qui est certain, c'est qu'au fond Delacroix ne regrettait rien; et son art, qui demeura indépendant, jusqu'à sa fin, des influences de l'Institut, est là pour le prouver. Il était flatté d'avoir forcé les portes de l'Académie, il se montrait ravi d'avoir donné raison à ses défenseurs de la première heure. Il voyait en cet hommage rendu à son génie, non son propre triomphe, mais celui d'un art pour lequel il n'avait cessé de combattre, et auquel son autorité donnait enfin droit de cité dans les régions officielles et dirigeantes. Mais, pour si peu, il ne fit aucune concession et resta debout avec son indomptable fierté jusqu'à la dernière heure.

Ainsi qu'il avait traversé la vie, Eugène Delacroix devait mourir sans une défaillance

d'esprit. Cet artiste souffreteux qui faisait ses journées doubles, de peur de n'être plus vivant le lendemain, ce malade encore plus imaginaire que réel, ce génie sensitif qu'un souffle semblait pouvoir renverser, mourut en 1863, à l'âge de soixante-quatre ans, après avoir, pendant un demi-siècle à peu près, résisté à un travail excessif de chaque jour, de toute heure. Ces cinquante années de labeur, Delacroix les a traversées sans prendre un moment de repos. Quand il quittait Paris, c'était pour travailler à sa maison de campagne de Champrosay qui, de même que l'atelier de Paris, était fermée aux importuns. Il avait le mépris du commerce et il paraissait craindre les excès du bien-être comme un dissolvant pour l'artiste; autrement, on ne saurait s'expliquer ce parti pris de simplicité dont il s'entourait.

La mort de Delacroix est, elle aussi, un drame imposant; il avait vécu seul, il voulait mourir en paix. Quand il sentit le dénouement suprême s'approcher, il s'enferma chez lui, défendit à sa fidèle gouvernante de re-

cevoir qui que ce fût, manda un notaire et lui dicta ses dernières volontés avec un calme admirable et une lucidité d'esprit qui ne le quittèrent qu'avec le dernier râle; puis, d'un pied ferme, il attendit la mort sans un tressaillement, sans une plainte, sans un regret. Il mourut comme il avait vécu, concentré sur lui-même, sans forfanterie comme sans faiblesse; ni doléances, ni bravades devant cette mort qui s'avançait; il s'éteignit dans un dernier sourire, comme un homme qui a bien employé sa vie et qui est convaincu que son nom appartiendra à la Postérité.

NARCISSE DIAZ

NARCISSE DIAZ

Diaz était déjà vieux quand on me fit l'honneur de me présenter à lui ; au cours de notre premier entretien, je lui racontai que je possédais de lui un petit panneau de quinze centimètres, un pur bijou : un enfant couché dans un berceau, près duquel la mère faisait bonne garde ; à travers la fenêtre ouverte, le soleil s'infiltrait dans le modeste intérieur, noyé dans les réverbérations d'une buée d'or. L'artiste me demanda la permission de venir chez moi voir ce tableau auquel, disait-il, se rattachaient pour lui bien des souvenirs. Le lendemain, il

vint et demeura quelques instants pensif devant son œuvre; il la contempla amoureusement et il me sembla que, du revers de la main, il essuyait une larme. L'homme était rude d'aspect et cet attendrissement soudain pouvait surprendre chez lui.

— Auriez-vous la bonté, me dit-il, de me vendre ce tableautin dans lequel tient une partie de ma jeunesse?

— Je ne veux pas vous le vendre, lui dis-je, mais puisque vous y tenez, souffrez que je vous l'offre.

Diaz se récria; il ne pouvait pas accepter le cadeau, et comme je refusais de recevoir son argent, nous convînmes qu'il remplacerait le tableau par un autre; il décrocha aussitôt ce petit bijou du mur et me demanda à l'emporter sur l'heure. Sur son visage, à présent épanoui, on pouvait lire sa joie.

— Vous ne vous figurez pas, dit-il, le plaisir que vous me faites. Cette femme et cet enfant sont ma famille; le bambin était dans son berceau par une journée radieuse d'été : ma

femme s'était endormie auprès de lui. En une heure je fis le tableautin d'après nature; suspendu au-dessus de mon lit, il a égayé mon réveil pendant des années : puis un jour vint où nous manquions du nécessaire plus que d'habitude; un marchand passa, il m'offrit cent cinquante francs : je lui répondis que je tenais beaucoup à cette esquisse et que je préférais lui voir choisir deux autres toiles pour le même prix; il insista pour avoir précisément celle-ci; c'était, par-dessus le marché, la veille du terme : impossible de faire le fier; il me donna un billet de cent francs et dix pièces de cent sous; je lui fis un reçu et il ne s'aperçut pas qu'il emportait un morceau de mon cœur. Ah! c'était dur!

Et, rendu éloquent par le souvenir, Diaz me conta ces terribles heures du commencement, la lutte constante pour le pain quotidien, accompagnant son récit de coups de sa jambe de bois sur le parquet et gesticulant comme un méridional qu'il était; il avait l'air d'un vieux militaire qui raconte les terribles incidents des

batailles. Diaz était de grande taille. La tête n'était pas belle, mais remarquablement énergique; malgré l'âge de l'artiste, sa chevelure était demeurée d'un noir éclatant; l'épaisse moustache et la barbiche achevaient de lui donner une allure martiale; il parlait par saccades et d'une voix forte qu'on eût dit habituée au commandement. Au demeurant, ce qu'on appelle une bonne pâte d'homme, très franc dans ses confessions, très ouvert dans ses confidences; à travers les rudesses de son langage, on sentait vibrer une âme d'élite. Il enveloppa son trésor dans un journal et s'en alla d'un pas alerte en sifflant un air joyeux. Rentré chez lui, il accrocha comme jadis, au-dessus de son lit, ce souvenir de famille : il semblait lui envoyer chaque matin comme un rayon de jeunesse.

L'excellent homme conserva jusqu'à la fin un tendre souvenir de ce premier incident de nos relations. Si je puis dire que je vénérais le vieux et vaillant artiste, il m'est permis d'ajouter qu'il fut pour moi un ami véritable.

Que de longues heures passées ensemble, dans son atelier, dans de douces causeries sur les hommes de son temps! Il fut l'un de ceux qui rendirent célèbre le village de Barbizon, dans la forêt de Fontainebleau ; il y avait vécu avec Théodore Rousseau et Millet, avec Rousseau surtout, qu'il considérait comme le Maître : dans sa collection privée, il possédait de lui deux ravissants petits tableaux, et quand on lui parlait de son art à lui, Diaz vous conduisait devant les œuvres de son grand ami, en disant : « Ça, c'est du nanan. » Chez tous les grands artistes de cette génération on retrouve ainsi l'estime que mutuellement ils avaient pour leur talent.

Dans le groupe des peintres hors ligne, Diaz de la Pena est le grand fantaisiste. Tout lui est prétexte pour faire valoir ses merveilleuses aptitudes de coloriste; il n'a ni la science de Rousseau, ni la poésie de Corot, et encore moins les grandeurs sévères de Dupré; il traduit les enchantements du paysage, inondé par le soleil, ou la forêt, plongée dans la demi-

teinte lumineuse par les rayons qui s'y infiltrent à travers l'épais feuillage; il éblouit l'œil par toutes les séductions d'un grand coloriste, et, par ces qualités qui s'imposent même au profane, il est plus près de lui que les autres paysagistes de son temps; c'est le grand virtuose de la palette qui se joue des difficultés; tout est chez lui de premier jet : ses œuvres sont faites de verve sous le coup des enchantements du coloris. On se le figure dans la solitude de la forêt de Fontainebleau, faisant résonner sa jambe de bois sur la terre, chantant à pleins poumons dans l'expansion de son tempérament exubérant. Les paysans devant lesquels Millet s'arrêtait attendri le laissaient froid. Il jette les paysannes comme une petite tache rouge près de la mare où le soleil se reflète. Dans ses paysages ensoleillés, Diaz mettait des personnages dont les costumes offraient un prétexte à la richesse de sa palette. Tout y est vie et lumière; à travers le feuillage, le soleil envoie ses rayons et inonde tout le tableau d'une demi-teinte transparente et lumi-

neuse; c'est un pur éblouissement des yeux, comme tout l'œuvre de ce grand coloriste. De l'Orient qu'il traverse, il n'emporte que le souvenir des étoffes soyeuses et des broderies d'or se mirant au soleil; de l'Italie il ne retient que la virtuosité du coloriste Véronèse qu'il égale souvent en séduction, sinon dans les conceptions de l'œuvre. La mythologie n'est pour lui qu'un prétexte à modeler en pleine lumière et en pleine pâte des Diane et des Nymphes.

Ceux qui l'ont connu jeune ont conservé de Diaz le souvenir de la nature la plus expansive; l'homme était vivant comme son art, tout de premier mouvement; son langage, qui ignorait les finesses de la conversation, était énergique comme sa brosse; il disait brutalement ce qu'il pensait, quel que fût le milieu où il se trouvât; la forme de sa conversation était la même au cabaret que dans un salon; de bonne humeur, il dominait le bruit des conversations par des éclats de rire formidables; la moindre contrariété lui arrachait les jurons d'un vieux marin, qu'il accompagnait par des

coups répétés de sa jambe de bois, son pilon, comme il disait. Pauvre, il se moqua de la misère ; riche, il demeura simple ; quand l'argent vint à lui sur le tard, il n'y vit qu'un moyen de satisfaire ses goûts d'artiste, d'acheter sans marchander des tableaux de ses grands amis, des faïences rares, des tapis luxueux qui contrastaient avec son mobilier bourgeois en acajou. C'était le type des peintres de jadis, bon enfant, naïf et rieur ; un rien amusait cette nature juvénile ; on était sûr de le faire rire à gorge déployée avec quelque vieille anecdote réchauffée ; il se tordait dans les spasmes d'une gaieté folle quand on imitait un acteur devant lui, et une joyeuse chanson au dessert d'un dîner bourgeois valait pour lui toutes les fêtes de la terre.

A première vue, Diaz étonnait plus qu'il ne séduisait ; il apparaissait comme une nature brutale ; en dehors de ses yeux flamboyants, rien dans sa personne de la distinction de son œuvre. Mais en pénétrant dans son intimité, sa nature délicate, qui contrastait si singulière-

ment avec la surface, s'ouvrait comme un délicieux paysage qu'on découvre après avoir gravi un chemin abrupt. Au fond de cette rude écorce on trouvait des tendresses exquises; l'amour paternel parvenu à sa plus touchante expression, une amitié solide sans grandes phrases, mais pleine de délicates attentions. Le soleil était son élément; l'été, il bravait ses rayons brûlants; l'hiver, par le temps couvert, il l'évoquait de sa merveilleuse palette. Pendant la dernière guerre, à Bruxelles, il travaillait dans une froide et sombre chambre d'hôtel donnant sur une cour d'un aspect triste. Mais le peintre, vieillissant, avait emporté la patrie dans sa boîte à couleurs; dans ce triste atelier, accablé par des préoccupations patriotiques, il vivait dans ses souvenirs, au milieu de sa chère forêt de Fontainebleau, qu'il traduisait sur les toiles; le soleil éclatant de son œuvre semblait réchauffer cette froide retraite de l'exil; son art était tout pour Diaz, et il se réfugiait des tristesses de la vie dans sa peinture. Sa carrière fut un long rêve dans lequel il

entrevoyait un monde imaginaire à côté des réalités des paysages : c'était comme une féerie ruisselante de soie, de velours et d'or ; sous les bois il évoquait des pages tenant des lévriers en laisse, des châtelaines vêtues richement, des nymphes aux chairs d'une tonalité exquise ; quelquefois, sous son pinceau magique, ces improvisations prenaient un vol plus haut vers le grand art.

Diaz fut surtout un improvisateur et un fantaisiste ; lui-même se rendait compte de ce qui manquait à son œuvre pour le placer tout à fait au premier plan ; il se voyait débordé par ses qualités de coloriste qui font sa gloire, mais auxquelles il a sacrifié le reste. Mais à peine s'aperçoit-on que, dans ses figures, la forme n'est pas toujours complète, tant on est sous le charme de la couleur. Ce fut un bien grand peintre, allez !...

Après la guerre, quand le monde se rua sur Paris pour lui acheter à vil prix les œuvres d'art qu'on jugeait déclassées après tant de maux, il se produisit ce phénomène que les

prix des tableaux, devant les demandes nombreuses, triplèrent rapidement. Maintenant la fortune venait à Diaz; il acheta à Étretat une jolie villa au fond d'un jardin, où les fleurs, qu'il aimait tant et qu'il copiait avec une si rare virtuosité, s'épanouissaient au soleil; dès le matin, de sa fenêtre, il avait sous les yeux tous les éblouissements de la coloration; derrière la maison adossée contre la falaise, un chemin montait vers un plateau d'où l'on découvrait la mer. C'est là qu'il aimait se reposer dans la contemplation de l'infini, et devant cet aspect grandiose de la création, son cœur d'artiste s'épanouissait. Souvent, dans ses épanchements intimes, il mêlait à ses observations pittoresques comme un regret d'avoir manqué sa vie; il se sentait près de sa fin, et au lieu des petits tableaux, il jurait de ne vouloir plus faire que de grandes toiles dans lesquelles il pourrait résumer tout son art et toute son ambition devant la postérité; la fortune n'est rien, disait-il, sans le contentement de soi-même. Et alors ce vieux peintre, depuis quarante ans

célèbre, se remettait à la besogne avec une ardeur juvénile et comme s'il avait un long avenir devant lui. Il n'y a que les artistes véritables qui restent ainsi debout avec toutes leurs espérances, à un âge où le commun des mortels n'attend plus rien de sa vie.

Le retour de l'hiver lui fut toujours fatal. En 1876, Diaz se sentait atteint d'une affection de la poitrine qui rendait tout travail impossible; il n'avait plus la ressource d'évoquer le soleil bienfaisant par la magie de sa coloration; il ne voulait pas mourir sous le ciel brumeux de Paris; le peintre du soleil désirait avoir le soleil pour témoin de son agonie; il s'en fut à Menton où, un instant, il sembla revivre d'une vie nouvelle : c'est là qu'il fit ses derniers tableaux. La mort l'a surpris au travail; avant d'avoir raison de cette nature encore pleine d'énergie, dans la maladie, il fallait lui arracher le pinceau des mains et le briser. Vaincu de corps et d'esprit à la fois, Diaz ne se défendit plus. Sans le travail, la vie ne lui offrait plus de séduction; de son lit d'agonie, à travers la

fenêtre ouverte, il aperçut le paysage baigné dans le soleil, et ce grand enchanteur mourut en contemplant une dernière fois l'astre qui fut l'inspirateur de son œuvre.

THÉODORE ROUSSEAU

THÉODORE ROUSSEAU

Voilà, mon camarade, dit Jules Dupré en entrant chez le baryton Baroilhet, de l'Opéra, je vais te proposer une bonne affaire; j'ai un chef-d'œuvre à vendre.

— Un chef-d'œuvre? répéta le chanteur célèbre, et qui a fait ce chef-d'œuvre?

— Théodore Rousseau.

— Oui, il a du talent, fit Baroilhet, beaucoup de talent, mais l'argent est rare.

— Tu paieras en deux fois, insinua Dupré..., deux cent cinquante francs par mois.

— Où est-il, ton chef-d'œuvre? demanda Baroilhet.

Jules Dupré se pencha par la fenêtre et fit signe à un commissionnaire qui attendait à la porte, de monter.

— Regarde, dit-il à son ami.

Le baryton Baroilhet, alors au comble de sa renommée, était un homme de goût, un des premiers qui aient deviné l'art considérable des paysagistes de 1830 ; il poussa un cri de surprise et d'enthousiasme, c'était réellement un chef-d'œuvre que son ami Dupré lui offrait pour cinq cents francs : c'était le *Givre*, une des plus célèbres toiles dans l'œuvre de Rousseau, et qui vaut aujourd'hui au moins cent mille francs. Depuis le matin, Jules Dupré avait promené la toile à travers Paris sans pouvoir la caser ; il ne voulait pas rentrer bredouille, car il avait bien promis à Rousseau qu'il la vendrait. C'était fait : Baroilhet compte la somme entière avec un soupir, en disant :

— La peinture finira par me ruiner.

Vingt années après, quand Baroilhet vendit sa collection, le *Givre* atteignit le prix de dix sept mille francs.

— Eh bien, lui dit Jules Dupré, j'espère que je ne t'ai pas fait faire un mauvais marché?

— C'est vrai, riposta le chanteur avec fierté, mais, il y a vingt ans, il n'y avait encore que moi sur le pavé de Paris pour donner les cinq cents francs.

Dans le groupe de paysagistes de premier plan qui devaient ramener l'art français aux splendeurs de Ruysdael et d'Hobbema, Théodore Rousseau est incontestablement celui qui a pénétré le plus en avant dans la nature. A la vérité, Jules Dupré lui avait montré la route, mais une fois parti, Rousseau se sépara de son compagnon pour suivre ses propres destinées. L'amour de la nature était venu, à ce fils d'un tailleur, dans l'humble emploi qu'il remplit dans sa première jeunesse chez un sien parent qui exploitait une scierie mécanique en Franche-Comté; en accompagnant son patron dans ses excursions commerciales à travers les bois, cet enfant humait le principe d'art sur lequel, plus tard, il devait échafauder sa gloire. Quand, à l'âge de quinze ans, il fut

autorisé à suivre sa vocation, Théodore Rousseau fut confié à un peintre médiocre du nom de Rémond, qui passait pour le premier paysagiste de son temps. On lui enseigna ce qu'on appelait alors le grand Art : le paysage historique où, dans une nature de convention, se promenaient des figures échappées de la Bible ou de l'histoire antique. De la végétation qui les environnait et des contemporains qui circulaient à travers elle, les glorieux de 1820, les dédaignés d'aujourd'hui, ne prenaient aucun souci ; il ne serait pas resté de trace de tous ces médiocres sans les Rousseau, Dupré, Corot, Delacroix et Millet, qui ont souffert par eux et dont on ne peut écrire la douloureuse histoire sans citer les noms des piètres ancêtres auxquels a succédé ce groupe de géants. Aux heures libres, le jeune Théodore Rousseau oubliait, devant les enseignements de la création, les mauvaises leçons de son maître ; on peut dire de lui qu'il est élève de la nature, élève attendri et reconnaissant, dont toute la vie devait être consacrée ensuite à la glorification

de sa bienfaitrice. C'est dans les environs de Paris que le jeune Rousseau se retrempait des mauvaises leçons qu'on essayait de lui inculquer ; le fameux Rémond perdait son temps à vouloir convaincre cet élève qu'il fallait passer indifférent devant les splendeurs de la création et chercher l'art dans le faux.

Pour Théodore Rousseau, le sentiment de l'art véritable se doublait d'un profond amour pour le sol natal ; il lui semblait que la France était assez riche en sites pittoresques pour inspirer un peintre. Est-ce que Ruysdael ne tirait pas une partie de sa valeur des aspects de son pays que son art a glorifié ? Hobbema ne fut-il pas surtout un immortel paysagiste parce qu'il avait développé son génie dans la contemplation attendrie de la terre où il était né ? N'y avait-il pas témérité à vouloir construire dans sa pensée un monde plus beau que le monde véritable, à dédaigner les splendeurs de nos forêts, les beautés de nos plaines, pour courir après la reconstitution d'une végétation qu'on n'avait jamais vue ailleurs que dans

les tableaux des prédécesseurs? Que ces aveugles ne vissent rien des magnificences qui les entouraient, c'était chose inexplicable pour le jeune Rousseau. Leur cœur ne battait donc pas? Ils ne subissaient donc pas les enivrements de la nature qui faisait bouillonner le sang de ce jeune homme? Leur art faux était sans âme, sans émotion; les grandeurs du sol natal leur échappaient; la poésie de nos bois demeurait lettre close pour eux; ces hommes n'avaient jamais tressailli devant la nature de leur pays. Et ils se disaient artistes!

Les peintres anglais du temps de la Restauration s'étaient, les premiers, révoltés contre la routine triomphante du paysage historique. Mais leur œuvre était inconnue en France; on ne peut donc pas dire qu'ils aient montré la route aux grands paysagistes français; ils ont surgi peu de temps avant eux; ils sont sortis comme eux de la révolte de tous les bons esprits contre ce qui était faux. Le sentiment de la vérité, le besoin d'approfondir la nature sont innés en l'homme. Séparés par l'Océan,

ne sachant rien les uns des autres, les Anglais et les Français marchaient par deux routes différentes vers un même but. Dans ce réveil d'un art véritable, dans les deux pays, la France devait définitivement se placer au premier rang et laisser bien loin derrière elle l'école anglaise. Parmi les grands paysagistes français qui n'ont pas seulement ramené l'Art national vers la nature, mais dont l'influence devait devenir si considérable sur les écoles étrangères, Théodore Rousseau occupe la première place, parce qu'il est le maître le plus complet; les grands aspects du paysage et ses intimités lui sont également familiers; il traduit avec une égale maîtrise le sourire de la création et ses grondements, la plaine large et ouverte comme la forêt mystérieuse, le ciel limpide et éclatant de soleil ou l'amoncellement des nuages chassés devant l'orage, les aspects terribles ou pleins de grâce du paysage; il a tout compris, tout rendu avec un égal génie; les grands contemporains ont chacun une marque particulière. Corot a peint la grâce, Millet les mystères et

Jules Dupré la force majestueuse. Théodore Rousseau a été tour à tour aussi poète que Corot, aussi mélancolique que Millet et aussi terrible que Dupré; il est le plus complet parce qu'il embrasse le paysage tout entier.

L'œuvre de ce génie fut refusée avec obstination au Salon officiel par ces messieurs de l'Institut. Dans toutes les manifestations de l'Art français en ce siècle, on les retrouve avec la même intolérance de leur outrecuidance à vouloir façonner l'esprit des artistes à leur fantaisie. Cet Institut de 1830 est responsable devant l'histoire d'une persécution sans exemple. D'un fanatisme impitoyable dans sa propre impuissance, il a essayé de frapper les purs génies qui ne voulaient pas se soumettre. Rousseau abreuvé d'injustices, l'âme remplie de dégoût, se réfugia dans la forêt de Fontainebleau et en appela à la nature de l'injustice des hommes. N'y avait-il pas là un autre méprisé des académiques, Millet, ce grand martyr? Entre les deux grands peintres se serra alors ce lien d'amitié que rien ne devait jamais troubler.

Plus tard, quand Rousseau fut plus heureux que Millet, il trouva un moyen ingénieux et touchant pour venir au secours de son ami. De temps en temps il achetait une œuvre de Millet en laissant croire à celui-ci qu'un Américain l'avait acquise. C'est ainsi qu'on les trouve, depuis leurs débuts jusqu'à la fin, unis par une admiration sans bornes pour le génie mutuel, et par une fraternité d'âme des plus touchantes. Leurs deux noms sont inséparables, unis dans la misère, dans la lutte jusqu'à la fin; nous retrouvons Millet, au lit d'agonie de Rousseau, pleurant son meilleur ami, dont le départ allait replonger le grand incompris de Barbizon dans la solitude.

Millet ne devait jamais quitter le village qu'il a rendu célèbre; moins misanthrope que lui, Théodore Rousseau tendait sans cesse vers l'installation parisienne; Millet fuyait la ville, Rousseau y retourna toujours, car il sentait que Paris était le véritable champ de bataille où il fallait vaincre ou mourir. On peut marquer les étapes par les injustices qu'il subit. Reçu enfin au

Salon, on plaça Rousseau de telle sorte que ce fut un nouvel outrage ajouté à tant d'autres. Aux distributions de récompenses, on passa dédaigneusement à côté de ce maître. Il avait déjà des chefs-d'œuvre dans toutes les collections, quand enfin, en 1852, on se décida à le décorer. Il était temps, car lorsque vint l'Exposition universelle de 1855, sur laquelle l'œuvre de ce paysagiste jeta un si grand éclat, elle vengea du coup ce grand peintre de toutes les persécutions.

Mais si éclatante que fût la revanche, elle ne put pas chasser de l'esprit de Rousseau le souvenir des froissements subis; il lui en était resté une déchirure profonde au cœur dont il ne devait plus guérir; on en trouve des traces dans l'amertume qui l'envahissait contre sa patrie; il parlait de vouloir émigrer en Angleterre, en Hollande, en Allemagne, d'où lui venaient sans cesse les témoignages d'une haute déférence; Amsterdam l'avait nommé membre honoraire de son Académie des Beaux-Arts, alors que la France ne lui ouvrait pas les porte

de l'Institut. Avec l'âge, Théodore Rousseau fut atteint de cette soif des honneurs glorieux qui, chez les artistes, est le premier indice de la sénilité : il ne montra point jusqu'au bout le stoïcisme de Millet. Hautain et plein de mépris pour ses détracteurs, les coups d'épingle avaient fait à la longue une large et douloureuse blessure à l'amour-propre de Rousseau; on trouve le témoignage de son amertume dans sa correspondance, dans les notes intimes qui furent publiées après sa mort, et qui sont comme les cris de douleur d'un cœur ulcéré. Alors, commence pour le grand artiste une époque d'hésitations. On voit que les reproches de ses ennemis le préoccupent; on devine, signe certain d'un esprit maladif, des préoccupations mystérieuses dans ses œuvres. On ne peut pas affirmer que Rousseau, par des concessions tardives, ait voulu se réconcilier avec ses persécuteurs, mais sa volonté chancelait. Le Salon de 1864 vit cette défection douloureuse pour les admirateurs de Rousseau.

Il faut indiquer cette évolution vers un art

fini jusqu'à la mesquinerie en même temps qu'il convient de l'expliquer. La femme de l'artiste était tombée en démence, et malgré les avis des médecins et des amis, Rousseau ne voulait pas se séparer d'elle; désormais ce grand artiste qui avait tant souffert dans sa jeunesse, vit son âge mûr attristé par le mal incurable dont la femme tendrement aimée se trouvait atteinte. On le voit alors errer au hasard comme une âme en peine, courant des forêts à la mer sans se fixer nulle part; partout l'image de sa femme le suit et l'obsède; entre l'œil de l'artiste et la nature se place sans cesse cette statue de la démence. La main du grand peintre est toujours à l'œuvre, mais sa pensée est ailleurs. Ce grand dédaigneux s'arrête maintenant aux bagatelles de la porte, tout l'irrite; la névrose semble l'envahir. Les vieilles haines n'avaient pas désarmé contre ce grand et pur génie; à travers la gloire qui lentement s'était amoncelée sur le nom de Rousseau, ses détracteurs poursuivirent leur œuvre d'intrigues et de vengeance. Chef de la section du Jury à

l'Exposition universelle de 1867, Rousseau ne reçut point la rosette d'officier de la Légion d'honneur qu'il ambitionnait; à lui, à Dupré et à Millet, c'est-à-dire à trois des plus admirables artistes de ce siècle, on avait préféré dans les récompenses officielles : Gérôme, Pils et Français.

Cette fois, Théodore Rousseau en avait assez; on peut juger de l'étendue de la blessure que cet oubli fit à son amour-propre, par un fragment de lettre qu'on trouva dans ses papiers après sa mort ; c'est un projet de protestation adressée à l'Empereur. Rousseau renonça à cette lettre, mais il avait été blessé à mort. Abreuvé de dégoût, le cerveau en ébullition, l'âme envahie d'amertume, il retourna à Barbizon pour y mourir. Son agonie fut agitée comme sa vie; à travers les spasmes de la mort, deux noms venaient sur ses lèvres: celui de sa femme et celui de son meilleur ami. Sa dernière pensée fut pour le compagnon de ses luttes et la compagne de son foyer. C'est ainsi que mourut ce glorieux martyr de l'art fran-

çais, ce gigantesque paysagiste, qui, en son seul génie, réunit la double gloire de Ruysdael et d'Hobbema, car il avait de l'un les émotions violentes et de l'autre la tendresse réfléchie devant la nature. L'injure qui lui avait été faite à l'Exposition universelle de 1867 fut le coup de grâce : Théodore Rousseau en est mort. Cette distinction qu'il réclamait sans cesse comme un droit arriva trop tard pour réparer le mal. La paralysie l'avait envahi; Rousseau n'a plus que tout juste la force pour sourire aux amis qui sont venus pour le féliciter. Ses amis espèrent raviver ses forces qui s'éteignent de plus en plus, en promenant le cher malade à travers le paysage ; par moment son esprit semble se réveiller à la vue de la nature ; ses yeux se remplissent de larmes devant la création qu'il a tant aimée, mais la main reste inerte. Jean-François Millet lui ferma les yeux.

EUGÈNE FROMENTIN

EUGÈNE FROMENTIN

La peinture française a longtemps vécu sur un Orient de fantaisie où des couleurs violentes se heurtent au soleil et scintillent de mille feux désordonnés. L'Orient véritable est tout autre ; la transparence de l'atmosphère répand sur le paysage comme une teinte d'un gris argenté et d'une finesse exquise ; il est doux et harmonieux, et non violent et tapageur. La première fois que, du pont du Bosphore, je contemplai Stamboul au coucher du soleil, je fus surpris de cette différence entre l'Orient routinier et l'Orient véritable. Le premier est une

agglomération de tons aveuglants où les choses et les hommes se découpent en silhouettes sur un ciel en feu ; le second est d'une harmonie douce et pénétrante ; aucun artiste n'a mieux rendu l'Orient véritable dans sa coloration distinguée qu'Eugène Fromentin. Il ne s'était pas contenté d'étudier l'Afrique dans les œuvres de ses devanciers ; il l'avait vue de ses propres yeux et jugée avec sa pensée à lui, en poète attendri et en observateur fidèle. Chez ce charmant artiste, le talent du peintre se doublait d'aptitudes très grandes pour la littérature ; aussi, dans son œuvre, il ne peint pas seulement l'Afrique ; il nous la raconte : sa *Fantasia,* par exemple, n'est pas uniquement un tableau délicieux, d'une finesse incomparable de coloration, mais encore une page descriptive, telle qu'un littérateur de profession l'eût fouillée avec son art particulier. Dans la plaine ouverte, devant l'émir et son escorte, les Arabes passent au triple galop de leurs petits chevaux, poussant des clameurs et jonglant avec leurs longs fusils ; rien de plus difficile à faire

qu'une toile aussi complexe, où des centaines de cavaliers se heurtent dans un mouvement endiablé. Et cependant l'œil du spectateur embrasse du premier coup et dans ses moindres détails cet ouragan humain qui passe : les burnous flottent au vent ; les hommes debout dans les étriers ou couchés sur leurs coursiers s'agitent; le vie est partout sans que l'inquiétude soit nulle part; la transparence du ciel oriental répand sur toute l'œuvre une douce harmonie et la rend une dans ses détails multiples. Cet Orient-là ne ressemble à aucun des tableaux africains qu'on a peints avant Fromentin; c'est de cette note personnelle que se dégage le charme de l'œuvre et c'est elle qui donne à l'artiste le rang distingué qu'il occupe dans l'histoire du siècle.

La première fois que je vis un tableau de Fromentin — au Salon de 1863, je crois — je fus tout de suite frappé par la révélation que le peintre nous apportait de l'Orient véritable; c'était le fameux *Fauconnier* que Fromentin exposa à cette époque : dans un vaste

paysage le cavalier galopait, portant son faucon prêt à s'envoler. Dans cette simple scène, Fromentin avait su mettre toute la grandeur et toute la poésie du paysage africain et de l'Arabe; l'homme qui savait exprimer tant de sensations dans un sujet si simple était évidemment un poète lui-même, c'est-à-dire une nature sensible et ouverte à toutes les séductions de la création. La critique a souvent reproché à Fromentin d'avoir sacrifié au côté littéraire dans son œuvre, c'est-à-dire de trop s'être arrêté à l'anecdote de son tableau. Mais il n'est pas défendu à l'art, que je sache, de conter au public dans ses moindres détails, et avec une force descriptive très grande, les particularités d'une civilisation lointaine et de la mettre sous ses yeux dans son véritable caractère. Tout au plus pourrait-on dire de Fromentin qu'il a, de-ci, de-là, répandu sur son Orient particulier comme un vernis d'élégance parisienne; cela venait surtout de la distinction très grande de l'homme qui prêtait à ses Arabes la grâce de sa propre personne.

La pensée, chez ce peintre délicat, était foncièrement élégante, tout ce que l'œil contemplait prenait aussitôt dans l'esprit de Fromentin une allure poétique. Tout artiste de valeur ne peut jamais se dégager complètement de ses sensations personnelles : c'est même par là que le grand peintre se distingue de l'artiste de second plan; celui-ci n'a le plus souvent que l'œil du peintre sans l'âme de l'artiste; il rend à merveille ce qu'il voit, sans y ajouter un tressaillement de son être. Toute œuvre artistique qui ne nous fait pas pénétrer en même temps dans l'intimité de son auteur reste d'un ordre inférieur, quelle que soit la virtuosité de l'artisan.

Eugène Fromentin se révèle tout entier dans ses tableaux; ce fut un homme d'une distinction rare et qui ennoblissait en quelque sorte tout ce qui traversait sa pensée; il a contemplé et peint l'Orient en poète : dans ces hordes arabes qui campent au bivouac ou parcourent le désert, il n'a pas voulu voir la réalité des choses dans leur abjection; tandis que la main

du peintre courait sur sa toile, l'esprit de l'artiste vagabondait comme celui d'un poète à travers l'espace. Lorsqu'il peint l'Arabe au repos avec les chevaux broutant en liberté à côté des tentes, il est frappé par la grandeur mystérieuse d'une telle scène dans le silence du désert et sous ce ciel limpide où brillent les étoiles; quand il le peint dans l'action, il l'entrevoit dans la fougue indomptée d'une peuplade primitive qui n'a pas encore appris à mesurer ses gestes; partout il répand sur la créature d'Orient la grâce réelle de la race et sa distinction; la pensée de l'artiste est si remplie de son sujet que souvent la peinture lui semble impuissante à exprimer tout ce qu'il ressent. Alors il dépose sa palette et s'attable devant son encrier; il écrit ces ouvrages charmants sur l'Orient où le peintre, à chaque ligne, perce sous le littérateur comme, dans ses tableaux, on découvre sans peine l'écrivain sous le peintre. On a souvent insinué que Fromentin, s'il ne fût né peintre, eût été un littérateur considérable; c'est, à mon sens, mécon-

naître entièrement la double faculté de cet esprit distingué.

Ce qui fait le charme et la valeur de ses descriptions de voyage, ce n'est pas la seule note littéraire, très séduisante en elle-même, mais la persuasion chaude et colorée que le peintre ajoute à sa prose. Un pur écrivain eût écrit dans une forme plus complète; seul, un peintre pouvait, par la précision de la chose vue et par la coloration de son style, donner à une œuvre littéraire le double charme de la plume et du pinceau, l'un complétant l'autre.

Quand on avait contemplé l'œuvre de Fromentin, sa personne ne vous apportait plus aucune surprise. C'est bien ainsi que je m'étais figuré l'artiste quand, pour la première fois, je lui fis, vers la fin de sa carrière, une visite dans son atelier de la place Pigalle : c'était bien là l'homme correct et distingué de son art particulier, le peintre qui avait passé une grande partie de sa vie dans les solitudes africaines et qui avait remporté de ces longues absences, consacrées à la contemplation, le mutisme de

l'homme d'Orient; il parlait peu, comme les gens de la race qui lui inspiraient ses tableaux. Les tribus qui vivent dans l'isolement des vastes paysages hument avec l'âge le silence qui les environne; leur allégresse n'est pas bruyante comme la nôtre; elles savent par l'expérience qu'elles ne parviendraient pas à remplir les vastes espaces de leur propre bruit. La vie contemplative rend l'homme silencieux en même temps qu'elle lui donne tout naturellement le besoin de se concentrer en lui-même; chez ces peuplades, la sensation intime est plus intense que la nôtre, sans se trahir par l'abondance de la parole ou l'exubérance du geste. On peut constater la vérité de cette observation sur nos propres paysans, qui deviennent moins bruyants à mesure que le paysage, au milieu duquel s'écoule leur vie, devient plus grandiose.

De ses longs voyages en Orient, où Fromentin avait passé des années à contempler ce qui l'entourait, le peintre avait remporté en France le mutisme des Orientaux; sa parole

était lente et réfléchie, son geste mesuré, la voix de peu d'éclat; il s'enfermait dans son atelier où le jour pénétrait par une grande fenêtre, sans que l'artiste, plein de ses souvenirs africains, fût troublé dans ses rêveries orientales par la vue du mouvement parisien devant son hôtel. Les nombreuses études de son atelier témoignaient de la sincérité de ses efforts; il avait observé l'Arabe dans son milieu et à côté de son fidèle ami, le cheval; personne n'a rendu le coursier arabe dans ses mouvements si gracieux avec plus de bonheur. Qu'ils soient au repos ou qu'ils galopent dans l'espace, les chevaux arabes de Fromentin sont bien de leur race, avec leurs attaches si fines, leur allure si vivante, leurs robes chatoyantes comme la soie et leur façon fière de porter la petite tête sur une encolure large et puissante. Tout cela est peut-être un peu plus élégant que la nature, un peu plus séduisant que la réalité brutale; mais peut-on reprocher à un artiste de répandre sa propre distinction, dont il ne pouvait se départir, sur son œuvre?

Chez Fromentin, le peintre observait les mouvements et le coloriste voyait les choses avec son sens si fin des tons; le poète, lui, ajoutait je ne sais quelle rêverie délicieuse à ces pages empruntées à la réalité des choses. Dans le *Campement,* par exemple, on croit entendre les mélodies mélancoliques des Arabes à travers le hennissement des chevaux qui paissent en liberté. L'Afrique n'enthousiasmait pas seulement le peintre en vue de son art, il en humait la poésie et la répandait sur ses toiles; de là un charme exquis dans les œuvres de ce poète.

Si le paysage tient une place dominante dans l'œuvre de Fromentin, c'est que, avant de devenir l'un des artistes les plus distingués de l'École française, il avait commencé par se consacrer au paysage; son maître sur ce terrain fut un artiste respectable, M. Louis Cabat, aujourd'hui directeur de l'Académie de Rome, qu'il convient de citer ici, quoique son élève ne lui ait rien emprunté. Fromentin est un de ces artistes prédestinés qui donnent à leur

œuvre une marque personnelle. On l'a beaucoup imité, mais il ne s'est appuyé sur aucun ancêtre, et c'est bien pour cela que sa place est marquée parmi les meilleurs de son temps. C'est, à proprement parler, un charmeur.

Les hommes qui mesurent la valeur d'une œuvre d'art d'après les proportions des personnages, ont souvent reproché à Fromentin de maintenir ses tableaux dans les petites proportions, comme si telle nouvelle de Mérimée, par exemple, ne valait pas un roman en plusieurs volumes d'un autre. Mais, en admettant même que Fromentin se fût jugé lui-même inférieur dans les figures de grande dimension, n'est-ce pas une preuve de goût de la part d'un artiste que de reconnaître et de juger ses aptitudes personnelles, et de s'y conformer? Ce qu'on appelle le grand art n'est pas toujours l'art grand. Ce n'est pas la compréhension des vastes dimensions qui manquait à cet homme d'élite. Fromentin a écrit sur les *Maîtres d'autrefois* un volume d'études qui montre à quel point son esprit fut ouvert aux

grandes œuvres des siècles passés ; il s'est contenté de les admirer, sans essayer de les imiter. Comme toutes choses de la pensée humaine, l'art de la peinture doit marcher en avant ; les éternels recommenceurs de ce qui fut avant eux ne sont que des comparses dont un temps s'accommode parfois, mais sans que l'avenir retienne leurs noms ; ce sont les inventeurs, ceux qui apportent une expression nouvelle de leur art, basé sur un sentiment propre, qui marquent les étapes de l'intelligence humaine à travers les âges.

CHARLES-FRANÇOIS DAUBIGNY

CHARLES-FRANÇOIS DAUBIGNY

Si le Destin veut combler un artiste de sa plus haute faveur, il lui conserve jusqu'à la fin les enthousiasmes et les illusions de la jeunesse. Charles-François Daubigny fut un de ces préférés; à soixante ans, il était aussi jeune d'esprit qu'à l'époque où il puisa, sous la direction de son père, miniaturiste distingué de la Restauration, les premiers éléments de son art. Chez ceux qui vivent en plein air, dans l'éternel contact réconfortant de la nature, la fraîcheur des idées semble refleurir à chaque printemps. Daubigny fut comme Rousseau et Co-

rot, et comme l'est encore Jules Dupré, un amoureux de ces bords de l'Oise, où s'est écoulée une grande partie de sa vie; plus que les autres, Daubigny nous a fait connaître ce pays charmant, où Rousseau n'a peint que quelunes de ses œuvres, mais sur lequel repose pour ainsi dire toute la gloire de Daubigny; il l'aimait tant qu'il voulut y vivre toute sa vie; sa maison d'Auvers était bien connue; l'artiste y était toujours cordial, mais il était utile de l'aviser de la visite, sans cela on risquait fort de ne pas le trouver chez lui. A l'aube, il disparaissait, montait dans son bateau et se laissait aller au gré de l'eau; quand il rencontrait un site nouveau, quand la nature se présentait à lui dans un effet imprévu, la barque jetait l'ancre au milieu de la rivière, et, en quelques heures, le grand paysagiste saisissait, pour ainsi dire au vol, les impressions du paysage. On peut dire que toute son œuvre a été faite de la sorte dans des moments d'enthousiasme où la nature enfiévrait le cerveau du peintre; c'était un improvisateur merveilleux, et ses

plus belles toiles, celles auxquelles les véritables connaisseurs attachent le plus grand prix, ont été enlevées de la sorte dans l'entraînement du premier jet.

Les riverains de l'Oise et de la Seine le connaissaient bien; on désignait plus spécialement le paysagiste ambulant sous le titre de « Capitaine », qualification qui lui plaisait fort, car, à force de vivre sur l'eau, il avait pris, avec la rudesse du marin, la fierté particulière du navigateur. La barque de Daubigny était aménagée pour de longues excursions; on faisait la cuisine à bord; la cave était bonne; on buvait sec et on piochait ferme; les motifs s'entassaient, et l'hiver venu, Daubigny rentrait à Paris avec sa provision d'art et de nature, que, vers la fin de sa vie, les amateurs et les marchands s'arrachaient. Que de fois je l'ai vu ainsi, sur le tard, quand sa chevelure avait déjà blanchi, doux et grave, bonhomme flatté et ennuyé en même temps de l'affluence des visiteurs, très affable, mais intraitable et renvoyant l'intrus par une boutade terrible quand on le froissait

dans sa fierté d'artiste! Peu fait pour les relations mondaines, Daubigny regrettait le bon vieux temps où le marchand venait discrètement chez le peintre et emportait le tableau à des prix raisonnables. Mais il fallait bien se rendre aux mœurs nouvelles et tenir, un jour par semaine, l'atelier ouvert aux envahisseurs. Dès neuf heures du matin, le défilé commençait, et on peut dire que ce fut pour Daubigny un véritable supplice; l'amateur passait le plus souvent indifférent devant les tableaux esquissés auxquels l'artiste, avec raison, attachait le plus grand prix; le marchand lui demandait toujours la même chose et faisait miroiter à ses yeux la question d'argent, qui, après tout, avait sa valeur. Ce à quoi le fier artiste, froissé jusque dans les moelles, s'écria un jour devant les visiteurs stupéfiés :

— Laissez-moi donc tranquille; les meilleurs tableaux sont ceux qui ne se vendent pas!

Cette phrase vaut, à mon sens, toute une longue discussion; elle dit tout dans sa brièveté : la révolte de l'artiste contre la mode qui

voulait le renfermer dans un éternel et même cadre, et sa fierté qui n'acceptait pas l'engouement pour la suprême satisfaction du peintre; il ne comprenait pas que l'appréciation d'une œuvre d'art pût reposer sur une autre préoccupation que la qualité d'art. Il y avait donc des tableaux de vente et d'autres qui ne l'étaient pas? Oui, et la preuve en était que de magnifiques grandes toiles restaient pour compte au peintre, tandis qu'on s'arrachait les autres, d'un aspect plus aimable et qui ne les valaient pas.

Tout cela troublait le « Capitaine », qui ne fut réellement heureux que dans son bateau, loin des hommes. Jeune, Daubigny avait rêvé un voyage en Italie; il en revint fort troublé, ne rapportant rien de bon de sa visite aux musées. Avec la nature de la patrie, qui se présentait d'autant plus séduisante à son esprit qu'il en avait été séparé longtemps, Daubigny trouva du premier coup sa véritable voie; elle était dans ce qu'il avait sous les yeux, dans le charme de la rivière ensoleillée comme dans les mys-

térieuses beautés de la nuit, où la nature se dessine dans ses grandes lignes. A vingt-trois ans, le succès vint à lui pour ne plus le quitter. On fut frappé par la note nouvelle et toute personnelle que ce futur maître apportait, par les tendresses de son coloris et par l'énergie de son exécution; il empruntait au paysage la note réaliste dans le noble sens du mot, c'est-à-dire l'interprétation des choses réelles par le sentiment, et avec chaque sensation nouvelle, humée devant la nature, son art changeait d'allure; là où le peintre s'était arrêté, souriant devant la grâce du paysage, son art est plein de câlineries comme un rayon de soleil de printemps; là où le peintre se trouvait bouleversé par la grandeur d'un site, il s'élève dans les hauteurs sereines du plus grand art; quand la nature l'avait frappé surtout par ses grands plans, il la jetait sur la toile dans les merveilleuses esquisses que le peintre n'a pas poussées plus loin, parce qu'il n'avait rien à ajouter à cette impression d'ensemble; d'autres fois, il pénètre dans l'intimité aussi avant que possible

et pousse l'œuvre jusque dans les dernières limites de l'exécution. C'est ainsi que la vie de Daubigny repose sur le seul et véritable principe d'art que l'allure d'un tableau doit refléter, la sensation éprouvée, et que le peintre ne peut pas plus toujours peindre de la même façon que le littérateur n'emploie la même forme pour exprimer sa pensée.

Toutefois, le succès ne vint pas sans luttes à Daubigny ; il le conquit lentement à travers les Salons ; il y avait des hauts et des bas ; on le contestait vivement ; les pages maîtresses de ce maître peintre semblaient à quelques-uns n'être que des esquisses ; on traitait de peinture *lâchée* cette merveilleuse et franche maîtrise d'exécution, fort longtemps méconnue. Daubigny laissait dire et continuait tranquillement sa route. N'était-il pas le maître souverain de sa pensée ? Et de quel droit, sinon en vertu de l'éternelle routine artistique, veut-on prescrire à un artiste de continuer son œuvre quand il pense l'avoir mise au point ambitionné ? Pourquoi imposer toujours à un peintre de mener sa

toilé plus loin quand il en juge avoir dit le dernier mot? En principe, il est puéril de classer l'art en esquisses et en tableaux; il y a les bonnes choses et les mauvaises, et chaque fois qu'un critique veut sortir de cette esthétique radicale pour juger l'œuvre d'un maître, il risque de se tromper.

Les tableaux se suivaient donc au Salon, longtemps accompagnés par des eaux-fortes, car Daubigny affectionnait cet art de la gravure, qui, de tout temps, a passionné les artistes véritables. Ce n'est que vers 1860 que Daubigny, après vingt années de labeur, parvint à la renommée complète : il prenait définitivement rang parmi les grands paysagistes de son temps.

A présent que le peintre se sent au port, son ambition grandit encore avec sa situation; les grandes pages surgissent dans sa pensée; à travers les tableaux dits de chevalet, il attaque des œuvres majestueuses dans leur conception simple, sans souci de la vente. C'est pour lui qu'il travaille, pour sa satisfaction d'artiste; c'est de

ces œuvres enfantées en dehors de toute préoccupation de la vie matérielle que le vieux peintre disait que les meilleurs tableaux sont ceux qui ne se vendent pas; peu lui importait : c'était pour sa satisfaction personnelle et comme protestation contre la mode qui voulait le renfermer toujours dans les mêmes bords de l'Oise, qu'il entreprit les *Pommiers en fleurs,* le *Champ de coquelicots* et le *Grand lever de lune,* œuvres admirables, mais qui, par leur taille ou le choix du sujet, n'étaient pas d'un placement facile. On peut dire de Daubigny que, s'il a toujours mis son art entier dans tout ce qu'il faisait, il a répandu le meilleur de son âme dans les grandes œuvres qui n'étaient pas conçues en vue de la spéculation.

Parvenu à la grande maturité de l'âge, admiré de tous les artistes, sollicité par les collectionneurs, envahi par les marchands, ce peintre exquis resta un simple, et c'est là le secret de la fraîcheur de sa peinture dans laquelle se reflète la fraîcheur de la sensation, surprenante chez un homme parvenu à la soixantaine.

Théodore Rousseau, vaincu par la maladie, capitula sur le tard avec son principe d'art; Corot, si longtemps dédaigné, se laissait aller, vers la soixante-dixième année, à une production hâtive. Lui, Daubigny, sinon le plus fort, du moins le plus ferme de tous, portait ses regards plus haut à mesure qu'il vieillissait; il éprouvait une tristesse réelle devant la production hâtive de Corot, qu'il aimait au delà de tout, et il la lui reprochait avec l'émotion de son chagrin, à laquelle se mêlait une pointe d'amertume.

En deux ou trois circonstances, où je me trouvais avec Daubigny dans l'intimité de la pensée, il m'ouvrit son âme, toujours jeune, tendre et aimante. Sans doute, il était satisfait du chemin parcouru et de la situation acquise. Maintenant, il rêvait l'apothéose de sa carrière; il touchait au moment heureux où, après avoir assuré l'avenir de sa famille, il pouvait vivre désormais pour sa gloire : il ne voulait plus faire que de grandes toiles, « celles qui ne se vendent pas ». Dans ces épanchements intimes,

la tête du célèbre peintre se transformait : son cœur se réchauffait au contact de l'ambition juvénile, comme la nature se retrouve sous le soleil printanier.

C'était un plaisir de constater le renouveau de la jeunesse chez un homme de cet âge. Les coudes sur la table, Daubigny appuyait le menton sur ses deux mains ouvertes. Il avait dû être beau jadis, et maintenant encore sa tête avait cette beauté du vieillard au regard pensif et tendre, qui est comme le rayonnement d'une belle âme. Les rhumatismes que Daubigny avait contractés sur l'eau, à force de vivre dans l'humidité, avaient creusé sur ce visage doux les rides profondes de la douleur; le mal dont il souffrait tant revenait toujours à la charge après un moment de répit : il devait avoir raison de toutes les résistances de ce grand peintre qui avait vieilli avant l'âge. Au milieu de ses souffrances, il ne perdait pas l'art de vue, l'art qui avait enflammé l'adolescent, qui fut la préoccupation constante de l'homme et dont l'esprit rêvait encore de nouveaux

efforts, alors que le corps était déjà terrassé. On sait la dernière parole de Gœthe, qui s'éteignit sous le cri : « De la lumière! » Daubigny, sur son lit de mort, eut un mot qui mérite de passer à la postérité, car c'est le cri suprême du peintre qui s'en va dans l'éternité avec une dernière pensée de ce qui fut le but de sa vie. Le grand paysagiste couronna sa longue et belle carrière par un mot admirable qui peint l'artiste mieux que ne pourrait le faire l'écrivain qui entreprend son apothéose. On dit qu'à la dernière heure, le moribond mesure rapidement toute la vie parcourue comme dans une vision du passé. La fin de Daubigny semble confirmer cette légende. Il ne se faisait point d'illusion sur le dénouement prochain ; il l'envisageait sans faiblesse comme sans forfanterie ; ni révolte, ni défaillance devant l'éternel problème de la mort. A travers les spasmes derniers, sa pensée allait vers ses compagnons de gloire qui l'avaient précédé.

« Adieu, dit-il, adieu ! je vais voir là-haut si l'ami Corot m'a trouvé des motifs de paysage. »

Sur cette dernière pensée pour son art, Daubigny rendit le dernier soupir.

Ainsi, à quarante années de distance, la mort qui vient le frapper en 1878 trouve le septuagénaire préoccupé de la pensée artistique, comme à l'époque de son premier envoi au Salon, qui remonte à 1838; l'amitié particulièrement intime qu'il avait vouée à Corot, son aîné, ne s'est pas démentie un instant ; comme au jour du début, la pensée du peintre va, dans l'agonie, vers celui des grands paysagistes qu'il affectionnait entre tous ; il va, pense-t-il, retrouver dans l'inconnu le frère d'armes qui est parti avant lui. La mort semble alors à ce grand artiste l'affranchissement définitif; il s'éteint dans un sourire, avec l'espérance d'une vie nouvelle où, à côté de ses grands amis, il pourra définitivement réaliser le rêve de son ambition : « faire des tableaux qui ne se vendent pas. »

CONSTANT TROYON

CONSTANT TROYON

Cet admirable groupe de peintres qui a jeté un si grand éclat sur l'art français compte des hommes de premier plan dans tous les genres. Peintres d'histoire ou de genre, paysagistes, fantaisistes, hommes d'imagination et de pensée, virtuoses de la palette et observateurs sincères de la Nature, tous ces hommes forment dans l'ensemble comme la quintessence du génie artistique de la France. On a vu successivement, dans ces rapides esquisses, quels maîtres de second ou de troisième plan ont, devant la postérité, la gloire d'avoir entendu les pre-

miers bégaiements de ces illustres; tous, sans exception, se sont formés au contact direct avec la Nature, après avoir secoué les influences qui ont pesé sur leur jeunesse misérable. Tour à tour, j'ai nommé les inférieurs à qui fut confiée la première éducation artistique de ces peintres, qui, tous, devaient avoir du génie dans leur genre : le premier maître de Troyon s'appelait Riocreux, un obscur, comme tous les téméraires qui se figuraient pouvoir façonner à leur image les grandes étoiles qui se levaient sur l'art français. Comme Jules Dupré, le grand animalier Troyon a passé sa première jeunesse dans une manufacture de porcelaine; comme le grand paysagiste, il a préludé à sa gloire par cette peinture particulière qui, dans son exécution méticuleuse, est l'antithèse du grand art. Le magnifique peintre de tant de chefs-d'œuvre a pâli sur des assiettes jusqu'au jour où, devinant sa vocation véritable, il prit son vol.

Constant Troyon n'avait pas vingt ans quand il dit un éternel adieu à la Manufacture de

Sèvres. Où allait-il? Droit devant lui, sans direction arrêtée; partout où la nature se révélait à son jeune esprit, il fit une halte; quand il avait faim, il offrait ses services au premier porcelainier qu'il rencontrait sur sa route, et aussitôt que, par cet humble travail, il avait conquis la liberté pour quelques semaines, il reprenait son bâton et sa boîte à couleurs et s'en allait plus loin. Tantôt artisan, tantôt artiste, il demandait de la sorte au travail humble de porcelainier de lui faire attendre le jour où il serait un peintre véritable.

C'est ainsi qu'on trouve chez tous les hommes la même jeunesse, troublée par les luttes pour le pain quotidien; à l'exception de Delacroix et de Corot, tous ont dû conquérir, à force de privations, le droit de jeter la plus grande gloire artistique sur leur pays. Troyon, lui, n'eut que très tard la conscience de sa vocation véritable; il voulut être paysagiste et non animalier. Rien dans sa première manière ne put faire pressentir la place qu'il prendrait un jour; son art porta pendant nombre d'années

les traces du pénible labeur de la peinture sur porcelaine, comme l'esclave qui a conquis sa liberté garde les empreintes du bambou qui a déchiré ses chairs; il a fallu à Troyon plus de dix années de sa vie pour lui faire oublier ce qu'on avait enseigné à l'enfant. Ce n'est que graduellement et fort lentement que l'artiste put se défaire des influences de l'école de Sèvres.

Le succès vint lentement, péniblement; sans parler des premiers paysages qui ne comptent pas dans l'œuvre, les toiles plus importantes passèrent inaperçues; la situation était difficile pour le jeune paysagiste. Corot, Rousseau, Jules Dupré, Diaz et Daubigny marchaient en tête du mouvement; à travers les éblouissements encore dédaignés de leur art, Millet jetait, de temps à autre, la note mélancolique de ses sévères paysages. Troyon emboîtait le pas, comme un conscrit s'achemine derrière un peloton de soldats éprouvés. Les premières années du peintre furent hantées par la misère, qui remplit son âme d'une amertume dont elle

ne put jamais s'affranchir; parvenu plus tard, par une évolution de son genre, à la gloire et à la fortune, Troyon conserva la tristesse de ces humbles commencements. En ceci, il eut tort. Ne partageait-il pas, avec les premiers paysagistes de ce siècle, les dédains du public? Avait-il plus souffert que ses chefs de file ou plus injustement qu'eux? Et, s'il faut dire toute ma pensée, si largement brossées que soient les toiles du paysagiste Troyon, auraient-elles suffi à établir sa grande renommée? Le hasard, un voyage en Hollande, lui révéla plus tard sa vocation véritable, celle d'un animalier de premier plan, servi, cette fois, par un paysagiste de très grand talent, mais non l'égal des maîtres.

Avec cette évolution du peintre qui le classe tout à coup, le succès lui vient rapidement; à deux siècles de distance, il continue les traditions des célèbres animaliers hollandais, sans les imiter. Paul Potter venait de trouver un successeur digne de lui. Dans son voyage en Hollande, Troyon avait contemplé les œuvres

du grand maître, et son parti fut aussitôt pris. Comment ne s'était-il pas rendu compte plus tôt que l'art de l'animalier offrait d'inépuisables ressources à ses rares qualités de coloriste, tout en lui permettant de rester un paysagiste de haute valeur?

La surprise du public en voyant subitement surgir le grand animalier ne fut pas plus complète que celle de l'artiste en se voyant acclamé autant qu'il avait été délaissé. L'art particulier auquel Troyon se consacrait désormais était perdu alors; il reposait tout entier sur deux illustres Belges, Koeckock et Verboekhoven la coqueluche de l'Europe, et qui sont déjà classés parmi les dédaignés, sinon parmi les oubliés; l'un peignait de petits animaux dans des paysages faits sans émotion; l'autre ne cessait de friser la laine de ses moutons avec l'attention d'un coiffeur à qui une jolie femme confie sa tête; c'était là un art léché à outrance et auquel l'exécution méticuleuse et souvent enfantine enlevait la vie que le dessin lui donnait jusqu'à un certain point. Qu'on juge de l'é-

tonnement en voyant apparaître tout à coup les animaux vivants de Troyon, largement peints dans une coloration admirable, étudiés jusque dans les plus grands détails de chaque race, et jetés dans des paysages brossés par un maître peintre. Ce n'étaient plus les animaux empaillés à la mode, mais des bêtes vivantes et remuantes, s'étalant mollement au soleil, reniflant la fraîcheur matinale ou se serrant les unes contre les autres, devant l'approche de l'ouragan. La grande virtuosité de Troyon, son incomparable domination du métier lui permirent de ne reculer devant aucun effet.

Cette évolution commença donc la carrière véritable dans laquelle le maître devait s'illustrer. Avec les honneurs, l'argent lui arrivait, sans qu'ils pussent consoler le peintre des misères et des dédains du passé; avec une amertume qui était devenue une habitude pour lui, il rendait son temps responsable de ses propres tâtonnements ou de ses débuts pénibles; sa pensée était toujours dans ses premières années, où il s'assit en désespéré sur le bord de la

route, maudissant le destin cruel qui sans cesse le tirait violemment de ses rêveries d'artiste pour le replonger dans la lutte pour le pain quotidien. Parvenu au sommet de sa situation, le petit porcelainier de jadis n'avait pas encore oublié les tristesses de ses jeunes années; elles revenaient toujours dans la conversation, avec un ressentiment très marqué contre son époque. Ici, Troyon se montra d'ailleurs ce qu'il fut en réalité : un artiste dont toutes les qualités convergeaient vers la peinture, mais qui, en dehors d'elle, n'était pas un esprit réfléchi, capable d'envisager les choses de haut. En dehors de sa peinture, Troyon n'apportait ni observation, ni philosophie dans ses aperçus sur la vie. On avait beau vouloir le consoler en exaltant outre mesure la situation si belle qu'il occupait, toujours il ramenait la discussion sur le temps de misère, et il exprimait nettement l'idée que ses contemporains, en le comblant maintenant d'honneurs et d'argent, ne rachetaient qu'une faible part des torts commis envers lui, Troyon.

Certes, il eût été plus digne et plus juste en même temps de ne pas revenir sans cesse sur ces années de débuts, mais Troyon était ainsi fait : sa nature se complaisait dans les parti-pris; les distinctions qui lui arrivaient de toutes parts étaient choses dues; il n'en savait aucun gré à ses contemporains; il avait si longtemps lutté, qu'il lui semblait que le succès et le bien-être pourraient de nouveau lui échapper. Peut-être trouverait-on au fond de ce caractère, une glorification démesurée de son propre génie; c'est pour cela que, de son vivant, il prit ses mesures pour que son nom passât à la postérité en instituant un concours qui porte son nom et qui assure au jeune animalier qui en sort vainqueur, la paix du travail pendant quelques années.

Autour de la mort de Troyon, s'est formée une légende d'après laquelle il aurait succombé aux suites des ravages causés par la misère d'autrefois. Il n'en est rien. L'admimirable animalier ne pouvait accuser que son propre tempérament excessif, si la mort l'a

fauché vers la soixantaine, et alors que tous les grands artistes qui avaient souffert autant et plus que lui, avaient oublié les premières misères avec le premier succès. La pauvreté ne tue que ceux qui ne peuvent pas se soustraire à son influence malfaisante sur le corps et l'esprit; on n'en meurt plus quand, depuis vingt ans, on lui a dit un éternel adieu. Troyon est mort relativement jeune parce que son tempérament l'a tué par l'excès de toutes choses, des bonnes comme des mauvaises; il a trop travaillé, il s'est trop tourmenté, et il a pris des joies de la vie plus qu'il ne convenait; et c'est ainsi qu'il mourut à un âge où, mieux avisé, il eût pu avoir encore devant lui de longues années de travail et de gloire.

ERNEST MEISSONIER

ERNEST MEISSONIER

A l'angle du boulevard Malesherbes et de la rue Legendre se trouve un palais d'une construction bizarre, conçu pour les intimités de la vie. L'hôtel détonne par son architecture au milieu des maisons neuves qui l'entourent; il a un faux air de cloître : à travers les fenêtres qui s'ouvrent rarement, le passant n'aperçoit aucune trace de ce luxe moderne dont la banalité se traduit par l'abondance des dorures et des étoffes éclatantes; les salons proprement dits n'existent pas dans cette demeure d'artiste, ils sont remplacés par deux ateliers qui se suc-

cèdent et tiennent toute la largeur du premier étage ; là, du matin au soir, l'un des plus grands artistes de ce siècle est penché sur un labeur qui dure depuis cinquante ans avec la même conscience et la même ardeur. La plus grande gloire de M. Meissonier devant la postérité sera non seulement d'avoir été l'un des plus illustres peintres de son temps, mais encore de n'avoir sacrifié à aucune époque de sa longue carrière un atome de sa dignité. L'histoire des arts est attristée par les nombreux exemples de défaillances que les plus purs génies ont subies, quand, parvenus au sommet de la situation acquise, ils ont jeté en pâture à l'amateur, des œuvres conçues dans le seul but d'un rendement d'argent, sans souci du respect de soi-même et de l'honnêteté dans l'œuvre, qu'on doit au public en échange de la grande situation de l'artiste. M. Meissonier a cette gloire incontestable de n'avoir pas sacrifié, pendant une heure de sa vie, à des préoccupations en dehors de son art. Cette « respectability » du peintre, comme disent les

Anglais, est inattaquable, et ceux-là même qui, jusqu'à un certain point, font des réserves sur l'œuvre, s'inclinent avec respect devant cette belle conscience d'artiste.

Les bouleversements dans les arts entraînent, comme ceux de la politique, un certain désordre des esprits. Delacroix succédant à Géricault avait passé sur l'art français avec ses drames puissants et la fougue de l'exécution ajoutée à tous les étonnements de son incomparable palette. Les peintres de troisième plan dénaturèrent cet art si grand en s'appropriant tous les défauts du maître, sans son génie; la hardiesse de la conception se transforma en un oubli complet de l'ordonnance de l'œuvre; l'audace de la couleur devint de l'excentricité voulue; on vivait sous le règne d'un romantisme à tous crins, dans le choix du sujet aussi bien que dans la façon échevelée de peindre. Je ne saurais mieux comparer cette crise qu'à celle de la musique contemporaine, affolée par le génie de Richard Wagner. Au milieu de cette débandade surgit tout à coup M. Meissonier,

avec ses petits tableaux d'un dessin si serré, d'une exécution si précieuse. L'art dédaigné des Flamands renaissait sous le pinceau de ce jeune Lyonnais, fils de parents pauvres, comme une protestation contre le désordre et un appel suprême à la conscience artistique. Que venait faire ce disciple de Terburg, de Mieris et de Gérard Dow dans une école vouée à toutes les excentricités? Dédaigneusement, on l'appelait peintre de petits bonshommes. Puis, à mesure que les études rapprochaient davantage M. Meissonier de la nature, on le traita de photographe. Les médiocres imitateurs de Delacroix n'eurent pas assez de mépris pour ce consciencieux. Ils le combattirent avec la même passion et la même intolérance qu'avaient déchaînées les classiques de l'Institut contre Delacroix. On ne tenait pas compte à M. Meissonier du dessin serré de son œuvre, de l'exécution irréprochable et de cette belle conscience d'artiste, qui ne devaient jamais se démentir, qui n'ont été dépassées par aucun ancêtre et qui assurent à son nom le respect devant la postérité. Le

pauvre enfant de Lyon, l'élève de Léon Coignet; était destiné à devenir l'un des plus célèbres artistes de ce siècle.

Le plus grand reproche qu'on faisait à M. Meissonier était de puiser ses tableaux dans les temps passés. Il ne vivait pas dans son époque, disait-on, il n'était pas un moderne. Pourquoi retournait-il constamment à Louis XIII ou à Louis XIV? Le mérite des Flamands, sur lequel l'art de M. Meissonier s'appuyait, était précisément de nous avoir laissé dans leur œuvre comme l'histoire peinte de leur civilisation. C'est bientôt dit. Mais quand un peintre vit à une époque qui n'a pas de style et qui, elle-même, retourne toujours vers l'ameublement ancien pour s'entourer d'une note artistique, qui n'a pas de costume séduisant et de nature à impressionner un peintre, on est bien forcé de chercher ailleurs les éléments qui nous manquent.

On ne peut pas juger l'éminent peintre à sa valeur quand on n'a pas pénétré dans les intimités de son labeur considérable. Le

moindre panneau de M. Meissonier est le résultat de recherches nombreuses et d'études sans fin. Les murs de son atelier sont les témoins de sa conscience ; tout autour des deux ateliers, sur la cimaise, sont les preuves de ses efforts constants ; on y peut lire la sincérité et la volonté admirables de l'homme qui ne laisse rien au hasard, qui ne perd jamais la nature de vue et qui ne compte pas avec le temps quand il s'agit de mener une œuvre au degré de perfection que l'artiste ambitionne. Croquis, études peintes, maquettes en cire, ont précédé la mise en train définitive de l'œuvre; ce sont les gammes de cet incomparable virtuose qui devancent l'exécution du morceau; pour la moindre figure, M. Meissonier fait de nombreuses études préparatoires ; il ne l'aborde définitivement qu'après de longues stations devant la nature, qu'il scrute en détail avant de la peindre dans l'ensemble. Si la peine n'est nulle part visible dans l'œuvre de M. Meissonier, et c'est ce qui en fait le charme, elle n'en est pas moins énorme. Le grand peintre, lui aussi,

juge que rien n'est fait tant qu'il lui reste quelque chose à faire; le contentement de l'amateur compte peu dans sa vie, quand il n'est pas satisfait lui-même. Le jour où M. Meissonier met sa signature au bas de l'œuvre terminée il est convaincu qu'il a mis son talent tout entier dans son tableau. S'il se trompe, c'est de bonne foi et non par un relâchement de la conscience d'artiste qui est debout chez ce septuagénaire : on ne lui arracherait à aucun prix l'œuvre qu'il ne juge pas lui-même parvenue à toute son intensité; plus d'une fois il a détruit à coups de couteau un tableau d'une immense valeur d'argent, parce qu'il l'a jugé indigne de sa renommée.

M. Meissonier, jaloux de conserver sa grande situation intacte dans le présent, est également soucieux de son renom devant l'avenir. En voyant son œuvre volumineux dispersé dans les quatre parties du monde, il a jugé qu'il devait choisir lui-même deux de ses tableaux pour les léguer au Louvre. On a plusieurs fois offert trois cent mille francs pour

les deux panneaux. Mais le *Graveur à l'eau forte,* aussi bien que l'*Homme à la fenêtre,* ne quitteront l'atelier de l'artiste que pour aller un jour au Louvre. Jamais artiste n'a pénétré plus avant dans la nature que ne l'a fait M. Meissonier dans ces deux tableaux qu'il considère avec raison comme la plus haute expression de son art.

Vers sa quarantième année, avec le retour de l'Empire, M. Meissonier se tourna tout à coup vers la peinture, dite militaire. Mais avant de l'aborder définitivement, le grand artiste consacra plusieurs années aux études préparatoires. Un peintre aussi consciencieux que celui-ci ne pouvait rien laisser au hasard et se contenter de l'art superficiel de l'à peu près. Il faut voir, dans l'atelier du maître, les innombrables études de cheval faites avant que le premier cavalier fût peint. Écuyer passionné lui-même, M. Meissonier fit du cheval l'objet de longues recherches; non seulement il le dessinait sans relâche d'après nature, mais il voulut vivre dans l'intimité du cheval pour

l'observer toujours. Dans sa maison de campagne de Poissy, le peintre établit une écurie nombreuse où des chevaux se trouvaient toujours prêts à être montés sous ses yeux, afin qu'il pût étudier leurs moindres mouvements. D'autres broutaient en liberté sur les pelouses, toujours sous l'œil du peintre, qui les observait de la sorte dans l'action comme au repos; il les faisait galoper dans des terres labourées ou dans des champs de blé, établis dans le parc, pour se rendre compte des ravages faits par les sabots. Patiemment, avec cette ténacité qui lui est propre, M. Meissonier se rendit peu à peu maître du cheval, comme de l'homme, et ce ne fut qu'après avoir étudié la race chevaline pendant de longues années, que le grand consciencieux la transporta dans son œuvre; il a de la sorte traduit l'épopée du premier Empire dans un grand nombre de tableaux, dont le plus complet, *la Campagne de France en 1814*, est non seulement un chef-d'œuvre de composition et d'exécution, mais encore une grande page d'histoire, dans un cadre restreint. Un

si grand labeur, une si belle conscience d'artiste devaient vaincre les plus récalcitrants. Aujourd'hui, M. Meissonier assiste à son apothéose. Un demi-siècle d'incessant travail a fait de l'enfant de Lyon le plus célèbre parmi les peintres vivants. Les prix de ses œuvres ont atteint des proportions formidables, inconnues jusqu'alors. Le plus vif éloge que l'on puisse faire de M. Meissonier, c'est de dire qu'il n'a pas eu une défaillance devant l'engouement du million qui vint à lui avec toutes ses séductions; cet homme de soixante-dix ans a résisté à toutes les tentations de l'argent, à une époque où il domine et terrasse les plus vaillants. Le grand artiste, dont les œuvres se vendent si cher, n'est pas riche comme on pourrait le croire, non seulement parce que ses fantaisies de grand seigneur absorbent ses revenus, mais parce qu'il n'a jamais rien fait pour de l'argent. Sa signature est devenue un tel capital, qu'en la prodiguant frivolement sur des œuvres hâtives, M. Meissonier pourrait gagner un million par an; mais sa conscience est si

belle que, plutôt que de jeter sur le marché
une œuvre au-dessous de son renom, M. Meissonier resterait des années entières sans gagner
un sou; ce qu'on paie à l'artiste est le long et
surtout pénible travail, les hésitations sans fin
devant toute œuvre nouvelle, l'honnêteté artistique de l'homme qui ne compte ni avec le
temps ni avec la peine pour maintenir son
art dans la perfection que l'artiste ambitionne
et qu'il atteint presque toujours! L'éminent
artiste, dont les œuvres se vendent, non au
poids de l'or, mais au poids des billets de
banque, n'est pas riche; sa fortune est tout
entière dans les innombrables et magnifiques
études de son atelier, dont la valeur est
immense et que l'artiste refuse, malgré toutes
les sollicitations, de vendre à n'importe quel
prix, parce que ces témoins muets de sa vie
sont pour lui comme l'histoire de toute sa
carrière d'artiste, écrite par lui-même, au jour
le jour; ce sont les confidents de ses peines et
de ses joies qui attestent devant le contemplateur de ces milliers d'études, combien de

volonté et de sincérité M. Meissonier dépense dans toutes ses œuvres, sans distinction du genre, de la grandeur ou du prix.

Quand on juge seulement M. Meissonier d'après les tableaux qui défilent sous les yeux du public, quand, devant le résultat obtenu, on rend pleine justice à la somme énorme de talent, souvent répandue sur un panneau de dix centimètres carrés, on ne l'apprécie pas encore à sa juste valeur. Pour mettre M. Meissonier à son véritable plan dans notre estime, il faut se rendre compte, par les études multiples, de toutes les phases que l'œuvre a traversées avant de parvenir au public, de toutes les recherches qui ont précédé et accompagné un labeur dans lequel rien n'est laissé au hasard et où tout repose sur une observation sans trêve et un recueillement profond devant la nature. C'est pour cela que M. Meissonier est un si grand peintre. A ceux qui font des réserves sur les dimensions des tableaux, qui regrettent, au nom du soi-disant grand art, que le célèbre peintre ait maintenu son

œuvre dans des proportions restreintes, je me permettrai de dire qu'en art, c'est là une question secondaire, et que le tableau intitulé « *1814* » est, dans un petit cadre, un des plus puissants drames de la peinture en ce siècle, comme M. Meissonier est un des plus grands artistes de notre temps.

M. Meissonier n'est pas plus responsable de ses imitateurs, qui chaussent les vieux souliers du maître, que Delacroix ne l'est des barbouilleurs qui ont surgi après lui. On a souvent reproché à M. Meissonier d'avoir rapetissé l'art de son temps, en donnant l'exemple du petit tableau : il serait plus juste de dire que son art a ramené toute une génération au respect de la nature. Sans doute, l'œuvre de M. Meissonier n'est pas l'art tout entier, mais il est une des manifestations les plus intéressantes de notre siècle, et le nom de ce grand peintre de petits tableaux est plus solidement assis devant l'avenir que s'il avait méconnu ses aptitudes merveilleuses et brossé de grandes toiles, inférieures comme qualité d'art aux

chefs-d'œuvre signés de ce peintre, le premier de la fin de ce siècle et un des plus étonnants artistes qui l'aient illustré.

GABRIEL DECAMPS

GABRIEL DECAMPS

Quand, sous la Restauration, la lithographie fut introduite en France, tous les artistes s'éprirent d'une vive passion pour cet art nouveau ; le corps gras du crayon lithographique donnait des effets imprévus sur la pierre ; de plus, aucun intermédiaire ne s'imposait plus entre la pensée de l'artiste et sa main pour la reproduction de ses œuvres. C'est grâce à la lithographie que Raffet, entre autres, put jeter sur la pierre les innombrables compositions qui rendirent son nom célèbre et son œuvre populaire ; c'est grâce à elle que Gavarni put

se révéler un maître de premier ordre dans son genre. Aucun graveur, si habile qu'il soit, ne peut donner à une reproduction le charme primesautier d'un dessin exécuté par l'artiste lui-même ; les procédés mécaniques par lesquels on a tué la lithographie ne l'ont remplacée qu'à moitié ; c'est, si vous le voulez, la reproduction exacte de l'œuvre, moins l'émotion de l'artiste qu'il communiquait à la pierre sur laquelle son crayon courait dans la fièvre de la pensée. Né en 1803, le jeune Decamps trouva là un champ ouvert à son imagination et une ressource pour son maigre budget de jeune homme. Comme à tous les prédestinés, le goût de l'art lui était venu sans autre effort que celui de combattre les mauvaises leçons qu'il reçut d'abord d'un modeste peintre, M. Bouchot, et ensuite d'Abel de Pujol, qui fut tout à fait quelqu'un sous la Restauration, en attendant qu'il ne fût plus rien du tout sous Louis-Philippe. Je ne conteste pas l'utilité d'une solide éducation en art, mais, si l'on veut se rendre compte que la chose apprise reste toujours une chose infé-

rieure quand l'homme n'y ajoute pas sa pensée propre, on n'a qu'à suivre la vie des grands peintres à qui cet ouvrage est consacré; aucun de leurs professeurs ne peut se vanter d'avoir eu la moindre influence sur leur vie.

Un artiste vraiment digne de ce nom subit toujours le choc des grands événements contemporains. Decamps se sentit enflammé par les combats pour l'indépendance du peuple grec, qui mirent en émoi le monde tout entier, en même temps qu'ils évoquèrent dans tous les arts la passion pour l'Orient.

Avec ses maigres ressources, il partit, le cerveau plein de la Grèce antique et l'âme remplie d'ardeur pour l'héroïsme de la Grèce nouvelle. Son instinct de peintre le sauva de cette entreprise périlleuse d'où un homme moins doué et un artiste moins original fût revenu avec une évocation de plus de l'antiquité. Une fois en Asie Mineure, le rêve s'évanouit devant la réalité des choses. Decamps vit l'homme d'Orient dans son milieu ensoleillé; il jugeait qu'il ressemblait peu à l'Oriental

fantaisiste qui, dans l'art académique, se prélassait sous des costumes de bal masqué.

Ses premiers envois au Salon de 1831 obtinrent un succès prodigieux; ces scènes turques avaient été vues et observées par un artiste dans l'intimité de la race. Cet art-là ne ressemblait à rien ni à personne; il sortait des entrailles du peintre comme une révélation; jamais on n'avait fixé le soleil avec une telle intensité sur la toile; il n'était pas seulement dans les oppositions vives de la lumière éclatante avec ses ombres noires, il était dans la buée chaude qui enveloppe les hommes et les choses. Dès ce moment, Decamps avait sa place particulière dans le groupe des grands artistes dits de 1830; il devint le chef d'une école nouvelle qui, après lui, s'élança dans les enchantements des pays d'Orient. Ce qui donnait un charme de plus à ses œuvres, c'était la facture toute personnelle du peintre, large à souhait et d'une énergie telle, qu'on criait au miracle. Pour donner plus de relief aux murailles blanches, éclatantes de soleil, Decamps

les construisit pour ainsi dire avec de la couleur ; par un procédé dont il fut l'inventeur, il empâtait les constructions, les laissait sécher, les grattait avec un rasoir et repeignait les murs en tirant parti de tous les hasards de ce travail curieux qui, à la vérité, tout en n'étant qu'une jonglerie, donnait aux murs peints par Decamps la solidité de la bâtisse. On a beaucoup imité cette façon particulière de peindre certaines choses dont Courbet s'empara ensuite pour pétrir la couleur sur la toile avec un couteau à palette.

Toutefois, pour l'observateur attentif de l'œuvre de Decamps, il convient de dire qu'il abuse parfois des oppositions violentes avec plus de vigueur que de délicatesse. Ce reproche que lui fit la critique du temps, à travers les justes éloges qu'elle lui décernait, fut particulièrement pénible au peintre. Decamps, dont les traits furent à ce point énergiques, qu'à première vue on le prenait pour un soldat, se déroutait facilement. Un autre point dont il souffrait fut qu'on attachait moins d'impor-

tance à ses compositions historiques qu'à ses scènes turques.

Dès ses premiers succès, Decamps fut définitivement classé comme un peintre de l'Orient ; il n'est pas douteux que sa grande influence se fait sentir surtout dans les toiles orientales de Diaz. Ses œuvres venaient facilement, sans effort apparent : elles se suivirent avec une rapidité vertigineuse. L'homme était pensif ; de sa première jeunesse, qui s'était écoulée dans les champs, il avait conservé une certaine rêverie qui, des réalités de l'Orient, le jeta dans les légendes bibliques ; il souffrait un peu, au milieu de ses succès, d'être pour ainsi dire condamné à perpétuité au tableau de genre oriental ; il avait déjà jeté sa fameuse *Bataille des Cimbres* à travers la production des petites toiles ; maintenant il apparaît subitement au Salon avec ses admirables fusains tirés de l'histoire de Samson, et plus tard avec une série de dessins inspirés par le Nouveau Testament. Le succès d'artiste de ces véritables œuvres d'art fut considérable, mais le public y prit

moins de plaisir; les pages ensoleillées de l'Orient étaient plus près de son jugement que les sévères compositions, parmi lesquelles le Samson s'ensevelissant avec les Philistins sous les décombres du palais peut être considéré comme la plus haute expression de la pensée de Decamps, aspirant vers le plus grand art.

Decamps était doux et simple comme tous les grands artistes de son temps. Ils vivaient peu au dehors; la foule ne connaissait que leurs œuvres; leurs personnes se renfermaient dans les intimités de la vie; ils avaient à ce point la crainte d'être troublés dans leur art par le bruit du dehors, qu'ils vivaient calfeutrés dans leur atelier, dont la porte ne s'ouvrait qu'aux amis. Comme Delacroix et Millet, Decamps s'enfuyait loin de Paris; la solitude de la campagne le charmait et l'attirait; il y avait humé les premiers principes de son art, et il souhaitait toujours retourner dans le milieu de sa première jeunesse, soit que l'artiste fût mécontent de n'avoir pas la grande situa-

tion de peintre d'histoire, soit lassitude de son esprit.

Decamps, sur le tard, s'exila de Paris; il n'y fit plus que de courtes apparitions; ses meilleurs amis n'osaient plus lui présenter un étranger : il avait arrêté la liste de ses relations et ne voulut plus la rouvrir pour qui que ce fût. Il passait une partie de sa vie, seul, à cheval, sous les grands arbres de Fontainebleau et suivi de ses chiens, qu'il a si admirablement peints. Si l'on va au fond de ces retraites d'artistes acclamés, on y trouve toujours la même cause, un froissement d'orgueil souvent démesuré. La place que ses contemporains avaient faite au peintre dans leur estime ne lui suffisait pas : les pures gloires de quelques-uns le troublaient; il reconnaît lui-même, dans une espèce d'autobiographie, que son ami, le baron d'Ivry, le tirait souvent de son apathie et de son dégoût : cette confession explique l'état de son esprit et le motif de son isolement. Mais cette amertume même ne plaide-t-elle pas pour le grand artiste qui, au lieu de se reposer

dans les délices de la renommée conquise, cherchait à s'élever au-dessus de ses œuvres passées? Malheureusement, avec la misanthropie qui, peu à peu, envahit son esprit, Decamps perdit la clairvoyance et la naïveté du travail. A l'âge où l'artiste est toujours dans la plénitude de son talent, c'est-à-dire avant la soixantaine, le temps d'arrêt, précurseur d'une décadence certaine, est déjà marqué dans son œuvre. Le destin ne voulait pas que ce beau peintre eût la vieillesse désolée dans l'abandon. Dans une chasse à courre, le cheval ombrageux que montait Decamps s'emporta et le jeta si malheureusement contre un arbre, que trois heures après l'accident, le peintre mourut. L'art français de la première moitié de ce siècle a inscrit le nom de Decamps sur son livre d'or et comme complément du choix de peintres de race qui font de la phalange, dite de 1830, une des plus belles réunions d'artistes supérieurs dont un temps peut s'enorgueillir.

THOMAS COUTURE

THOMAS COUTURE

Lorsqu'en avril 1879 on a enterré le peintre Thomas Couture, il était mort depuis de longues années; il s'était cloîtré dans une retraite dont l'indifférence de ses contemporains avait fait un véritable tombeau pour ce vivant. En vain chercherait-on dans l'histoire des artistes un pendant à cette carrière qui, dès ses débuts, ou à peu près, arrive à l'apothéose, pour s'arrêter ensuite à jamais. A trente ans, Thomas Couture fut célèbre, acclamé, idolâtré par son temps; puis, plus rien que le souvenir de ce premier et seul triomphe, auquel succède toute

une vie sans éclat. Du premier coup, Couture avait dépensé tout son talent dans une page célèbre qui est en effet une des maîtresses œuvres de ce dernier demi-siècle; tout le monde la connaît; l'effet qu'elle produisit à sa première apparition fut formidable. On n'a qu'à relire les comptes rendus du Salon de 1845, pour mesurer la haute situation que l'*Orgie romaine* valut à son auteur. A cette époque, l'exposition des Beaux-Arts était au Louvre; dans le salon carré, dit le salon d'honneur, l'œuvre de Couture occupait le mur où, de nos jours, comme jadis, on admire les *Noces de Cana* de Paul Véronèse. L'enthousiasme était à son comble; succès d'artiste, succès de foule, le plus complet triomphe que puisse rêver un peintre. Thomas Couture était au sommet.

Ce fut une explosion d'admiration sur toute la ligne. Quelques critiques poussèrent le lyrisme jusqu'à la folie furieuse, en affirmant que le Louvre n'avait rien perdu, en remplaçant pour un temps l'admirable chef-d'œuvre de Véronèse par les *Romains de la décadence*. Les

avis réunis de la critique lancèrent à la tête du jeune peintre une si grande quantité de pavés, que son cerveau garda toute la vie les traces de ce travail de destruction par une excessive adulation. Thomas Couture, le front ceint de fleurs comme les Romains de son tableau, jugea qu'à trente ans il avait déjà assez fait pour l'immortalité et qu'il était appelé à planer désormais sur son siècle.

Jusqu'alors, la vie de Thomas Couture avait été agréable. Excellent élève de l'École des Beaux-Arts, il remporta le prix de Rome, mais, comme tous les artistes prédestinés, il ne se laissa pas absorber par les maîtres anciens : il les avait étudiés, mais non imités ; son sentiment propre était resté intact dans la respectueuse contemplation des anciens ; Rome, nous rendit un maître et, ce qui plus est, un maître français. Après l'*Enfant prodigue*, qui est au musée de Toulouse, Thomas Couture signa une toile de proportions modestes, le *Fauconnier*, qui est vraiment un chef-d'œuvre. Il y a bien une vingtaine d'années que je ne l'ai vue, et

elle est encore présente à mon esprit comme au premier jour. Une seule figure, celle d'un adolescent, vêtu de noir, l'adorable tête, pleine de grâce juvénile, encadrée dans de longs cheveux flottant au vent; il porte un faucon au poing. Une demi-teinte lumineuse, argentée et discrète, est répandue du haut en bas sur cette admirable figure, si vivante et si mouvementée. Un vieux peintre me racontait l'enthousiasme qu'excita ce fauconnier à la vitrine d'un marchand de couleurs du boulevard Montmartre qui avait payé douze cents francs ce complet chef-d'œuvre de construction, de grâce, de coloration et d'exécution. A cette époque, aux environs de 1845, tout peintre qui se respectait un peu, n'avait pas encore hôtel, chevaux de selle, coupé pour l'hiver, victoria pour l'été, comme de nos jours. Dix années auparavant, le duc d'Orléans avait été fêté par tous les journaux comme le plus généreux des Mécènes pour avoir payé à Eugène Delacroix quinze cents francs l'*Amende honorable,* qui maintenant vaut jusqu'à cent mille francs entre com-

missairés-priseurs. Malgré le succès formidable de ce tableau, qui amenait devant le magasin de M. Desforges, alors marchand de couleurs au boulevard Montmartre, tous les artistes de Paris, tous également émerveillés par cet étonnant chef-d'œuvre, il ne se trouva pas un amateur à Paris pour l'acheter.

Le Fauconnier de Couture ne resta pas en France; un collectionneur étranger, M. Ravenné, l'emporta à Berlin; je pense qu'il y est encore.

La renommée de Thomas Couture avait lentement déployé ses ailes dans quelques toiles applaudies. Avec l'*Orgie romaine,* elle prit son vol à travers le monde. Toute l'Europe était en admiration devant cet homme de trente ans qui semblait devoir renouveler les fastes de la peinture française et prendre la tête de l'école moderne.

L'ancien prix de Rome avait rompu en visière avec les traditions; de son passage à l'École, il avait conservé la science de construire un corps humain, pas autre chose; il s'était affranchi de la routine qu'on inculque

aux bons élèves comme les immortels principes de la peinture. De plus, cette *Orgie romaine,* d'une coloration grise et harmonieuse, apparaissait comme une protestation contre les œuvres bitumineuses dont l'art français fut affligé, œuvres fort acclamées jadis et que le temps, ce grand justicier, a déjà vouées à l'oubli. Après le superbe Delacroix, avait surgi toute une génération de peintres qui, sous prétexte de se montrer coloristes, tombèrent dans toutes les exagérations de la palette, au détriment de la vérité et du bon sens. L'œuvre sobre de Couture, apparaissant subitement au Salon de 1845, étonna, charma et surprit; elle vint à son heure, de là le succès prodigieux et surfait. En somme, cette fameuse *Orgie romaine* n'est certes pas un chef-d'œuvre, mais c'est une œuvre. On dirait une scène d'opéra dans un décor de ballet. Ce ne sont pas des Romains, je le veux bien; nulle part une étude caractéristique de la race; cette orgie, dite romaine, n'est qu'une fête costumée, organisée par des désœuvrés de 1845 chez des courti-

sanes parisiennes du temps. On y aperçoit des minois chiffonnés qui ont dû faire tourner bien des têtes à la Grande-Chaumière ou au Prado. Mais, raisonnablement, on ne saurait reprocher à un artiste de subir l'influence de son temps. Les faux Romains de Couture sont du moins vivants et de beaucoup préférables aux Romains empaillés dont l'École des Beaux-Arts a le secret. Avec tous ses défauts, dont le plus considérable est un manque absolu de distinction, l'*Orgie romaine* est l'œuvre d'un homme de grand talent; il y a, dans cette vaste page, des figures joliment dessinées et des morceaux remarquablement exécutés ; j'ai beau chercher autour de moi, je ne vois pas, parmi mes contemporains, qui serait en état de brosser cette toile.

Avec l'*Orgie romaine,* qui semblait être le premier chapitre d'une longue carrière de labeur, d'honneurs et de gloire, Thomas Couture dit son dernier mot. Le succès avait affolé son cerveau ; il commence à planer sur son époque dans la contemplation de son génie; il

trouve qu'on ne le récompense pas assez et que la nation n'est qu'une ingrate. Couture voudrait à la fois être directeur des Beaux-Arts et de l'Académie de Rome, le grand oracle que viendraient consulter les artistes de tous les pays. L'orgueil glisse sur la pente savonnée de la vanité. Il se forme sur le pavé de Paris toute une légende sur Couture; la réaction se fait contre sa renommée; le peintre ne sait pas se faire pardonner son succès; il se montre hautain et dédaigneux envers ses confrères; il a des allures de parvenu qui froissent. Les ateliers répondent à cette outrecuidance par des lazzis de rapins qui frappent le pauvre homme au cœur comme des flèches empoisonnées; son esprit mesquin ne sait pas résister à cet assaut d'épigrammes. Au lieu d'essayer de vaincre toutes ces jalousies coalisées contre lui par des œuvres nouvelles, il se renferme dans le cercle étroit d'une vanité blessée. Thomas Couture a ouvert un atelier d'élèves, où il trône comme un dieu. En dehors de ce groupe de jeunes gens, prosternés devant son génie, rien n'existe

plus pour lui; son caractère naturellement bourru s'aigrit de plus en plus; bientôt il considère la moindre critique comme un crime de lèse-majesté; il perd son temps dans des récriminations oiseuses; il se croit entouré d'ennemis; il ne comprend pas qu'un autre que lui puisse avoir un succès quelconque; il ne lui suffit pas d'obtenir des commandes importantes, il voudrait les avoir toutes. Ce petit homme est affolé de toutes les ambitions; il devient mécontent, hargneux, intraitable; il rompt toutes ses relations; il se confine dans l'isolement; l'imagination s'éteint; c'est un homme perdu.

Thomas Couture avait cependant entrepris une œuvre nouvelle, le fameux *Départ des Volontaires,* dont on parlait toujours, mais qui n'avançait pas; peut-être craignait-il aussi que cette grande toile n'eût pas le même succès que l'*Orgie romaine,* et il aimait mieux exploiter la situation acquise que de risquer une nouvelle partie. Avec le succès, il fut atteint d'une maladie mortelle qui a miné tant de belles intelligences. Le futur peintre de la *Soif de l'or*

fut envahi par le désir de faire fortune, qui chassa de plus nobles préoccupations. Les amateurs de tous les pays quêtaient un morceau de sa peinture; ils le poursuivaient jusqu'à la chapelle Saint-Eustache, que Couture avait été chargé de décorer et où, au grand scandale du curé, on venait marchander les croquis et les esquisses du peintre. Entre temps, il fit beaucoup de portraits, dont quelques-uns sont remarquables, mais Couture ne les exposa point; il boudait son époque : il vivait à l'écart de tout mouvement artistique, en dehors des cercles où le talent puise une force nouvelle. Maintenant, il ne rêvait plus que de faire fortune; il disait : « Quand j'aurai fait assez de commerce, je referai de l'art. » Il pensait, l'insensé, qu'on peut prostituer son talent pendant de longues années, et lui refaire une virginité radieuse au moment voulu. A ce métier, le malheureux perdit peu à peu toutes ses belles qualités dans une production hâtive; il pensait avoir assez de gloire pour aller à la postérité d'un pas léger. Il vendit, au plus offrant et

dernier enchérisseur, des croquis, des esquisses, des ébauches, tout ce qu'il voulait acquérir : le nom de Couture, au bas d'une toile, lui donnait une valeur, bien plus à l'étranger qu'en France. La patrie rendit à Couture dédain pour dédain; elle se désintéressa peu à peu de ce peintre, sur qui elle avait fondé de si belles espérances; la foule, ne voyant plus rien de lui, l'oublia. Maître à trente ans, Thomas Couture n'était plus qu'un glorieux débris à quarante. Quand un demi-siècle eut passé sur sa tête, il n'existait plus que dans la mémoire des anciens; la jeune génération, ne le voyant plus à l'œuvre, se demandait si cette seule page du Luxembourg méritait bien tous les honneurs qu'elle avait valus à son auteur. L'isolement dans lequel vécut Couture fit naître mille bruits qui le tournèrent en ridicule. On le disait à ce point infatué de sa personne, qu'il portait une couronne de lauriers, en faisant sa tournée dans l'atelier d'élèves; la fortune lui était venue, mais le prestige était parti; en dehors de lui-même, personne ne

s'occupait plus sur le pavé de Paris de Thomas Couture.

Qu'il a donc dû souffrir de cet abandon et du silence qui peu à peu se fit autour de son nom, jadis acclamé ! Il en souffrit tant que lui, le hautain, ne résista pas au désir de se mêler de nouveau à la foule. On le croyait mort et enterré depuis longtemps quand soudain, il y a dix ou onze ans, il revint au Salon avec une figure médiocre. Le commerçant s'était enrichi, mais l'artiste avait, avec cette œuvre dénuée de talent, signé sa déchéance définitive; il fut atteint au cœur par la légitime indifférence qui accueillit le retour de l'enfant prodigue, qui maintenant n'était plus qu'un peintre usé avant l'âge, un artiste ayant perdu tout son talent et qui n'était plus que l'ombre du Couture d'autrefois. Dès ce moment, Paris lui devint odieux; il le quitta définitivement pour aller habiter un château qu'il avait acheté sur ses économies et où on l'admirait plus pour sa fortune relative que pour son talent d'autrefois. Couture était puni par où il avait péché; il avait voulu

être riche; il l'était, mais il n'était plus que cela. Dans ses dernières années, il ne travaillait plus que pour l'Amérique, qui lui était restée fidèle dans la débâcle de sa renommée. Les Américains n'y regardaient pas de si près; ils achetaient le nom.

C'est ainsi que finit un artiste qui, à ses débuts, semblait appelé aux plus hautes destinées. Fils d'un cordonnier de Senlis, il était entré dans la vie sans la moindre éducation; le succès foudroyant qui l'accueillit après l'*Orgie romaine* devint sa perte. Il n'était pas préparé à tant d'honneurs, à une si grande gloire, à une telle pluie de fleurs; il fut écrasé par cette avalanche d'éloges; dans son fol orgueil déchaîné, le malheureux jugea que cette seule page suffisait à la gloire d'un peintre. Il se plaça dans son propre esprit à une telle hauteur qu'il crut pouvoir se reposer jusqu'à la fin des fins dans la situation acquise. L'artiste qui n'est pas poussé en avant par l'éternel désir de faire mieux s'éteint dans la contemplation de lui-même. La vie de Thomas Couture est faite pour

affirmer d'une façon éclatante cette vieille vérité; elle se dégage radieuse comme un enseignement de la fin de cet homme de talent qui, après avoir brillé à ses origines de l'éclat vif d'une planète, s'est éteint piteusement comme une veilleuse.

———

ÉDOUARD MANET

ÉDOUARD MANET

C'est pendant le Salon de 1882 que je reçus de Manet sa dernière lettre; elle se termine par ces mots :

« Je vous remercie, mon ami, des choses aimables que vous me dites à propos de mon exposition, mais je ne serais pas fâché de lire enfin, de mon vivant, l'article *épatant* que vous me consacrerez certainement après ma mort. »

Le pauvre ami est mort sans que, malgré toutes les sympathies que j'avais pour l'artiste et l'homme, il m'ait été possible d'écrire l'article qu'il désirait et que j'eusse été heureux

de signer. C'est, qu'entre le critique et le peintre, l'entente définitive était impossible par cette raison qu'Édouard Manet voyait l'art tout entier dans le principe qu'il défendait et que le critique s'obstinait à ne pouvoir lui donner une si grande place; il devait se borner à toujours marquer, en dehors du talent très grand du peintre, son influence considérable sur toute la jeune école française. Il est certain qu'Édouard Manet appartient à l'histoire de la peinture dans le dernier tiers de ce siècle et que son nom reviendra toujours sous la plume de ceux qui auront à s'occuper de cette période artistique. La situation de Manet devant l'avenir, se basera donc plus sur ce qu'il a voulu que sur ce qu'il a atteint; mais il restera de Manet une trace durable dans l'histoire de la peinture française. De combien parmi les acclamés du jour, de ceux qui entrent dans toutes les collections, pourrait-on en dire autant que ce réprouvé dont les œuvres faisaient sourire la foule et ne satisfaisaient qu'à demi les passionnés?

Édouard Manet descend d'une vieille famille de magistrats; son premier maître fut Thomas Couture; c'est dans l'atelier de Couture que le jeune peintre se lia avec son camarade Antonin Proust qui, vingt-cinq ans après, étant devenu ministre des Arts, devait donner enfin au peintre si injustement dédaigné cette croix de la Légion d'honneur, à laquelle Manet tenait tant, et parce qu'il souffrait de ne pouvoir orner sa boutonnière de ce petit bout de ruban rouge et parce qu'il le considérait comme une consécration de son art au point de vue commercial, comme un classement officiel de ses œuvres dans les collections. Cette question d'argent le tourmentait autant que sa renommée, et cela s'explique par cette circonstance atténuante que Manet ne vendait presque rien, qu'il vivait sur son patrimoine qui diminuait toujours et que le peintre n'envisageait pas sans de noires appréhensions sa vieillesse et l'avenir de sa famille. Dans les dernières années, cette préoccupation se faisait jour à travers les éclats de rire de son esprit et les révoltes hau-

taines de son réel talent souffrant du dédain de la foule.

Après avoir quitté l'atelier de Couture, le jeune Manet semblait devoir prendre un vol assuré vers le plus riant avenir ; il revint d'Espagne, le cœur rempli du plus pur enthousiasme pour Velasquez et Goya ; il exposa, dans un cercle artistique de la rue de Choiseul, son fameux *Enfant à l'Épée,* qui semblait sorti d'une toile de Velasquez au musée de Madrid ; il avait poussé presque aussi loin que le Maître la science des noirs enveloppés dans une demi-teinte lumineuse. C'est un superbe morceau de peinture, mais qui ne ressemble en rien à l'art impressionniste dans lequel Manet devait se jeter ensuite quand, vers 1863, il devint le chef de la fameuse école, dite des Batignolles, qui tenait ses assises au café Gerbois, et dont faisaient partie : Degas, Claude Monet, Guillemet, Fantin Latour, Cisley, Pisarro, etc., etc. Jusqu'alors Manet, plein des souvenirs espagnols, avait hésité entre Velasquez et Goya ; de là ses tableaux si connus qui allaient de l'un

de ces maîtres à l'autre, ces toréadors, joueurs de guitare espagnols, ces scènes de courses de taureaux, toutes ces pages intéressantes, brossées par un maître peintre d'un tempérament encore peu personnel, mais déjà du plus vif intérêt.

Ce fut la fameuse école des Batignolles qui devait jeter Edouard Manet dans sa voie définitive; l'école des Batignolles avait son critique spécial, Duranty, et Manet trouva en Émile Zola un défenseur passionné. Au café Gerbois on jugeait que Courbet serait terrassé par Manet. Courbet avait levé l'étendard de la révolte dans ses magnifiques pages si longtemps dédaignées. Mais, si fier que fût l'art de Courbet, cela ne semblait pas encore assez à l'école des Batignolles; en deux mots je vais expliquer à mes lecteurs les tendances de cette école d'où est sorti l'impressionnisme moderne. Sans doute, Courbet avait marqué une étape dans l'affranchissement de la tradition académique. Mais ce n'était pas encore assez : ne s'avisait-il pas de *modeler* le morceau avec sa maîtrise ordinaire,

taillant ainsi en plein dans la vie moderne des pages où l'on retrouve les plus belles qualités des grands maîtres acclamés.

C'est bien à tort qu'on confond volontiers Courbet avec les impressionnistes qui l'ont suivi. En dehors du parti pris de puiser les sujets de leurs œuvres dans la vie contemporaine, dans les scènes *vues*, rien de commun entre eux. Courbet est un maître peintre et comme tel il s'efforce de modeler, c'est-à-dire de donner à ses personnages le relief de la nature; il avait de plus que les autres réalistes la puissance de la palette parvenue en quelques pages à sa plus haute expression. L'école des Batignolles trouvait l'art de Courbet encore trop compliqué, trop voulu; selon elle, on ne devait voir dans la nature que les grands plans tels qu'ils se présentent quand on cligne des yeux; de là est sorti le paysage de M. Claude Monet, qui ressemble, avec une grande justesse souvent, à la nature vue d'un train express, ancé à toute vapeur, et l'art de Manet qui ne rendait que les aspects superficiels tels qu'ils

frappent l'œil à première vue; c'est ce qu'on appelle, dans les termes d'atelier : la tache en peinture.

Un exemple pour le profane précisera mieux cette note d'art qu'un cours d'esthétique. Il est certain que la contemplation première de la nature ne produit pour l'œil qu'une succession de taches. Ainsi, en voyant de loin un homme, sa silhouette se découpe soit sombre, soit lumineuse sur le fond qui l'enveloppe. C'est par exemple une tache claire, la figure, contrastant avec la tache noire des vêtements sur le fond gris clair des constructions parisiennes. Le paysage se présente de la même façon à l'œil; ce n'est qu'après cette première impression qu'on s'occupe des détails. Cette étude du détail, cette contemplation amoureuse de la nature, l'école des Batignolles n'en voulait pas entendre parler. Pour elle, l'art tout entier était dans cette impression première et celui qui se hasardait au delà était une vieille perruque. Courbet, lui dont la science réelle fut si longtemps méconnue, n'était au fond, pour

l'École des Batignolles, qu'une transition entre l'art appris et l'art individuellement senti. L'avènement de l'impressionnisme devait couronner l'œuvre.

La première étape de Manet dans cette voie date de 1863. Sa *Partie carrée,* exposée au premier Salon des refusés, devait faire de lui le chef de cet art incomplet mais très intéressant par son principe véritable. Manet devint le dieu du café Gerbois, d'où partit la peinture de taches, repoussant toute étude approfondie, se contentant des grands plans plats et affichant son mépris de tous ceux qui persistaient à vouloir modeler un coin quelconque de l'œuvre. Courbet lui-même en voyant paraître, en 1864, au Salon, l'*Olympia* de Manet où une femme toute nue, mais plate par l'absence de l'étude, éclate comme une tache blanche à côté d'un chat qui est la tache noire, Courbet lui-même ne put s'accommoder de cet art moderne et s'écria :

— C'est plat, ce n'est pas modelé ; on dirait une dame de pique d'un jeu de cartes sortant du bain.

Ce à quoi Manet, toujours prêt à la riposte, répondit :

— Courbet nous embête à la fin avec ses modelés; son idéal, à lui, c'est une bille de billard !

Le mépris de Manet pour ceux qui voyaient autre chose dans la nature que la surface plate des taches ne s'est jamais démenti. Quand il s'est agi de donner la médaille d'honneur à Puvis de Chavannes, qui n'est pourtant pas un académique dans le véritable sens du mot, Manet s'écria en plein Salon :

— Jamais je ne voterai pour un homme qui sait modeler un œil !

En effet, pour Manet, l'œil n'était qu'une tache noire sur la tache claire de la peau; ce qui se passait dans cet œil ne le regardait plus; il se contentait de l'impression superficielle de la nature; il voulait réduire la peinture à la simplicité des plans; il apparaît ainsi après Courbet et bien au-dessous de lui, comme une protestation contre la vieille école qui compliquait l'art par des compositions cherchées et

une peinture bitumée; la tache grise qui est la marque de la jeune école et dont Manet fut un apôtre, est donc venue comme une protestation contre l'abus du bitume et les aspects noirs des œuvres qui représentaient des scènes se passant au grand jour, dans la tonalité que donne l'atelier où la lumière n'entre que par une fenêtre. De là est venue l'école dite du plein air sur laquelle s'appuie toute la jeune peinture française; les meilleurs parmi nos jeunes artistes ont pris de la sorte à Manet son principe d'art, mais mieux avisés que lui, ils ont jugé que ce n'était pas là l'art tout entier.

Honoré Daumier, le grand artiste, a admirablement résumé Manet en disant :

— Manet me dégoûte de la peinture compliquée de l'école, sans me faire aimer sa peinture à lui.

Par ces mots, le grand dessinateur précisait le rôle du novateur à merveille, en applaudissant au principe sans accepter le résultat qui restait incomplet.

Il est curieux que les deux pages lumineuses dans l'œuvre de Manet, l'*Enfant à l'Épée* et le *Bon Bock,* n'ont rien de commun avec l'art impressionniste dont il voulait être le chef. La première de ces toiles est faite sous l'influence de Velasquez; la seconde rappelle Franz Hals. Entre l'œuvre de début et celle qui devait donner son seul grand succès au peintre dans sa maturité, que de toiles dédaignées, de pages purement impressionnistes, toujours magnifiques dans une partie, frisant souvent le ridicule dans l'autre, œuvres éternellement incomplètes et clouant l'artiste sur place. On peut croire que, malgré son air hautain, Manet a beaucoup souffert de cet abandon : quand, il y a quelques années, les jeunes hommes du jury décidèrent enfin de donner à Manet une seconde médaille pour le mettre hors concours, le peintre en éprouva une joie réelle, malgré l'apparent dédain dans lequel il se drapait. Quand, plus tard, M. Antonin Proust eut le courage de décorer son ami, Manet éprouva peut-être la plus grande satisfaction de sa vie;

mais avec l'âge, les illusions s'étaient envolées. Un de ses amis le félicita chaudement en lui disant :

— Eh bien, te voilà enfin arrivé! Quand Gambetta sera président de la République, tu seras son peintre officiel.

Manet, avec amertume, répondit :

— Gambetta! Il ne sera pas plutôt à l'Élysée qu'il se fera peindre par Bonnat!

Édouard Manet s'est souvent plaint de la critique, mais il était autrement acerbe que les journalistes; à l'appui de ses théories, il avait comme une arme terrible, son esprit réel, toujours prêt à la repartie sanglante; les mots les plus cruels qui circulent dans les ateliers sont de Manet; lui et Degas sont les deux contemporains qui ont lancé dans la circulation les jugements les plus méchants sur les autres artistes. Mais Manet avait de plus que son camarade, un autre homme de talent incomplet, l'amabilité personnelle de tout son être, une figure joviale et toujours souriante, une des plus séduisantes têtes d'artiste au teint

rose, aux yeux bleus et à la barbe blonde, formant un ensemble de cavalier distingué et bien parisien, lançant la flèche empoisonnée avec grâce. Impossible de se fâcher de ses impertinences dites avec un tel abandon ; ses meilleurs amis n'échappaient pas à sa verve caustique. Faure lui-même, un des rares amateurs des tableaux de Manet (il possède les meilleurs) a reçu de sa part, en pleine poitrine, une des plus cruelles boutades du peintre. A un moment donné, Faure s'était épris pour l'art précieux, pointillé, de l'italien Boldini. Furieux, Manet lui dit :

— Cela prouve bien, mon cher Faure, qu'au fond vous ne comprenez rien à la peinture.

— Soit, répliqua Faure, mais je me connais toujours en dessin et Boldini dessine mieux que vous!

Et Manet se redressant :

— Mon cher Faure, tout ce qu'on dit n'est pas toujours vrai et la preuve en est qu'il y a cinq minutes, devant moi, un imbécile a pré-

tendu que vous chantez moins bien que Berthelier!

Il était, du reste, très difficile de se brouiller avec ce charmant garçon; chacun l'aimait; à l'heure où la nouvelle de sa mort prochaine commençait à circuler dans Paris, ce fut une procession chez son concierge; chacun voulait s'inscrire sur le registre et donner une dernière preuve d'estime à l'artiste. Lui, déjà pris par l'impitoyable gangrène de la jambe, trop faible pour supporter l'amputation, ne se doutait nullement de la gravité de sa situation. L'œil avait conservé son rayonnement dans cette tête livide; l'énergique peintre du *Bon Bock* s'acheminait vers la mort, en faisant des projets pour l'avenir; sa vieille mère et Mme Manet l'entouraient de toutes leurs tendresses sans se douter, elles aussi, du dénouement prochain que le sculpteur Leenhoff, le beau-frère du peintre, était seul à prévoir. Nous, ses amis, nous n'ignorions pas la vérité. La maladie de la moelle épinière devait fatalement conduire l'artiste à la décomposition du sang. Depuis

deux ans, entre les crises, Manet se remettait toujours à la besogne, quoique depuis le *Bon Bock*, il n'eût plus rien produit de saillant. Dans son atelier les toiles s'entassaient, elles étaient toutes là ou à peu près, depuis la fameuse *Olympia* chantée par Baudelaire, jusqu'à ce portrait de Pertuiset qui, à l'un des derniers Salons, ameuta la foule devant la toile. Dans les moments de trêve que lui laissait la maladie, on retrouvait le spirituel camarade de sa jeunesse. La dernière fois que je fus chez lui, me montrant un portrait achevé que le modèle s'obstinait à refuser, Manet me dit :

— Ils sont tous les mêmes ! J'ai fait ce portrait gratis, aussi on n'en veut pas. Désormais je les ferai payer vingt mille francs ; on se les arrachera et j'exigerai dix mille francs d'avance pour être bien sûr qu'on ne me le laissera pas pour compte.

De la sorte il cachait sous une plaisanterie son amertume de ne pas être coté.

Il faut pourtant se résumer et dire que cet

artiste était, malgré ses imperfections, tout à fait quelqu'un. Un jour j'ai analysé sa place dans l'art moderne en disant de Manet qu'il était le poteau indicateur qui montrait à la jeune école la route à prendre; il s'était beaucoup amusé de ce résumé de sa situation et chaque fois que je le rencontrais, immobile comme un cantonnier, il étendait le bras droit comme pour m'indiquer un chemin. Son influence dans la jeune école est visible : ni Bastien Lepage, ni Cazin, ni Duez, ni Gervex ne la nieront.

En effet, Édouard Manet est un de ceux qui ont le plus énergiquement montré à la jeune poussée la route de la vérité dans la nature et de la plus grande simplicité dans la peinture comme choix du sujet et moyen d'exécution; il a ainsi frayé la route à quelques jeunes hommes de grand talent, et qui, plus que lui, avaient souci des études solides de l'éducation première artistique. La propre situation de Manet devait toujours se ressentir de cette négligence dédaigneuse de ce qui fait le fonds

durable de l'artiste. Édouard Manet avait les plus belles aptitudes pour laisser une œuvre durable; en quelques-unes de ses toiles ces qualités éclatent lumineuses. D'autres fois, rivé par son passé à l'impressionnisme pur, quoiqu'il eût quitté ses camarades pour aller au Salon, il semble soucieux de demeurer le chef de ce groupe, en dépassant en excentricité l'école des Batignolles qui maintenant tient ses assises au café de la Nouvelle-Athènes. A la vérité, depuis qu'il envoyait ses toiles au Salon, Édouard Manet était déchu de son grade de chef d'école; on l'accusait d'avoir fait des concessions comme Fantin-Latour, comme Guillemet. On peut croire qu'il tenait beaucoup à demeurer le chef de l'école des Batignolles, devenue l'école des impressionnistes, et c'est pour cela que dans les derniers temps il exposa au Salon quelques toiles qui, à première vue, semblaient être brossées en cinq minutes, pour porter un défi à la foule rebelle, mais qui, en réalité, se trouvaient être le résultat d'un labeur des plus pénibles; le peintre

détruisait constamment, en essayant d'aller plus loin, le premier jet de son œuvre qui était toujours remarquable et il ne parvenait plus jamais à ressaisir ce premier résultat fugitif quand il ne s'y était pas arrrêté. Tout ce que l'instinct d'un peintre peut donner, Édouard Manet le jetait sur la toile en une séance: l'ébauche première était presque toujours magnifique, mais il lui manquait, pour aller plus loin, l'éducation artistique, la science positive de son art dont aucune école ne peut s'affranchir à moins de se condamner à d'éternels tâtonnements qui paralysent les dons naturels de l'artiste.

GUSTAVE DORÉ

GUSTAVE DORÉ

On peut dire de ce grand artiste qu'il était né pour traverser la vie avec un éternel sourire de satisfaction et que réellement il fut un des hommes les plus malheureux que j'aie connus; à dix-huit ans, on pouvait l'appeler l'enfant sublime comme Victor Hugo; à trente ans, il s'épanouissait dans tout l'éclat d'un talent universellement reconnu; à trente-cinq, ce fut un attristé, et à cinquante ans, un malheureux dans la plus poignante acception du mot. Ces transformations du caractère s'expliquent tout naturellement; elles suivent et signalent les

grandes phases de la vie : le jeune homme, magnifiquement doué, entrant dans la carrière avec des succès très grands d'illustrateur; l'homme parvenu à la plus grande situation qu'il pouvait ambitionner dans cette branche de l'art où il devait donner un libre cours à sa magnifique imagination dans des improvisations merveilleuses de mouvement, de mise en scène, d'impression générale.

Cette partie de l'œuvre est si pleine d'admirables qualités qu'on passait volontiers sur ses défauts, sur le manque d'études premières, la négligence du dessin. Cette œuvre passait sous les yeux en leur donnant un éblouissement tel qu'on n'avait ni la liberté d'esprit ni l'envie de discuter les défaillances nombreuses. Sans parler des premiers débuts, ce fut, depuis le *Rabelais* jusqu'à la *Bible,* un triomphe d'illustrateur. Tous les peuples se tournèrent vers ce prodigieux travailleur pour lui demander des dessins pour les chefs-d'œuvre de leur littérature. L'Espagne voulait de lui un Cervantes illustré comme l'Angleterre le supplia de

consentir à illustrer Shakespeare et comme l'Allemagne pétitionna auprès de lui pour obtenir une édition définitive, ornée de dessins, de l'œuvre de Gœthe.

Gustave Doré traversa de la sorte les vingt premières années de sa vie d'artiste au milieu des acclamations. L'hôtel de la rue Saint-Dominique, où il est mort, a été le théâtre de cette vie heureuse, si pleine de succès; c'est de là que sont sortis ces innombrables dessins qui ont rendu le nom de Doré célèbre. Tout dans cet atelier fut gaieté, jeunesse et bonheur. Le dimanche soir, c'étaient les réunions d'artistes les plus folles qu'on puisse imaginer. On faisait de la musique, on jouait des scènes de cirque avec des clowns marchant sur les mains, et des gymnastes s'accrochant sous le plafond; entre ces gamineries, les plus illustres artistes se faisaient entendre devant un public de choix, composé des plus belles intelligences de Paris. Je me souviens d'avoir entendu pour la première fois la Patti chez Doré. Son accompagnateur était Rossini, et au premier rang

parmi ceux qui applaudissaient se trouvait Meyerbeer. Ce furent de véritables réunions intimes d'artistes sans morgue et sans pose. De tous ceux qui s'assemblaient dans cet atelier, Doré était le plus gai, le plus insensé, le plus charmant; il avait, presque dans l'âge mûr, conservé je ne sais quoi d'enfantin dans ses traits; le teint rose d'un bébé, une exubérance de jeunesse qui s'est maintenue chez lui jusqu'à trente ans et qui semblait devoir durer éternellement.

Jugez donc si le destin lui avait fait la vie belle. Il ne devait jamais connaître les soucis de la vie; la fortune de sa mère était respectable; d'une enfance qui s'était écoulée doucement, Gustave Doré sauta d'un pas allègre dans la vie de jeune homme, avec le succès et l'argent. Ses amis étaient nombreux, et sa mère qu'il adorait et dont il ne voulait jamais se séparer, assistait, rayonnante de bonheur, à l'éclosion de ce talent si grand. A la vérité, cette femme à l'allure si sévère qu'elle semblait sortie de quelque portrait rigide d'Albert Durer

détonnait dans ce milieu; mais on la vénérait quand on aimait Doré, car nous savions tous que la plus grande preuve d'amitié que nous pouvions lui donner, était précisément cette affectueuse déférence témoignée à sa mère qu'il chérissait comme un enfant. Gustave Doré est mort dans son hôtel de la rue Saint-Dominique, le regard tourné vers le portrait de sa mère, qui l'avait précédé dans la tombe. L'artiste avait placé cette image, entourée de cheveux de sa mère, au-dessus de son lit; il voulait la saluer dans sa pensée avant le labeur du jour et lui envoyer un dernier souvenir avant le repos de la nuit.

Tout le monde a connu le Gustave Doré s'épanouissant dans le succès, mais c'est un autre Doré qui s'est éteint, un homme de cinquante ans, assombri et mélancolique, un artiste ayant l'amertume dans l'âme vers le déclin de la vie après y être entré le cœur rempli d'ivresse. Ce n'est pas dans l'atelier de la rue Saint-Dominique qu'il faut chercher celui-là, mais bien dans cet autre atelier de la rue

Bayard, où ce malheureux roulait depuis quinze ans le rocher de Sisyphe de la grande peinture historique qui lui broya le cervelle à chaque Salon. Avec l'âge d'homme, Gustave Doré, las des succès d'illustrateur, toujours aussi grands, mais soulevant aussi toujours les mêmes objections de la critique : l'improvisation hâtive, les incorrections du dessin, enfin ce manque d'éducation artistique première, qui maintinrent l'œuvre dans un état incomplet, Gustave Doré commença à s'inquiéter de sa renommée devant la postérité; il voulait frapper de grands coups et se révéler comme peintre d'histoire; il pensait pouvoir aborder la grande figure avec l'aisance de l'illustrateur ; il ne voyait pas que deux obstacles insurmontables le faisaient trébucher à chaque élan; il ne se rendait pas compte qu'il n'était point un coloriste et que, d'autre part, il ne pouvait pas racheter cette qualité absente par la recherche de la forme, l'austérité de la composition. Les grandes toiles qui arrivaient de la rue Bayard au Salon attristaient les amis de Doré. On avait beau

cacher son opinion véritable sous les fleurs dont on couvrait l'illustrateur pour le consoler, un mot de critique, si doux qu'il fût, entrait comme une pointe de couteau dans ce cœur déjà déchiré par toutes les ambitions. Le camarade si plein d'entrain de jadis, devint un homme sombre, fuyant ses amis les plus sincères, voyant des ennemis partout et se brouillant pour un mot avec ceux qui l'aimaient le plus.

C'est ainsi qu'un jour, après quinze années de la plus sincère amitié, il détourna la tête sur mon passage à la suite d'un article très affectueux au fond, sur une de ses grandes toiles du Salon. Nous restâmes ainsi cinq ans sans nous parler. Un soir, je me trouvai face à face avec Doré, devant le Cirque; il vint à moi la main tendue, en me disant : « Est-ce fini? » et je lui répondis : « Ce sera comme vous voudrez! » Doré eut un moment d'hésitation, puis, passant son bras sous le mien, il me dit : « Il faut que je vous parle! »

Figurez-vous une chaude soirée d'été; les

Champs-Élysées en fête ; les musiciens nous envoyant des airs variés, les cafés-concerts des refrains populaires ; l'orchestre du Cirque se mêlant à tout cela ; les allées envahies par une foule de gens heureux de respirer ; les voitures roulant vers le Bois ou descendant de l'Arc-de-Triomphe ; au-dessus de nous un ciel étoilé d'une pureté admirable, une de ces soirées parisiennes où tout autour de nous est grâce et gaieté, où l'on est heureux de vivre, où chacun est souriant. C'est au milieu de ce cadre que je reçus les confidences de ce malheureux ami. Non, jamais tragédie ne m'a remué à ce point ! C'était l'affolement dans la douleur des ambitions déçues ; des cris rauques qui s'échappaient de cette poitrine déchirée, des larmes qui coulaient sur les joues de cet artiste que j'avais connu si heureux. Non, il n'y avait pas sur le pavé de Paris d'être plus malheureux que celui-ci : il était dégoûté de tout ; il ne fallait pas lui parler de sa gloire d'illustrateur pour le consoler ; c'était précisément de cela qu'il souffrait le plus. On lui jetait toujours ses

illustrations à la tête pour tuer le peintre, disait-il. C'est à cause de ces illustrations qu'on lui contestait le droit d'aborder le grand art historique dans ses grandes dimensions; s'il avait à recommencer sa vie, il ne ferait pas un dessin; sans ces illustrations on regarderait ses tableaux avec plus de justice; mais que voulez-vous, on est ainsi fait; on renferme chaque artiste dans un art déterminé, et malheur à lui quand il en veut sortir. Sa conclusion était étrange : « Tant que vous ne pourrez pas me louer sans une réserve, me dit Doré, ne parlez pas de moi, cela me fait trop de mal! »

Maintenant le lecteur a le secret de la transformation qui fit de cet heureux des trente premières années de sa vie, un malheureux des vingt dernières; c'était cette ambition tardive et impossible à satisfaire qui avait assombri cette magnifique cervelle d'artiste. On n'avait qu'à lui rendre visite dans l'atelier de la rue Bayard pour mesurer toute l'étendue de cette souffrance. Toutes les toiles gigantesques qui

avaient défilé sans succès au Salon gisaient
maintenant, roulées dans cet immense hangar.
Personne n'avait voulu les acheter, pas même
les Anglais, qui se pressaient aux expositions
de Doré, à Londres, à cause de son nom célèbre, mais qui se gardaient bien d'acquérir,
pour leurs musées, ces chefs-d'œuvre incompris.

L'indifférent ne comprendra peut-être pas
tout à fait le malheur de ce prodigieux artiste
qui aurait pu être si heureux; il se dira, sans
doute que c'est, en somme, la propre faute de
Doré, et qu'il aurait dû persévérer dans la voie
où il avait récolté une si belle renommée.
C'est bientôt dit. Mais peut-on réellement
reprocher à un artiste de vouloir s'élever au-dessus de ses aptitudes naturelles, de perdre
son temps, son argent et sa santé dans la
recherche d'un idéal insaisissable? A notre
époque, où les plus doués prostituent leur
talent dans une production commerciale, peut-on blâmer Doré d'avoir voulu s'élever trop
haut? Ne se sent-on pas plutôt saisi par l'émo-

tion à la pensée d'un artiste qui succombe à cinquante ans sous les plus hautes aspirations? Car c'est de son ambition que Doré est mort. Sa dépouille mortelle reposait dans cet hôtel de la rue Saint-Dominique, c'est vrai, mais c'est dans l'atelier de la rue Bayard, devant ces gigantesques toiles qu'il recommençait sans cesse, que l'agonie intellectuelle a duré plus de quinze ans.

Oui, c'était un spectacle navrant de voir ce grand illustrateur s'épuiser de la sorte dans un travail de chaque jour pour lequel il n'était pas fait. Mais cet entêtement ne prêtait pas à rire, croyez-le bien ; car si d'une part il y avait une réelle et très grande dépense de talent dans chacune de ces toiles incomplètes, il y avait encore, d'autre part, une si grande dépense de volonté, qu'on finissait par admirer Doré quand on était sur le point de le blâmer. Cet atelier de la rue Bayard a été témoin de la lutte de Doré contre son propre talent et sa légitime renommée; chaque matin, en y entrant, il passait en revue les nombreuses

œuvres dédaignées et sur lesquelles il avait fondé tant d'espérances. Attristé au dehors, il retrouvait ici quelques moments d'espoir devant le tableau à venir. Les déboires d'hier ne le préoccupaient plus lorsqu'il songeait au succès de demain. Quand il était fatigué de la peinture, il abordait la sculpture de la même façon incomplète, mais avec la même aisance étonnante qu'il apportait dans toutes ses improvisations. Dans l'ensemble de ce talent considérable, il n'y avait pas d'équilibre; le cerveau s'élevait plus haut que la main. Des idées : ah! Doré en avait à peu près autant à lui seul que tous les artistes réunis de ce temps; il n'était pas embarrassé pour le choix d'un sujet; tout ce qui lui passait par la tête, il le jetait sur le papier, sur la toile, ou il le pétrissait dans la terre. Mais dans toutes ces branches de l'art, il lui était défendu de franchir cette limite où l'improvisation devient une œuvre mûrie et complète.

Vers la fin de sa vie, Gustave Doré commençait à se rendre compte de sa véritable situa-

tion. Ce lutteur laborieux fut vaincu enfin; la dernière fois que je le vis, ce fut un découragé, enviant aux infimes qui ne lui allaient pas à la cheville les succès factices du Salon annuel. Il eût donné toute sa gloire d'illustrateur pour un bravo de la foule passant devant l'œuvre du peintre. Ainsi Doré est mort sans avoir connu depuis l'âge d'homme la satisfaction d'orgueil qui soutient l'artiste dans le combat. Toujours vaincu, il n'eut plus, en dernier lieu, l'énergie de se relever de nouveau et de reprendre sa route. Aux désillusions était venue se joindre la mélancolie, et quand Doré rentrait chez lui, rue Saint-Dominique, la vieille mère n'était plus là pour lui dire d'espérer. Que lui faisait maintenant le patrimoine qui lui permettait de vivre paisiblement dans la gloire acquise de l'illustrateur?

L'argent, en somme, n'est une consolation que pour ceux qui ont renoncé aux ambitions plus nobles de la vie. Gustave Doré eût donné tout ce qu'il possédait; il eût consenti à vivre misérablement jusqu'à la fin de sa vie pour un

rayon de ce succès de peintre qui s'obstinait à ne pas vouloir éclairer cette cervelle assombrie. C'est de ce mal terrible de l'ambition inassouvie que Gustave Doré est mort, soyez-en bien convaincu ; il n'y en a pas de plus terrible. L'artiste qui en est atteint en meurt sûrement avant l'âge, rongé par des désespoirs inconnus du vulgaire, par des tristesses sans issue. C'est le cas de Doré. L'illustrateur a sa place marquée dans l'histoire des arts en ce siècle ; le peintre a perdu les longues années de l'âge mûr à la poursuite d'un idéal que, par suite de la nature particulière de son talent, il ne pouvait atteindre. Soit ! mais il ne reste pas moins de ce véritable artiste le souvenir respectable d'un homme qui a aspiré vers les hauteurs sereines. Ceux qui croient jugeront qu'il les a atteintes dans la mort ; les autres penseront que cette âme en peine a du moins trouvé le repos dans la tombe.

BASTIEN LEPAGE

BASTIEN LEPAGE

Le 31 avril 1874, jour consacré au vernissage des tableaux du Salon qui devait ouvrir le lendemain, des groupes d'artistes et de connaisseurs se formaient devant le portrait d'un vieillard, assis dans son jardinet; il ressemblait peu à ce qu'on appelle généralement un portrait; le peintre n'avait pas donné à son modèle une pose de convention; il l'avait surpris dans l'attitude familière de toute heure avec une simplicité qui rappelait les maîtres primitifs; il l'avait peint en plein air avec une sincérité qui témoignait de son recueillement

devant la nature. Ce peintre, encore inconnu, n'était seulement pas le premier venu ; déjà il était quelqu'un ; en quelques heures il sortit des rangs ; il était classé du premier coup.

D'où venait-il? En dehors de ses camarades d'atelier et d'un tout petit groupe d'amis, nul ne le connaissait; il s'appelait Bastien Lepage, avait vingt-quatre ans et était né de parents pauvres à Damvilliers. Le jeune homme ayant montré des dispositions pour le dessin, on lui trouva un emploi à l'administration des Postes à Paris qui, pensait-on, lui permettrait de suivre les cours de l'école des Beaux-Arts dans ses moments perdus. Cette vie en partie double ne dura que six mois ; il fallait opter entre la carrière administrative et la peinture. Le jeune Bastien n'hésita pas ; il brûla ses vaisseaux, entra définitivement dans la classe de M. Cabanel, et en route pour la gloire.

Quand le jeune homme eut reçu à l'École tout ce qu'elle peut donner à un artiste, c'est-à-dire l'instruction voulue sans laquelle on ne

peut rien, Bastien secoua l'écolier et demanda
l'inspiration à la nature ; il avait conservé du
paysan l'amour du sol natal, le besoin du
grand air et de la solitude dans la campagne ; il
lui semblait qu'il était inutile de remonter aux
Grecs et aux Romains qui alimentent les prix
de Rome, pour exprimer ce qui se trouvait
au fond de sa pensée ; dans le portrait de son
grand-père se révéla un maître moderne,
vivant de son temps et de son propre esprit.
Toujours il retournait dans son village, et
chaque fois il revint avec une de ces pages
rustiques, devant lesquelles on semblait humer
l'air vivifiant des champs. C'est ainsi qu'en
1878, il exposa *les Foins,* qui frappèrent par
la simplicité de la composition, la franchise de
l'exécution et surtout par l'atmosphère transparente et chaude qui enveloppait la scène.

Un an après, Bastien envoie au Salon son
admirable portrait de Sarah Bernhardt, un
chef-d'œuvre de dessin et de coloration, et une
grande toile, *la Saison d'Octobre,* une simple
figure de paysanne qui récolte des pommes de

terre, mais si vivante, qu'on demeurait surpris et charmé. C'était la vérité même, mais ennoblie en quelque sorte par la pensée de l'artiste. Il y avait chez lui un si visible désir de monter plus haut, un effort si persistant de se rapprocher de la nature, un œil si sûr et un talent si considérable, que Bastien Lepage, cette fois, prit le premier rang dans la jeune école moderne.

Cet art n'était pas à la surface, ni dans les jongleries de l'habileté, ni dans la séduction de la facture; il tirait toute sa valeur de la subordination de Bastien à la nature, de son recueillement devant elle et de la façon dont ce jeune et vaillant s'attelait au labeur avec une conscience qui ne saurait être dépassée et une ardeur se renouvelant toujours, sans jamais le décourager.

Ce jeune homme, sorti de l'école, mais qui avait rompu avec ses traditions, était décidément un maître. A la vérité, le mouvement naturaliste l'avait servi, mais c'était la première fois que l'art du plein air fut traité

avec un si éclatante supériorité. Ses précurseurs étaient des hommes de talent; celui-ci, en s'emparant des principes déjà établis, sur lesquels la jeune école s'est élevée, y ajouta la science qui faisait défaut aux autres : la correction du dessin, la sobriété de la facture et, de plus qu'eux, il y apportait son âme, et non seulement ses yeux et sa main. Pauvre, inconnu, il s'était réfugié dans le quartier Montparnasse, là où l'on vit de peu et où l'existence parisienne est moins encombrante. On ne le voyait guère ; les uns le traitaient de paysan non encore dégrossi, les autres d'ours ; il vivait à l'écart, donc c'était un être insociable ; il parlait peu, donc il était orgueilleux. Bastien Lepage semblait dédaigner ces propos; du moins il ne fit rien pour les démentir, et tel qu'on le jugeait à ses débuts on nous le montrait encore vers la fin.

La vérité est que Bastien était un artiste, rien que cela. On le voyait peu, parce qu'il ne voulait pas subir d'autres influences que sa volonté; il n'éprouvait pas le besoin de se

répandre dans la vie boulevardière parce qu'il se suffisait ; il était de ceux qui ont toujours quelque chose à se dire et ne s'ennuient jamais dans l'isolement. Moi-même, j'ai parlé de lui pendant plusieurs années sans que je le connusse. La première fois qu'il me donna signe de vie, ce fut après un article sur la Ramasseuse de pommes de terre, cette grande figure de paysanne penchée sur son champ, d'une si noble allure sous ses haillons ; j'avais dit de lui, en voyant ses efforts persévérants vers la simplicité et la vérité : « Celui-là ne déraillera pas dans le commerce. Je réponds de lui. » Le lendemain il m'envoya ce petit mot : « Je vous donne ma parole qu'il en sera ainsi. »

Et il en fut ainsi.

Le plus grand titre de gloire de Bastien Lepage, le plus bel hommage que l'on puisse rendre à sa mémoire, c'est qu'il a traversé la vie avec une idée d'art et qu'il a vécu pour cette idée depuis les premiers bégaiements jusqu'au dernier souffle : ses grandes toiles comme *les Foins* lui restaient pour compte ; cela ne plai-

sait pas, car le sujet ne disait rien ; cet homme
étendu dans un champ de foin, par un soleil
ardent, était sans séduction apparente, mais
quel admirable sentiment; de l'air et du soleil
partout, une œuvre supérieure, sinon par la
composition, du moins par l'âme que le jeune
grand artiste y avait mise.

Cependant il fallait vivre, n'est-ce pas? Et il
ne voulait pas faire des tableaux de commerce.
Le portrait lui donna la vie matérielle; un des
premiers fut celui de son frère, pour qui ce
tendre et ce bon, malgré l'insensible différence
d'âge, eut, on peut le dire, une affection vraiment
paternelle. Ce portrait, exposé avec quelques
autres au cercle Saint-Arnaud, fut une mer-
veille; malgré soi, on pensait à Holbein devant
ce petit panneau voulu, fouillé jusque dans les
derniers coins de la nature, dessiné par un
grand maître et peint simplement; Bastien
Lepage était de ceux qui jugent avec raison
qu'il faut prendre les hommes dans leur milieu
et dans l'intimité. Mettre le caractère de l'ori-
ginal dans un portrait, ce grand art, qui ne

se contente pas de la ressemblance, ce fut là son ambition, et on peut dire que dans plusieurs de ses œuvres il a atteint le point culminant des plus grands portraitistes anciens.

Je l'ai vu à l'œuvre chez moi; il voulut peindre mon portrait qui depuis a fait le tour du monde, produisant partout le même étonnement. Avec le succès il avait passé les ponts et pris domicile dans le quartier de Villiers. Quand, un jour, il me proposa de faire mon portrait, car nous nous étions liés depuis quelques années, je refusai.

— Mon cher ami, lui dis-je, vous n'obtiendrez jamais de moi que je vienne poser à heure fixe dans votre atelier ; votre temps est précieux ; j'ai besoin du mien. Le jour où vous m'attendrez, je ne viendrai pas; vous perdrez votre journée et, en fin de compte, je troublerai votre vie, vous pèserez sur la mienne sans que nous arrivions à un résultat.

— C'est très bien, me répondit le peintre : voilà la première fois qu'un modèle me parle avec tant de raison. Aussi n'ai-je pas l'intention

de vous donner une pose inspirée et de vous peindre sorti tout frais de chez le coiffeur. Je suis d'avis, pourvu que l'original s'y prête, qu'on fasse le portrait d'un homme dans l'intimité; il faut le voir chez lui, au milieu des objets qu'il aime et dans l'attitude qui lui est familière. La ressemblance n'est pas seulement dans les traits. Je veux vous peindre chez vous, au travail, devant votre bureau, dans le désordre de vos paperasses, dans l'intimité du costume de chambre, en laborieux et non en boulevardier vêtu pour une première représentation.

Ce fut en hiver : il arrivait chaque matin avec la première lueur du jour, inquiet du travail de la veille, impatient de reprendre son œuvre comme un écolier; il était déjà célèbre à Paris aussi bien qu'à Londres; d'un voyage en Angleterre il avait rapporté le portrait du prince de Galles et de nombreuses études de la vie anglaise. Mais ce n'était là qu'un intermède dans sa vie; après le Salon il comptait bien retourner dans son village, qu'il n'aurait

jamais dû quitter. Là seulement l'inspiration lui venait primesautière; c'est là-bas qu'il avait conçu cette Jeanne d'Arc si discustée où le réalisme des choses humaines se mêlait à la poésie de l'idéal; la paysanne semblait écouter les voix des apparitions dans le feuillage. L'œuvre manquait peut-être de perspective en quelques parties, elle jetait le doute dans l'esprit du spectateur par ce mélange de vérité et de légende, je ne dis pas non. Mais quelle noblesse dans cette figure de Jeanne d'Arc, quelle inspiration soudaine dans ses traits!

Tandis qu'il faisait mon portrait, il me parlait de cette toile qu'il projetait pour l'année suivante. Je posais devant lui et il posait devant moi. Je le revois en ce moment penché sur le chevalet, plein de vie et d'ardeur : ses yeux semblaient vouloir pénétrer jusqu'au fond de mon être. Moi, je le contemplais, attendri. La tête n'était pas correcte, mais elle avait le rayonnement de la jeunesse portée par une ambition qui la rendait presque belle; les cheveux blonds et abondants encadraient cette figure

pâle et tourmentée. Le plus souvent le lendemain il effaçait le travail de la veille et se remettait à la besogne avec une ardeur nouvelle. Dans les entr'actes de ces séances qui durèrent un mois, je pouvais lire dans son esprit. Ce paysan, comme on me l'avait dépeint, était une des organisations artistiques les plus fines que j'aie connues; cet ours avait l'âme ouverte à toutes les choses de l'intelligence; il me confia alors ses plans pour l'avenir : on ne pouvait gagner de l'argent qu'en transigeant avec sa conscience, en se soumettant à des caprices; ce n'était pas son affaire. Ah ! s'il pouvait amasser dix mille livres de rentes et vivre à sa fantaisie, peindre de ces tableaux qui ne se vendent pas, pour lui et non pour les autres. Jamais cri d'artiste ne m'a remué comme les confessions de Bastien; le tressaillement de tout son être et l'émotion de sa voix me disaient combien tout cela était sainement pensé et profondément senti.

S'il faut dire toute ma pensée, Bastien Lepage était plus fait pour les petits tableaux

que pour les grandes toiles. Ses qualités exquises de sincérité et d'études éclatent bien plus dans les œuvres de petites dimensions ; en grandissant ses figures, elles perdaient souvent le charme. C'était merveilleux de voir ce que ce jeune grand artiste mettait dans une petite tête, dans un simple portrait surtout. Ici sa volonté se montrait avec une puissance d'autant plus grande que le peintre pouvait la concentrer dans un petit espace.

Le pauvre et cher artiste avait une ambition, celle de peindre Victor Hugo ; non, disait-il, pour se faire une réclame dont à la vérité il n'avait déjà plus besoin, mais parce qu'il voulait fixer sur la toile les traits du grandissime poète qu'il vénérait au delà de tous. Je demandai au maître la permission de lui présenter le jeune artiste et, bienveillant comme toujours, Victor Hugo avait dit : Oui. Nous dînâmes ensemble ce soir-là avant d'aller avenue d'Eylau, qui maintenant porte le nom du grand poète. Bastien était encore plus pâle que d'habitude ; il ne mangea point, ému qu'il

était comme un écolier. Devant le petit hôtel de Victor Hugo il me dit : « Faisons encore un tour avant d'entrer. J'ai peur! » Peur de quoi? lui demandai-je. — Je crois, me dit-il, que je n'oserai jamais peindre cette tête-là. Jugez donc, faire le portrait de Hugo, c'est faire le portrait d'une époque. Et il m'expliquait ce qu'il comptait faire. Pour lui le portrait de M. Bonnat n'était pas le dernier mot, il ne discutait pas le talent, mais le principe; M. Bonnat avait fait poser Hugo, disait-il : ce n'est pas ainsi qu'il pensait procéder ; il fallait montrer Victor Hugo, chez lui, dans l'intimité de la pensée : le mieux serait, ajoutait-il, que le grand écrivain ne s'aperçût pas de ma présence et que je pusse le peindre pendant qu'il travaille, car autrement on ne saurait rendre le caractère d'un homme ; s'il se voit observé, il n'est déjà pas le même.

Nous trouvâmes le poète après dîner, devant la cheminée où chacun venait lui présenter ses hommages et récolter une parole bienveillante: Quand il tendit la main à Bastien Lepage et que,

avec son sourire si doux, il lui souhaita la
bienvenue, le peintre ému et charmé me dit :

— Voilà le Hugo que je voudrais peindre ;
le poète s'explique par ses œuvres mieux que
nous pourrions le faire, nous autres peintres.
Mais c'est l'homme que je voudrais fixer sur la
toile, avec son œil pensif et sa bonté d'âme.

Bastien ne pouvait pas faire le portrait du
poète, à qui son grand âge et ses occupations
ne permettaient plus de poser pendant un
mois entier. Mais il devait emporter de cette
maison hospitalière un véritable chef-d'œuvre;
son dernier et miraculeux portrait, celui de
Mᵐᵉ Drouet, la vieille amie de Victor Hugo.
C'est son dernier portrait, une petite œuvre
admirable et qu'on mettra hardiment à côté
d'un Albert Durer au point de vue de la sincérité et surtout de l'étude du caractère.
Mᵐᵉ Drouet y est tout entière avec sa grâce,
les restes d'une beauté remarquable, sa finesse
et sa souffrance, car Bastien Lepage y avait
mis encore la lutte persistante de son modèle
contre la mort qui l'étreignait.

Le pauvre artiste n'avait que trente-cinq ans, c'est-à-dire l'âge où le talent s'élargit encore et où la pensée s'envole encore plus haut; il est mort dans son atelier de la rue Legendre, au milieu des témoins dédaignés de sa carrière, de ces grandes toiles qu'il ne vendait jamais, mais que, porté par son ardeur d'artiste, il ne sacrifiait pas pour si peu à un commerce plus lucratif. Six ans auparavant, il m'avait promis de ne jamais transiger avec son art; il a tenu parole.

FRANÇOIS RUDE

FRANÇOIS RUDE

Un grand sculpteur et un brave homme; en ces quelques mots tient toute la vie de François Rude. De taille moyenne, avec son corps robuste et sa tête énergique plantée sur de puissantes épaules, Rude était bien l'homme de son art vigoureux et vivant. L'ombre de Michel-Ange a dû le saluer dans son berceau et y déposer sa grandeur de la conception et sa fougue de l'exécution; plusieurs fois, François Rude a atteint les hauteurs sereines du plus grand art, et tous ceux qui l'ont connu conservent le souvenir le plus tendre de cet homme exquis.

La noblesse de ses sentiments fut à la hauteur de son génie,

A la vérité l'un va rarement sans l'autre; les hommes dont la pensée s'envole si haut ont à peu d'exceptions près le cœur au niveau de leur intelligence. Ce fils d'un poêlier de Dijon fut complet; sa vie privée marche de pair avec sa carrière d'artiste; austère, comme son art, fut son existence tout entière; son âme fut grande comme son œuvre; dans sa longue vie, il n'a pas capitulé un instant avec sa conviction d'artiste; sa conscience d'homme n'a pas subi un moment de défaillance; ses travaux commandent l'admiration et son caractère impose le respect. Poêlier comme son père, broyeur de couleurs dans une usine, mis dans sa véritable voie par M. Desvoge, directeur de l'École des Beaux-Arts de Dijon, François Rude arriva en 1807 à Paris. François Rude devait toute sa carrière future à M. Fremiet, contrôleur des contributions à Dijon qui, le premier, lui commanda un buste et fournit l'argent pour l'exonérer du service militaire. Ce bienfait, en

enchaînant la reconnaissance du jeune homme, l'empêcha de partir pour Rome quand, en 1812, il avait remporté le grand-prix à l'Académie des Beaux-Arts. Ce voyage, retardé pendant deux ans, devait s'effectuer quand Rude, passant par Dijon, assista de loin à l'écroulement définitif de Napoléon après les Cent-Jours. Avec le retour des Bourbons, M. Fremiet jugea utile de partir pour la Belgique. Rude s'offrit pour conduire la famille de l'exilé à Bruxelles et, si grande fut sa reconnaissance, qu'il ne voulut plus quitter son bienfaiteur de la première heure; il renonça au prix de Rome pour partager avec la famille Fremiet les amertumes de l'éloignement de la patrie. Louis David, également exilé en Belgique, prit le jeune Rude en affection et pour son talent magnifique qu'il devinait et pour les éminentes qualités de ce cœur d'élite; il lui fit obtenir quelques travaux pour les monuments publics; il admit dans son atelier Mlle Fremiet qui montrait les plus heureuses dispositions pour la peinture et qui parvint, en effet, à une certaine

notoriété. François Rude, éperdument épris de la jeune fille, l'épousa à Bruxelles où il demeura jusqu'en 1827, vivant de peu, dans la plus grande gêne.

Le statuaire avait quarante-trois ans quand il revint en France. Le prix de Rome de 1812 était devenu un grand maître. Trop pauvre pour confier l'exécution de ses marbres à un praticien, il était un maître ouvrier en même temps qu'un des plus beaux sculpteurs de l'art français. De son passage à l'École des Beaux-Arts, il n'avait conservé que la science, mais depuis longtemps il s'était détourné de l'art classique grec vers l'art plus humain des statuaires de la Renaissance italienne. Son *Mercure attachant sa talonnière* le révéla à son temps ; ce magnifique morceau, suivi bientôt du *Pêcheur napolitain,* commença sa grande renommée ; elle fut établie définitivement par le superbe groupe de l'arc-de-triomphe, qu'on désigne ordinairement sous le titre *la Marseillaise* et qui est en réalité une simple épopée guerrière ; il voulut montrer l'enthousiasme

de la guerre de défense sans y attacher un sens particulier de politique. On peut dire de ce haut-relief si dramatique qu'il est le plus beau morceau de sculpture que l'art français ait produit en ce siècle.

La critique a souvent reproché à Rude d'avoir, dans son chef-d'œuvre, fait des concessions à la tradition académique en transportant la scène dans un autre temps, car les guerriers de l'arc-de-triomphe appartiennent à l'antiquité et non à l'histoire dramatique de la Révolution française. On me permettra de ne pas être de leur avis. Rude voulait symboliser l'enthousiasme de la guerre et non un incident déterminé de l'histoire; le costume des volontaires de 1792 est d'ailleurs peu sculptural. Autre chose est de traiter un pareil sujet en peinture où de le tailler dans la pierre. Ici le statuaire n'est pas tenu à l'exactitude historique pourvu qu'il y trouve matière à développer son idée. On a reproché avec beaucoup d'injustice à ce grand penseur de ne pas être demeuré dans le domaine du tableau de genre et d'avoir

pris son vol vers les hauteurs sereines où l'art exprime un élan général des passions humaines et non une explosion partielle : la guerre est de toutes les époques et ses fureurs sont toujours les mêmes. François Rude, en enveloppant sa composition d'un retour vers la légende antique, en a incarné la fureur, toujours la même à travers les âges. C'est comme le premier chant d'une épopée guerrière, d'une incomparable grandeur.

Ce chef-d'œuvre a fait naître autour de la figure de Rude une légende républicaine. On peut croire que la politique n'a jamais préoccupé cette cervelle si pleine de son art; mais si l'on voulait rechercher dans son œuvre une prédilection politique, on trouverait plutôt chez Rude une tendresse profonde pour le premier empereur qui avait enflammé son imagination d'enfant et de jeune homme. Né en 1784, il assista à toute l'épopée du premier Empire dont il parlait constamment avec la plus sincère admiration pour Napoléon; dans l'âge mûr on retrouve encore en lui ce culte comme

chez tous ceux de sa génération. Quand il fut question de lui pour le couronnement de l'arc-de-triomphe, projet qui était bien dans la pensée de l'architecte, mais qui n'a jamais été réalisé, Rude pensait encore à Napoléon : son projet montre une France assise sur le globe terrestre et protégée pour ainsi dire par un gigantesque aigle qui veille à ses pieds.

Autour du groupe, quatre figures représentant les quatre plus grandes puissances, s'inclinent avec déférence. Quand M. Thiers, ministre de Louis-Philippe, qui admirait beaucoup François Rude et qui avait songé à lui pour ce couronnement, vit ce projet :

— C'est impossible, dit-il, l'Europe tout entière va nous déclarer la guerre : elle prendra cela pour une provocation.

Une autre œuvre est encore plus directement consacrée à la gloire du premier empereur; il la fit pour le capitaine Noiseau, qui avait partagé la captivité de Napoléon et qui joua un rôle brillant à la rentrée des cendres. Le capitaine possédait aux environs de Dijon

une propriété, et son rêve était d'y avoir un souvenir de l'Empereur; il en parlait sans cesse à Rude qui partageait l'enthousiasme du soldat. C'est pour le capitaine Noiseau qu'il fit le Napoléon mort qu'on ne peut contempler sans émotion. L'Empereur, enveloppé dans le manteau de Marengo, est couché. A ses côtés, un aigle expirant; d'une main, le grand mort écarte la draperie et laisse voir sa tête césarienne couronnée de lauriers.

Toutes les œuvres qui sortirent de l'atelier de Rude, depuis son retour en France jusqu'à sa mort, portent l'empreinte de la supériorité. L'art français avait trouvé un grand maître dont l'influence sur son époque fut considérable. Les jeunes gens se groupèrent pleins d'enthousiasme autour de lui; son atelier était rue d'Enfer, et ses soixante élèves l'adoraient; ils estimaient en lui non seulement le grand artiste, ce qui va sans dire, mais encore le maître excellent qui suivait leurs travaux avec tant de sollicitude et qui ne voulait être de l'Institut que pour servir plus utilement les

intérêts de ses jeunes amis. Trois fois François Rude fut refusé. Oui, ce colossal artiste, cette gloire si rayonnante de l'art français, ne parvint pas à forcer les portes de l'Institut. Comprenez-vous maintenant pourquoi je pars si souvent en guerre contre cet Institut?

Certes, je n'en veux pas aux hommes qui y siègent et dont beaucoup ont une très grande valeur; j'en veux à la coterie puissante qui combat comme indigne un grandissime artiste comme Rude, sous prétexte qu'il ne marche pas dans les vieux souliers de l'enseignement officiel. Rude, qui ramassa d'une main si vigoureuse l'art de la Renaissance, déplut à ce cénacle pour qui il n'y avait pas de salut en dehors de la statuaire antique; plus la gloire de Rude grandissait, plus on l'exécrait. Ce qui ajoutait encore à l'isolement de Rude, c'est sa vie austère qui se passait tout entière entre son atelier et son foyer, entre sa famille et ses élèves; il menait une vie de patriarche très retiré, ennemi des intrigues, tout d'une pièce, comme on dit. Si par trois fois il voulut entrer

à l'Institut, c'était moins pour lui que pour protéger ses élèves avec plus d'autorité dans les concours officiels. A chaque échec, les jeunes gens se groupèrent autour de leur vénéré maître ; leur intérêt leur disait de déserter l'atelier de Rude pour courir l'aventure dans les classes des hommes de l'Institut ; leur cœur les retint auprès du maître, qui les chérissait tant, le plus honnête des hommes, car ayant associé un de ses disciples à la statue de Godefroy Cavaignac, qu'on admire au cimetière Montmartre, il signa l'œuvre : *Rude et son jeune élève Christophe.*

Quand je vous disais que ce grand artiste fut aussi un noble cœur. Parmi ses élèves, je cite en passant Carpeaux, Franceschi, Fremiet, Cordier, Cain, Marcelin et Cabet ; ce dernier épousa une nièce du statuaire, sur laquelle Rude avait reporté une partie de son amour paternel pour le fils perdu. L'artiste la considérait comme sa fille et il appelait Cabet « mon gendre ! »

Quand, vers la fin de sa vie, j'eus l'honneur

d'être présenté à ce grand maître, je le trouvai, ainsi qu'on me l'avait dépeint, simple et bon. Il avait la plus belle gloire qu'un artiste puisse conquérir : l'estime des meilleurs de son époque en même temps que la popularité de son nom. Cependant, avec l'âge, les injustices subies montraient des traces dans cette belle intelligence. Le sculpteur en plein travail et dans la maturité de son génie s'était montré indifférent pour les honneurs officiels. A présent il s'asseyait tristement sur le bord du chemin, récapitulant sa vie et ses œuvres et se disant avec raison qu'en échange de son grand labeur la France s'était montrée très ingrate pour lui. Aussi, quand vers la fin de sa vie, on lui décerna pour la première fois la médaille d'honneur à la suite de l'Exposition universelle de 1855, récompense puérile pour une renommée si solidement assise dans l'histoire de l'art français, l'illustre vieillard pleura de joie. La mort a été clémente à ce grand sculpteur, car elle l'a fauchée d'un seul coup et pour ainsi dire en pleine santé, par la rup-

ture d'un anévrisme. Son dernier mot fut le nom de la femme aimée et qui, modestement, malgré son talent propre, ne voulut vivre qu'à l'ombre du génie de son glorieux mari.

Nommé chevalier de la Légion d'honneur pour son *Mercure,* Rude n'obtint jamais de grade supérieur dans l'ordre. On ne le voyait jamais dans les milieux où se distribuent les faveurs. Dans sa maison il avait tous les biens de la vie : l'atelier où il passait ses journées, et le foyer paisible où il se reposait le soir. On peut dire de ce vaillant qu'il n'a vécu que pour son art et pour les satisfactions intimes qu'il donne. Ce grandissime artiste, éternel orgueil de son pays, avait économisé, à travers sa vie modeste et laborieuse, la somme de vingt-cinq mille francs. C'est à peu près ce que demande à notre époque un bon jeune homme pour un seul tableau qui dans vingt ans vaudra quinze louis.

CAROLUS DURAN

CAROLUS DURAN

A notre époque, le peintre n'est plus l'artisan laborieux qui s'enferme dans son atelier, condamne sa porte et vit dans un rêve ; il s'est jeté la tête la première dans le mouvement mondain et fait partie du tout Paris élégant ; il a son jour où son atelier se transforme en salon et où il reçoit l'élite de la société cosmopolite. Carolus Duran est le type par excellence du peintre moderne, du portraitiste à la mode, et je vais conduire le lecteur dans l'atelier de ce maître peintre et lui montrer ce qui s'y passe en une matinée.

C'est le vendredi qui a été adopté par la plupart des artistes pour les réceptions. Ce jour-là, l'avenue de Villiers est curieuse à voir : tout Paris y défile avant d'aller au Bois; chacun rend visite à son peintre; dans toutes les maisons du quartier Monceau, il y a un atelier, comme l'eau et le gaz se trouvent dans toutes les constructions nouvelles. On peut mesurer le rang d'un peintre d'après le nombre de voitures qui stationnent le vendredi devant son hôtel. C'est Munkacsy qui a la clientèle la plus élégante; pas un vendredi sans que cinquante voitures des mieux attelées s'arrêtent à sa porte; des laquais de toutes les couleurs ouvrent les portières; sur les sièges, les cochers les mieux vêtus de Paris; coupés, victorias, landaus forment une longue file; tous les visiteurs s'engouffrent dans l'hôtel principal qui communique avec l'annexe où Munkacsy a fait construire un atelier spécial pour ses toiles colossales. Depuis que Munkacsy a été anobli par son souverain, les visiteurs sont encore plus élégants que par le passé. On ne

va pas chez un baron comme chez un simple peintre; les cochers sont plus reluisants et les valets de pied mieux astiqués devant l'hôtel de M. de Munkacsy; c'est le comble de l'élégance parisienne; on dirait une mairie, le jour d'un mariage à sensation.

Mais l'atelier le plus curieux de Paris est celui de Carolus Duran. Presque tous les peintres reçoivent le vendredi; Carolus, qui ne peut rien faire comme les autres, a choisi le jeudi; presque tous les autres peintres habitent le quartier Monceau; c'était pour Carolus une raison de plus d'aller du côté du faubourg Saint-Germain, passage Stanislas, s'il vous plaît; ce n'est pas à deux pas, comme vous voyez. Le jeudi matin, de neuf à onze heures, il y a chez Carolus réception ouverte comme chez le Président de la République; moins le buffet et la musique de la garde républicaine, c'est comme à l'Élysée; la foule entre, salue le maître de la maison qui répond d'un signe de tête affable, et elle se répand dans l'atelier; un domestique ouvre la porte,

mais il ne nomme pas les visiteurs; Carolus Duran en connaît quelques-uns et leur tend la main; les autres entrent, stationnent devant les œuvres nouvelles, discutent, causent, admirent, font oh! et ah! et s'en vont sans avoir échangé une parole avec le peintre; plus il y a du monde, plus Carolus est content.

Dans ses réceptions ouvertes, Carolus Duran est très étonnant; pour la circonstance, il endosse un costume spécial, moitié intime, moitié élégant; un veston en velours, très court, très serré à la taille; un pantalon presque collant qui, sans un pli, s'abat sur la bottine en chevreau; avec un cœur en cuir rouge, on ferait aisément de ce veston une veste de maître d'armes; le pantalon trahit l'homme de cheval qui caracole au Bois, avenue des Acacias; la bottine est celle d'un homme du monde habitué à fouler les tapis les plus moelleux des salons parisiens. Maître d'armes, professeur d'équitation, organisateur de cotillon, le costume de Carolus trahit sa triple vocation d'amateur. L'artiste est dans la tête flamboyante

avec la barbe à présent grisonnante, taillée en pointe, et cette belle chevelure de Brésilien, où courent maintenant les filons d'argent. Tout Paris connaît ce quadruple Carolus, toujours souriant, toujours charmant, bon garçon, excellent ami, confrère indulgent et professeur recherché.

Sur les chevalets, les derniers portraits reçoivent les hommages des visiteurs : ici, c'est le buste du peintre Eugène Lami, de cet octogénaire encore robuste que Carolus a brossé en une heure et qu'il a dédié ensuite au vieux maître comme « un hommage de sa profonde admiration »; un peu plus loin, c'est une sorte d'odalisque grandeur *nature,* faite d'après une petite Parisienne que Carolus a découverte je ne sais où et qui ne pose que chez lui; entre deux séances de portraits, il peint cette jolie fille de tous les côtés, de dos, de face, de profil, de trois quarts, assise, couchée, debout, et les amateurs s'arrachent ces fort jolis morceaux de peinture. Mais la pièce capitale est toujours un portrait et le plus souvent celui

d'une charmante Américaine, car Carolus Duran a une grande clientèle dans la colonie du Nouveau-Monde ; il n'est pas moins recherché dans le monde parisien, et sur les chevalets les portraits des plus jolies femmes se succèdent. Il y en a toujours plusieurs et presque tous délicieux de couleur, de grâce et de franchise d'exécution.

Le jeudi, les familles arrivent empressées ; une Parisienne ne se lève guère avant midi, mais le jeudi, pour aller chez Carolus Duran, elle est dehors à neuf heures du matin, par le froid, la boue ou la neige ; avec les mères, les jeunes filles viennent, palpitantes d'émotion de pénétrer pour la première fois chez un artiste en renom ; elles font de cet atelier un véritable Salon de grâce et de jeunesse ; elles sont assises en rond devant les portraits, comme si elles attendaient qu'on vienne les inviter à la valse, les mères adressent leurs compliments et les jeunes filles, plus timides, ajoutent d'une voix faible un « yes » ou un « oui » admirateur. Carolus va de l'une à l'autre avec un bon sourire ;

il répond à tous ces éloges par une gracieuse inclinaison de la tête qui semble vouloir indiquer que le portraitiste succombe sous le fardeau des éloges; puis brusquement il se retourne vers un camarade qui vient d'entrer, lui montre toutes ses dents dans un large sourire et lui dit : Tu es bien gentil d'être venu! L'ami n'a pas le temps de répondre, car Carolus est déjà dans un autre groupe. Un père est venu avec ses deux demoiselles, désireuses de soumettre leurs études au peintre, Carolus dit : Ce n'est pas mal du tout! L'une des demoiselles devient livide d'émotion; l'autre rougit de bonheur; entre les deux, papa cherche une phrase pour exprimer sa satisfaction, mais déjà Carolus, toujours galant, est allé au-devant de deux Polonaises qui lui ont demandé la permission de venir voir son atelier; elles semblent surprises de trouver tant de monde à neuf heures du matin; Carolus avance deux petits fauteuils; les deux Polonaises s'y installent, contemplent un instant les portraits, puis se retournent vers le peintre pour lui exprimer leur admi-

ration; mais déjà Carolus est dans un autre groupe. Une dame Serbe le sollicite de vouloir bien l'agréer parmi ses élèves : ce serait le plus grand bonheur de sa vie! dit-elle. Mais Carolus reste inflexible; il est malheureux de ne plus pouvoir prendre d'élèves; il en a trop, que diable! S'il donnait toutes les leçons qu'on lui demande, où prendrait-il le temps pour peindre lui-même? La dame Serbe porte le mouchoir à ses yeux et semble essuyer une larme de désespoir; quand elle recouvre la vue, dans l'espoir de trouver le peintre attendri devant elle, plus de Carolus Duran du tout.

Où est-il? Derrière cette grande glace où l'on aperçoit les portraits dans le luisant que, plus tard, leur donnera le vernis. Le petit coin derrière cette glace est comme un cabinet particulier dans l'atelier. Un amateur, qui veut acquérir la petite odalisque assise sur un escabeau et qui lève les bras dans un mouvement d'ennui tout oriental, a entraîné le peintre derrière la glace où l'on cause affaires. C'est tant, répond le peintre. Ici, *tant,* c'est le

maximum. L'amateur fait une grimace, mais il ne se permettrait pas de marchander. Alors le tableau est à moi? dit-il, moitié radieux, moitié désappointé. Il est à vous, dit le peintre. L'amateur reprend : « Pour être bien sûr qu'un autre ne me le prenne pas, permettez-moi de vous le payer. » Carolus permet et enfonce les billets de banque dans la poche de son veston. Voici que, sortant de derrière la glace, il rentre dans la foule, plus souriant encore. Carolus arrive à temps, car dans la porte entrebâillée se dessine la silhouette d'un prince du Caucase; depuis six mois, il vient tous les jeudis voir si l'heure a sonné où Carolus Duran pourra enfin commencer le portrait de la princesse. Il serait temps d'y songer, dit le prince, car après le Grand Prix il compte retourner dans ses terres. Carolus consulte un registre et répond : Je pourrai donner une séance à la princesse le 23 mai, à deux heures de l'après-midi. Le prince semble enchanté de cette solution si longtemps attendue; il se confond encore en remerciements quand Carolus

est déjà près d'un maître d'armes qui vient lui faire visite. Il n'y a pas de prince qui tienne dans l'esprit de Carolus devant un maître d'armes, car Carolus est président d'une société d'escrime en attendant qu'il soit de l'Institut, ce qui ne saurait tarder. Le prince s'est rapproché et essaie de placer un compliment. « Oui, répond Carolus qui a déjà oublié la peinture, je n'ai pas mal tiré hier! » Le prince, qui n'est plus du tout à la conversation, murmure entre ses dents : « Talent énorme, mais conversation décousue! » Puis tout haut il interroge : « Cher maître, nous disions donc que j'aurai l'honneur de vous amener la princesse le vingt-trois mai! » — « A deux heures précises! » daigne répondre Carolus.

Pendant ce temps, des visiteurs de moindre importance sont entrés et sortis sans que le peintre ait fait la moindre attention à eux; l'escalier ne désemplit pas; il est plein de jeunes filles qui remportent dans les cartons les dessins qu'elles ont eu la bonne fortune de soumettre au maître portraitiste; quelques

rapins montent avec des toiles fraîches, sur lesquelles ils vont demander l'avis de Carolus Duran. Il est onze heures moins un quart; depuis neuf heures du matin, le peintre a causé, discuté, souri. Il commence à être à bout de forces; le jeudi matin ne finira donc jamais? Comme un médecin en vogue qui succombe sous les visites, Carolus Duran va fermer son cabinet. « Vous ne recevrez plus personne aujourd'hui », dit-il à son valet de chambre qui, en habit et cravaté de blanc, est dans l'antichambre. Après avoir souri à ceux qui sont venus, il sourit à ceux qui partent; il les accompagne jusque sur le palier, de peur qu'ils ne reviennent.

Onze heures! Les derniers sont partis. Carolus Duran, qui a savouré toutes les joies et supporté tous les ennuis de la célébrité, se retrouve enfin. Le voici seul dans l'atelier, tantôt si encombré; il se met devant l'orgue et lui arrache quelques accords plaintifs; puis il décroche une guitare et s'accompagne une chanson andalouse tout en contemplant ses

portraits; il a l'air de donner une sérénade à la jolie Américaine sur la toile. Puis, saisissant vivement un fleuret, il tire le mur pendant un quart d'heure pour se remonter. Le voici plus pimpant que jamais. Le dieu de tantôt redevient un simple mortel. On a beau être un grand peintre et recevoir de l'encens sous le nez pendant deux heures consécutives, le moment vient fatalement où la créature humaine doit songer à deux œufs sur le plat et à une côtelette de mouton. Dussé-je désoler les jolies petites Américaines qui ont contemplé le peintre avec un recueillement religieux, je dois leur dire que Carolus Duran lui-même déjeune comme le plus humble des mortels. Parole d'honneur!

ALPHONSE DE NEUVILLE

ALPHONSE DE NEUVILLE

La peinture dite militaire ne chôme jamais en France; dans aucun pays elle n'occupe une place aussi prépondérante et ne compte un nombre plus grand d'hommes de talent. Horace Vernet, Pils et Bellangé ont tenu leur temps sous le charme de leurs anecdotes militaires; Charlet et Raffet ont écrit la gloire des armes françaises au crayon lithographique dans des œuvres du plus grand intérêt. Le présent compte tout un bataillon de peintres militaires, depuis M. Meissonier jusqu'à MM. Édouard Detaille et Berne-Bellecour. De tous les peintres

de soldats du dernier temps, aucun ne fut plus populaire qu'Alphonse de Neuville. C'était par excellence le dramaturge de la guerre, dont il retraça les épisodes sanglants avec une rare puissance de mise en scène et une saisissante vérité. Ni dessinateur irréprochable comme Detaille, ni coloriste dans le sens propre du mot, de Neuville n'en est pas moins parvenu à prendre rang parmi les meilleurs qui ont consacré leur talent à l'armée; d'autres ont échafaudé leur situation sur la glorification des combats glorieux; celui-ci s'est élevé au sommet de son art par l'ardeur patriotique qu'il mettait dans la tragédie de la dernière guerre et son apothéose du courage malheureux. *Les Dernières Cartouches* resteront comme l'une des pages les plus fières qu'on ait faites en l'honneur du soldat vaincu. Deux fois dans sa carrière, dans la toile populaire citée plus haut, et dans son dramatique tableau du Bourget, Alphonse de Neuville a atteint le maximum de l'impression tragique dans l'histoire de la guerre, il en a dit plus long dans ces deux œuvres que ne

pourrait le faire un historien en dix gros volumes. L'épopée de la défaite ne pouvait trouver d'artiste plus éloquent que celui-ci ; son œuvre donnait à l'orgueil blessé de la France la consolation du devoir accompli ; c'était la mise en œuvre par un peintre ému du légendaire : Honneur au courage malheureux ! On se découvrait devant les tableaux guerriers de Neuville avec un serrement de cœur.

Les débuts de Neuville furent pénibles et obscurs, et de cette lutte que, pendant de longues années, il soutint contre la fortune rebelle, il lui était resté une grande inquiétude de l'esprit et une excessive défiance envers les hommes, que les grands succès des dernières quinze années n'ont jamais pu chasser entièrement. Il fallait le connaître beaucoup pour l'aimer. L'indifférent le prenait pour un vaniteux, et ce n'était au fond qu'un timide. Je l'ai suivi depuis ses commencements jusqu'à la fin, et je garde de lui le double souvenir d'un artiste convaincu et d'un excellent homme ; il a été

fauché à cinquante ans par l'impitoyable mort, qui s'acharnait sur ce vaillant avec une cruauté particulière.

Quand la maison est bâtie, la mort y entre, dit le proverbe arabe. A peine installé dans son bel hôtel qu'il s'était fait construire à l'angle du boulevard Péreire et de la rue Brémontier, Alphonse de Neuville a reçu la visite de la lugubre faucheuse; elle ne l'a pas abattu d'un seul coup de sa faux. La lutte a été longue, douloureuse, désespérée. La maladie du cœur n'ayant pas suffi pour abattre le grand et vaillant peintre, la mort a dû appeler à son aide l'albuminurie. Le pauvre artiste a beaucoup souffert, et la plus cruelle de ses douleurs était de ne plus pouvoir se servir de ses mains; peu à peu les doigts devenaient inertes et comme paralysés.

Quelques rares intimes seulement l'ont vu ainsi; le flot des visiteurs se trouvait impitoyablement consigné à la porte, d'abord pour ménager le malade, et ensuite parce que l'artiste, coquet vers la fin comme au début de sa

vie, ne voulait pas qu'on le vît dans une pareille détresse de son corps. C'est vers 1858 que je l'aperçus pour la première fois. Alphonse de Neuville était à cette époque un jeune homme de vingt-cinq ans environ, très joli cavalier; vêtu avec correction et d'une élégance native; la physionomie était ouverte et franche. En ce temps-là, rien ne pouvait encore faire prévoir le rang distingué qu'il devait conquérir parmi les peintres français; il était entré dans la carrière contre la volonté de ses parents, négociants de Saint-Omer, et il gagnait sa vie, pas plus, par des dessins sur bois pour des publications illustrées.

Les commencements furent modestes ; pour subvenir aux besoins de son intérieur, de Neuville passait une partie de ses nuits penché sur les bois; celle qui peu de jours avant la mort du peintre, c'est-à-dire vingt-cinq ans après le commencement de leurs relations, devint Mme de Neuville, à cette époque une actrice de la plus grande beauté et qui quitta le théâtre pour lui, était assise à ses côtés

comme une ménagère et le soutenait de sa présence et de ses consolations, car le jeune artiste, visant plus haut, eut ses heures de désespérance d'être condamné au seul travail d'illustrateur.

Ce n'est que vers la fin de l'Empire qu'Alphonse de Neuville commença à s'affirmer comme peintre militaire. Cette évolution définitive ne se fit pas sans opposition. Vous savez combien il est difficile pour un homme, à Paris, de sortir du cercle étroit où le préjugé le condamne à rester. On reconnaissait bien à Neuville une grande vivacité, de la mise en scène, mais on s'obstinait à ne voir en lui qu'un illustrateur et non un peintre; il lui fallait combattre cette idée préconçue, et il en souffrait beaucoup.

Vers sa quarantième année seulement, il fut donné à de Neuville de prendre rang. La guerre de 1870 avait soufflé sur son imagination ardente et élargi le cadre de son œuvre. Frappé au cœur dans sa fierté de citoyen, il apportait maintenant dans ses toiles comme un écho de

la douleur nationale; les pages se succédèrent au Salon, vibrantes d'émotion. Ce n'était plus l'antique bataille, composée dans l'atelier, mais le drame vécu, avec toutes les angoisses et les terreurs de la guerre. *La Dernière Cartouche* se gravait aussitôt dans les mémoires, et on peut dire dans les cœurs; on se souvient encore du chasseur blessé, adossé contre le mur à gauche du tableau, dédaigneux de la mort qui l'environnait, dans une expression de résignation où on lisait la lutte désespérée précédant la mort certaine. Cette page tragique mit définitivement Neuville hors de pair. Dès maintenant on reconnut en lui le grand dramaturge de la guerre, et d'un simple homme de beaucoup de talent qu'il fut il s'achemina vers une réputation européenne. *Le Bourget* ne produisit pas une émotion moins grande; à la bataille arrangée, c'est-à-dire composée à tête reposée, Neuville substitua de la sorte dans l'école française la guerre véritable, étudiée pour ainsi dire d'après nature et traduite sur la toile par un maître dans son genre. C'est

par là que de Neuville marque une étape dans l'art français; grâce à lui, ce qu'on appelle généralement la peinture militaire, devint le drame émouvant de la guerre même avec ses enivrements et ses angoisses. Les vieux routiniers qui en sont restés aux Thermopyles et qui, en dehors de l'antiquité, ne trouvent point matière à peindre les actions héroïques, peuvent, comme par le passé, considérer de Neuville comme ce qu'on appelle vulgairement un peintre de genre. Pour celui qui ne mesure pas les œuvres d'art d'après la grandeur des personnages, l'artiste n'en demeure pas moins un peintre d'histoire qui apporta dans ses œuvres les qualités les plus rares chez un peintre : la passion et l'émotion.

An milieu de ses grands triomphes qui eurent un écho au delà de la frontière, car l'Allemagne l'admirait pour son étude surprenante de ses soldats, comme la France suivait, on peut le dire, avec un véritable sentiment patriotique, l'histoire de la dernière guerre qui se déroulait dans l'œuvre de Neuville; au

milieu des enivrements du succès, le peintre resta simple et bon, cherchant toujours à s'élever plus haut, ardent au travail, doutant constamment de lui, comme tous les véritables artistes. Neuville quitta le modeste atelier de la rue de Lancry et s'installa rue Legendre, dans un petit hôtel que Detaille avait habité avant lui et que Meissonier a acheté depuis pour son fils. Et puisque j'ai nommé Detaille, je vais sans retard dire un mot de la fraternité d'armes qui n'a cessé de régner entre les deux rivaux. Plus âgé de quinze ans que Detaille, Neuville avait voué à son camarade une affection fraternelle dans le vrai sens du mot; en dehors même des panoramas qu'ils ont fait en collaboration, de Neuville n'entreprenait rien sans le consulter, et avec cette bonté réelle qui faisait tant aimer ce cœur exquis, il prenait sa part dans les succès de son meilleur ami.

Les années étaient venues à Neuville sans qu'il eût perdu un atome de son enthousiasme; on peut dire de lui qu'il mettait dans son

œuvre le meilleur de son être, son impétuosité juvénile et son amour pour l'armée ; il s'était à ce point identifié avec le soldat, que par un effort d'imagination il se figurait faire partie de l'armée ; il affectionnait surtout la société des officiers, et dans son atelier, il revêtit souvent un uniforme par coquetterie, d'abord parce qu'il lui allait bien, et ensuite parce que cet accoutrement militaire était un stimulant pour son imagination ; car, en se regardant dans la haute glace, entraîné par son œuvre, il se figurait parfois qu'il prenait part à l'action qui se déroulait sur la toile. Cette illusion se reflète souvent dans ses tableaux et donne aux scènes guerrières un si grand cachet de vie et de vérité.

Avec la grande renommée la fortune vint à Neuville ; il réalisait alors le grand rêve de sa vie, qui était d'avoir un atelier assez vaste pour ses travaux en même temps qu'une demeure digne de sa situation. L'hôtel de la rue Brémontier sortit de terre ; les salons, décorés avec un grand luxe artistique, appe-

laient les grandes réceptions, qui ne furent pas organisées parce que l'artiste n'y tenait pas. C'était pour lui qu'il avait fait bâtir cette demeure princière, pour lui et pour celle à qui il était bien décidé à donner son nom, quand il pourrait le faire sans déchirements pour sa famille. Au-dessus de la cheminée, dans le grand salon qui précède l'atelier, Neuville avait fait enchâsser le portrait de sa compagne, fait par Mathey; il affirmait de la sorte tout haut sa tendresse pour celle qu'il considérait comme la maîtresse de la maison, quoiqu'elle ne fût pas sa femme selon la loi. Tout autour de l'atelier, les esquisses de ses grands tableaux témoignaient de sa profonde affection pour M^me Maréchal ; il avait l'habitude de lui dédier la fleur de sa pensée; toutes ses esquisses portent invariablement cette dédicace : « A ma chère Mimi », comme si le peintre avait voulu l'associer, devant l'avenir, à sa renommée, en attendant qu'il lui donnât son nom. Pendant de longues années, l'artiste ne put songer à se marier selon son cœur, il en fut empêché par

la tendresse filiale qui ne lui permettait pas de chagriner ses parents hostiles à ce mariage. Mais quand Neuville vit venir ses dernières heures et que dans sa pensée il récapitula toute sa vie, il se dit qu'il n'avait pas le droit de laisser derrière lui la compagne d'un quart de siècle sans lui léguer son nom.

C'est au lendemain de ce mariage *in extremis*. que j'ai vu pour la dernière fois ce pauvre ami que j'aimais fort et pour son talent et pour les qualités exquises de son cœur. Coquet comme toujours, de Neuville avait fait un bout de toilette pour me cacher les ravages du mal. Le malheureux était dans un grand fauteuil, enveloppé de couvertures, souffrant de mille douleurs, mais sa coiffure était irréprochable ; il reçut mes compliments avec un sourire triste en me disant : « Oui, on peut vraiment dire que j'ai fait une fin. » Et simplement il m'ouvrit son âme : qu'il était donc heureux de s'être marié enfin, et ce sans un froissement pour les siens. Le père était mort depuis deux ans, mais il y avait sa vieille mère, femme de

mœurs austères. Jamais, malgré son amour pour sa femme, il n'aurait consenti à faire à sa chère mère ce qu'on appelle des sommations respectueuses. La suprême satisfaction de sa vie était d'avoir obtenu librement le consentement de maman, comme il disait. Tout était donc pour le mieux, et il pouvait mourir sans avoir forfait à un devoir.

Ai-je besoin de dire avec quelle émotion poignante j'écoutais les confidences de ce brave ami ; si près de la mort, il n'avait pas un regret de la vie, sinon de quitter sa mère adorée et celle qui maintenant était sa femme devant la loi. Je pleurais des larmes sèches, intérieures, pour cacher ma tristesse devant ce camarade qui n'était déjà plus qu'un moribond. La cérémonie avait eu lieu la veille dans un salon attenant à la chambre du malade : l'autel était encore là plein de fleurs; on y avait roulé le pauvre malade, tout radieux de l'acte de réparation auquel il allait procéder. Quatre peintres servaient de témoins : Detaille et Le Blant, pour la mariée, Roger Jourdain et

Berne-Bellecour pour lui. Duez, un ami intime, avait demandé à se joindre à eux. La future Mme de Neuville, incapable elle aussi de se tenir debout, était dans un autre fauteuil, à côté d'Alphonse. Le maire était venu en personne, et le curé donna sa bénédiction à ces deux malades, au milieu des sanglots étouffés des rares assistants. Maintenant l'impétueux peintre de la guerre de son temps avait perdu son énergie. C'était un pauvre vaincu qui se préparait à partir; il avait régularisé sa vie et ne regrettait qu'une chose, c'était de ne pouvoir achever pour le Salon qui venait d'ouvrir, sa dernière œuvre, la venue d'un parlementaire dans une forteresse à bout de résistance, que la maladie l'avait forcé d'abandonner; d'une voix faible il s'entretint avec moi de l'exposition, et il me dit avec une réelle émotion :

— Soyez bienveillant pour les artistes comme vous l'avez toujours été pour moi. Il y a souvent un grand effort et d'incroyables désespérances dans les œuvres qui ne réussissent pas.

J'ai perdu mes plus belles années dans des travaux indignes de mon ambition. Savez-vous bien qu'un mot d'encouragement qui vient vous trouver dans un moment pénible, peut avoir une influence sur toute notre vie future?

— Oui, je le sais, lui répondis-je, et c'est pour cela que toute ma vie j'ai combattu pour les jeunes et les dédaignés.

— C'est vrai, fit Neuville, et je vous remercie pour eux.

L'approche de la mort donnait une rare solennité à cet entretien qui me remuait jusqu'au plus profond du cœur. « Au revoir, » lui dis-je, sachant bien que je lui adressais un éternel adieu!

L'armée a fait à de Neuville des funérailles dignes de son patriotisme. Derrière son cercueil marchaient des députations de toutes les armes, et l'un des cordons était tenu par le commandant Lambert, l'officier des *Dernières Cartouches*. Un grand nombre d'officiers suivait le corbillard pour apporter un dernier souvenir

de tendresse et de reconnaissance au peintre qui avait voué toute sa vie à l'apothéose du courage militaire.

JEAN-BAPTISTE CARPEAUX

JEAN-BAPTISTE CARPEAUX

Quand, en 1869, on découvrit le groupe de *la Danse* sur la façade du nouvel Opéra, les discussions les plus passionnées éclatèrent aussitôt autour de l'œuvre qui semblait, en effet, détonner dans l'ensemble. Mais ce n'était pas la faute de Carpeaux si sa ronde paraissait trop naturaliste à côté des froides conceptions des autres sculpteurs. L'État, grand distributeur de la sculpture monumentale, avait continué les anciens errements : au lieu de commander les quatre grands groupes à un même artiste, ce qui forcément eût donné pour

résultat un travail homogène dans une même note d'art, il appela à la fois à lui MM. Guillaume, Jouffroy, Perrault et Carpeaux, quoiqu'il eût dû savoir que la fougue indomptable de ce dernier éclaterait dans ce quatuor comme une protestation. Les trois autres hommes de talent représentaient la tradition de la statuaire grecque; Carpeaux, lui, ne reconnaissait qu'un grand maître, Michel-Ange. A l'atelier de Rude le jeune Carpeaux avait puisé les premières notions de la sculpture vivante qui était comme un renouveau de la grande époque de la Renaissance. De même que le haut relief de Rude écrase tout ce qui l'environne sur l'Arc-de-Triomphe, le groupe de *la Danse* absorbe tout l'intérêt sculptural de la façade de l'Opéra. Tout paraît terne à côté de cette composition si pleine de vie et d'un mouvement si audacieux; je ne dirai pas de Carpeaux que cette œuvre est un pendant à l'immortelle page que Rude a taillée dans l'Arc-de-Triomphe pour la gloire de la sculpture française. Si Carpeaux vivait encore, il serait le premier à protester contre une telle

complaisance qui blesserait en lui le culte profond que jusqu'à la fin de sa vie il a conservé pour Rude. Il ne souffrait jamais qu'on le mît à côté de son maître; parvenu au sommet de sa carrière, Carpeaux avait conservé au fond de son âme l'admiration juvénile pour Rude : il allait, disait-il, en pèlerinage à l'Arc-de-Triomphe pour chercher l'inspiration.

Cependant l'élève ne fut ni un disciple soumis ni un continuateur de Rude; s'il avait puisé dans l'atelier de son maître la passion de la sculpture vibrante, il tenait de sa naissance deux qualités toutes françaises et bien personnelles, la grâce et la distinction. Nul autre que lui n'eût pu ciseler avec plus d'émotion et de tendresse la statue de son compatriote Watteau qui est à Valenciennes; il appartenait à la Renaissance italienne par la fougue et la vie de ses œuvres en même temps qu'il continuait le dix-huitième siècle par le goût et la grâce de son ciseau. Quand on voit l'artiste dans l'intimité de sa pensée, dans les innombrables croquis qu'il a laissés, on est pénétré de ce double

courant : tantôt le crayon court en lignes énergiques sur le papier, guidé qu'il est par le souvenir de Michel-Ange; tantôt, dans les portraits de ses contemporains, il emprunte à Watteau sa fantaisie et sa délicatesse. Cela ne veut pas dire que Carpeaux ait été un imitateur. Non, mais comme chez tous les artistes pensants, son art se transformait selon le sujet qui le préoccupait. Quand un peintre ou un sculpteur est toujours le même dans toutes ses œuvres, vous pouvez être sûr qu'il est de la race inférieure. En principe, l'art n'admet pas qu'on l'emprisonne dans des formules implacables qui sont la routine et aboutissent au banal dans un genre ou dans un autre.

Chez les artistes de race, au contraire, ce qu'on appelle la manière change avec l'idéal qu'ils poursuivent. Les tempéraments heurtés, inquiets, chercheurs, se modifient selon le sujet qui les préoccupe; un peintre ou un sculpteur de race n'emploiera jamais les mêmes procédés pour peindre ou pour modeler une Vierge ou une Bacchante. La médiocrité seule

produit les estimables ouvrages qui sont éternellement faits dans le même moule insensible.

Doué d'une volonté de fer, l'âme ouverte à tous les enthousiasmes, Carpeaux, comme la plupart des grands artistes indépendants qui ont traversé l'École, devait connaître les amertumes de l'enseignement romain. Cet élève de Rude, suivant les cours de l'Académie, devait se résigner à façonner son tempérament sur le bon vouloir de ses professeurs. Rien à dire à cela tant que l'artiste, dans sa première jeunesse, cherche sa voie, et qu'une indépendance trop large peut le faire dérailler à jamais. Mais quand il a obtenu le prix de Rome et qu'il s'agit pour lui de se mettre en route pour son propre compte il rencontre les mêmes empêchements que j'ai déjà signalés chez d'autres aritstes de grande valeur. Le jour où il conçut la première idée de son *Ugolin,* l'estimable M. Schnetz, peintre d'un talent restreint, mais qui dirigeait alors l'École de Rome, intervint aussitôt pour signifier à ce récalcitrant que

jamais on n'avait entrepris à la villa Médicis un groupe si compliqué. Et comme Carpeaux répliquait qu'il ne pouvait pas concevoir Ugolin sans ses enfants, le directeur froidement lui dit : « Alors, faites autre chose. » Autre chose, c'était une composition agréable à l'estimable M. Schnetz, qui, à l'âge avancé de quatre-vingts ans, continuait encore son soi-disant grand art et qui devait épuiser toute la série des honneurs officiels sans laisser une trace durable de son labeur. Le pensionnaire insubordonné en appela personnellement à M. Achille Fould, ministre de la Maison de l'Empereur et des Beaux-Arts : le dossier de Carpeaux était effroyable; dans les rapports on l'avait dépeint comme un révolté qu'il convenait de rappeler à la soumission. Le ministre, séduit par la chaleur avec laquelle ce jeune homme de vingt-sept ans défendait la libre éclosion de son talent, lui fit rendre justice. Désormais cet indiscipliné pouvait travailler à l'École de Rome selon ses goûts et non selon la volonté de son directeur. De cette lutte est sorti l'*Ugolin,* un

des premiers et des meilleurs groupes de Carpeaux, qui devait jeter tant d'éclat sur la sculpture de son temps.

Cependant les autres envois de Carpeaux ne marquaient pas la même supériorité : son premier marbre, *le Pêcheur napolitain,* rappelait évidemment celui de Rude. La décoration du nouveau Pavillon de Flore, *la France répandant la lumière dans le monde,* devait le classer définitivement à son rang, c'est-à-dire parmi les meilleurs de son temps. Né à Valenciennes en 1826, Carpeaux, à l'âge de trente-neuf ans, marqua la complète maturité de son talent.

L'empereur Napoléon prit cet indiscipliné en vive amitié. De même qu'à Rome Carpeaux eut à lutter contre M. Schnetz, il lui fallut combattre à Paris la volonté de l'architecte M. Lefuel; Carpeaux eut raison de tous ces empêchements, et, fort de la protection impériale, il put enfin donner un libre essor à sa pensée. Est-elle toujours irréprochable? Je n'oserai le prétendre. Mais mieux vaut encore pour l'artiste apporter ses défauts dans une

œuvre que de renoncer à l'expression propre de sa pensée. J'accorde volontiers que le groupe de *la Danse,* par exemple, dépasse un peu le but, qu'il pèche par une exagération des mouvements, mais aussi, d'autre part, quel jet, quelle passion et quelle vie! On sait comment ce groupe fut souillé par un inconnu. Quelques mois après son inauguration on jeta une bouteille d'encre sur *la Danse,* qui porte encore la trace de cet attentat. La malveillance essaya d'insinuer que Carpeaux n'était pas étranger à cet incident; il voulait se faire une réclame, disait-on. Le lecteur verra si un artiste de cette trempe avait jamais pu concevoir une si méprisable action.

Carpeaux était, je l'ai dit, un indiscipliné, et heureusement pour lui il le demeura jusqu'à la fin; c'est pour cela qu'il apporta dans toutes ses œuvres la magnifique qualité de la vie sans laquelle l'art demeure froid. C'est surtout dans ses portraits que cette maîtrise éclate à souhait; à chaque Salon ils étaient le point lumineux dans cette double rangée de bustes

où le plus souvent un simple bourgeois prend des attitudes de César; et Carpeaux apportait dans ses bustes la vie même, il dépouillait l'original jusque dans les moelles; il donnait à son œuvre l'esprit même du modèle : ses yeux étincelants pénétraient dans l'ardeur du travail jusqu'au fond de l'âme de ses modèles. Parmi les plus beaux portraits, je me contente de citer ceux de MM. Alexandre Dumas fils, Gérôme, et de M^lle Fiocre, danseuse de l'Opéra. Que de chefs-d'œuvre détenus aujourd'hui chez les originaux et devant lesquels, dans un siècle, on s'arrêtera émerveillé dans les musées.

Cette belle carrière devait malheureusement être brisée trop tôt par des influences en dehors de son art. Le grand sculpteur devait, comme le commun des bourgeois, succomber sous les misères de la vie privée. Très fermé pour le banal, très hautain, ne transigeant jamais avec personne, tout entier à son art, Carpeaux devait déjà se barrer le chemin des gloires officielles. Pas plus que son maître

Rude, il ne devait apporter à l'Institut sa gloire rayonnante. Ce révolté était dans l'intimité doux et tendre; il avait rêvé comme point de repos dans sa vie de labeur l'intimité du foyer, et ici il fut frappé mortellement au cœur par un mariage qu'il avait appelé de tous ses vœux et qui devint la plaie béante par où s'échappait la vitalité de ce grand artiste. *L'Amour blessé* sortit de cette période attristante comme un dernier cri de son âme déchirée. Déçu dans ses plus chères affections, Carpeaux n'avait plus qu'à s'acheminer vers la tombe pour trouver le repos. Ce n'était pas assez pour la femme qui aurait pu porter un si grand nom avec le plus fier orgueil, d'avoir méconnu l'exquise tendresse de son mari. Carpeaux lui avait donné et son âme et son génie; il lui avait assuré la propriété de toutes ses œuvres, et plus tard, dans son isolement, le grand artiste dut souffrir que son œuvre conçue dans la plus belle ambition, devînt, dans des mains sacrilèges, un article de commerce dont on inondait la place de Paris. De son vivant il assistait

à la débâcle de son renom. Jusqu'alors il avait surveillé en personne les reproductions de ses statues comme le fit le grand Barye, dont j'écrirai une autre fois la vie et qui eut le bonheur de ne pas assister à l'exploitation purement mercantile de ses bronzes, quand il n'était plus là pour défendre sa gloire.

Frappé dans ses plus chères affections, atteint par une maladie incurable, séparé de sa famille, sans fortune, car le sculpteur n'avait jamais songé à l'argent, Carpeaux dut encore connaître l'amertume de l'artiste qui assiste à la dégradation de son œuvre par celle-là même en qui il avait mis toute sa confiance et tout son amour. En vain protesta-t-il alors publiquement, il lui fallait subir le texte de la loi; en un moment de tendresse il avait donné à sa femme son cœur et son génie; son âme était sortie meurtrie de cette union, et son talent resta emprisonné à jamais chez des étrangers qui l'exploitaient comme un article de commerce.

Ce malheur frappa l'artiste à une époque où

son corps était déjà pour ainsi dire entré dans l'agonie. Il avait subi une première opération à la maison municipale de santé, car, avec son mépris inné de la question d'argent, le mal le saisit dénué de ressources; dans ce triste séjour rien ne put abattre l'enthousiasme de l'artiste au milieu des cruelles souffrances du corps et des tortures de l'esprit; dans une lettre qu'il adressa à son ami Vollon pour le remercier de lui avoir envoyé des photographies d'après Michel-Ange, la flamme artistique éclate magnifique comme au temps de l'heureuse jeunesse, il a attaché ces photographies sur les murs de sa triste chambre de malade, et il écrit à son ami :

« J'ai grand plaisir à contempler ces chefs-
« d'œuvre et à me souvenir des temps heu-
« reux où je partageais avec notre cher ami
« Soumy le plaisir de les étudier; où l'inspira-
« tion libre des misères de la vie nous menait
« par différents degrés au progrès et à la répu-
« tation; mon imagination se reporte à ce
« passé que nous aurions voulu partager avec

« toi sous le ciel de l'Italie, où tout s'harmonise
« avec le soleil et le pittoresque de ce peuple
« si bien disposé pour l'art. Viens voir ton
« ami quand tu pourras, car je suis bien dé-
« sespéré; le mal dont je souffre augmente de
« jour en jour. Au revoir, mon ami. Bon suc-
« cès au Salon. Moi je m'enveloppe dans mes
« chagrins et je disparais du monde des arts,
« le cœur brisé de n'avoir pu faire tout le bien
« que je rêvais. »

Il n'eût pas été juste que cette âme d'artiste exquise s'envolât de cette lugubre maison de santé. Un homme de sentiments nobles se trouva pour sauver les dernières années de Carpeaux. Ce fut le prince Stirbey, propriétaire de *l'Amour blessé,* mais qui ne connaissait pas personnellement le grand sculpteur. Ce Mécène ne voulait pas qu'un homme dont il admirait le génie pût mourir si misérablement chez un ami d'une situation modeste qui l'avait accueilli à sa sortie de la maison Dubois. Le prince, malgré les hésitations de Carpeaux dont la fierté repoussa d'abord ce bienfait, le décida

à accepter l'hospitalité dans une maison qu'il possédait à Nice, et, en dehors des sœurs de charité qui veillaient sur le malade, cet homme généreux et bon lui adjoignit encore un compagnon, le sculpteur Bernard, afin que l'artiste condamné pût se réconforter dans les entretiens sur l'art qui étaient un besoin pour Carpeaux autant que le soleil du Midi. C'est de Nice que l'auteur de *la Danse* écrit à son ami Vollon :

« Enfin, mon vieil ami, un miracle s'est
« produit : j'ai été enlevé de Paris pour me
« trouver dans un paradis. Hélas ! je n'en pro-
« fite pas ; la douleur me fait perdre la jouis-
« sance de ma nouvelle vie. Mon ami Bernard
« est admirable de dévouement. Je prie Dieu
« de te préserver des maladies qui tuent si
« vite le corps et l'esprit. »

Grâce au prince Stirbey, Carpeaux avait donc retrouvé, dans son excessive détresse, un coin où il put reprendre un peu de courage. Que n'eût-il donné maintenant pour avoir près de lui son fils aîné Charles, le seul qu'il aimait,

car les deux autres, pauvres innocents, ne tenaient aucune place dans le cœur déchiré de cet homme illustre dont ils portaient le nom, mais qui, pour des causes que je laisse à l'appréciation du lecteur, s'obstinait à réserver sa tendresse paternelle à Charles, que seul il en jugeait digne.

Est-il possible d'imaginer tragédie plus empoignante que celle-ci : un honnête homme et un grand artiste, éloigné de son art, abusé dans ses plus chères affections et s'acheminant vers la mort sans autre consolation que celle d'un généreux étranger qui lui prodiguait son amitié et ses encouragements. Le prince Stirbey ne voulut plus se séparer de ce pauvre débris de la gloire française. Après Nice, il installa Carpeaux dans une maison attenante au château de Bécon où il fut entouré des soins les plus tendres.

Peu de temps avant la mort de Carpeaux, le gouvernement déposa sur le lit du malade la rosette d'officier de la Légion d'honneur; il ne s'en émut guère, car sa pensée était déjà dans

l'infini ; sa carrière était terminée, il ne regrettait pas la vie qui était devenue si amère pour ce martyr. Michel-Ange qui avait enflammé l'ardeur du jeune homme resta pour le vieillard de cinquante ans le dernier culte dans le génie duquel se retrempait son âme d'artiste. Précisément on fêtait à Florence le centenaire de cet illustre entre les plus grands. De son lit de douleur, la pensée de Carpeaux s'envolait vers l'Italie avec les enthousiasmes de la première jeunesse. On raconte que le jour du centenaire, Carpeaux se fit porter dans le parc du prince Stirbey, où le moribond jeta une poignée de fleurs sur une statue représentant Michel-Ange enfant. N'est-ce pas vraiment beau et touchant ?

Cette magnifique agonie de l'artiste, rendant pour ainsi dire le dernier soupir dans un cri d'admiration pour le plus puissant des sculpteurs, fut, hélas ! suivie aussitôt d'une agonie plus douloureuse où le cœur du père devait recevoir la suprême meurtrissure par où le sang s'échappe dans un dernier râle de déses-

poir. Après s'être mis en règle avec Dieu, Carpeaux demanda à revoir son fils Charles, l'enfant de ses entrailles, sur le front duquel il désirait déposer un dernier baiser de père. Mais il était dit que ce pauvre homme ne pourrait même pas jouir d'un instant de bonheur au moment où il allait rendre son âme à Dieu. On comprendra que je glisse rapidement sur cette scène douloureuse; bref, M^me Carpeaux crut devoir refuser à son mari la seule joie à laquelle il aspirait encore. Ici je consigne un fait connu et souvent raconté sans juger définitivement une situation; la volonté de M^me Carpeaux resta implacable devant ce dernier vœu du moribond : son mari ne reverrait son Charles adoré qu'à la condition de revoir en même temps les deux autres enfants. L'artiste mourant refusa cette transaction; pas plus qu'il n'avait capitulé avec son principe d'art, il ne consentit maintenant à une transaction qui offensait en lui le passé et le présent et qui troublait sa sérénité de moribond; il voulait s'en aller en paix, sans haine, mais aussi sans

lâcheté; il préférait la mort loin de son fils adoré à cette dernière entrevue par laquelle, en admettant tous les enfants à son chevet, il aurait effacé l'abandon dont il avait tant souffert et qu'il ne comptait pas absoudre par un moment de faiblesse. A défaut de ce fils si tendrement aimé, il donna à sa vieille mère, accourue auprès de lui, tout ce que son cœur exquis contenait encore de bonté et d'affection; il l'attira sur sa poitrine oppressée et rendit son âme dans un long baiser filial à celle qui lui avait donné le jour.

Le prince Stirbey fit à son illustre hôte des funérailles dignes de son génie. Après quoi le corps de ce grand meurtri fut transporté à Valenciennes, où l'on conservera son souvenir comme une fierté pour la cité. On racontera aussi là-bas aux enfants que dans la plus cruelle détresse que puisse traverser un artiste, dans ce grand Paris indifférent le plus souvent au malheur, un grand seigneur s'est trouvé pour sauver les dernières années de Carpeaux de la misère et de l'abandon. Cela donnera aux

enfants de Valenciennes le respect de l'humanité, car il suffit souvent d'un seul esprit élevé pour faire pardonner et oublier les fautes de toute une génération. Le prince Stirbey aura de la sorte la plus belle récompense à laquelle puisse prétendre un homme de bien; il reste désormais associé à la glorieuse mémoire du grand sculpteur; par ses bienfaits, le prince a inscrit son souvenir dans l'histoire de l'art français. Si j'avais l'honneur de connaître le prince, je lui aurais demandé la permission de lui dédier cette première série d'artistes dont j'ai décrit la vie de travail et de douleur. Il m'eût été doux de donner de la sorte publiquement une preuve de mon respect au prince sans lequel un des plus grands sculpteurs modernes se fût éteint sur un grabat en désespérant de Dieu, en qui Carpeaux croyait, et des hommes, qui s'accuseraient avec des remords cuisants, mais trop tard, de l'abandon où ils avaient laissé un si grand artiste-et une âme d'élite, ulcérée de tous les maux qui peuvent accabler un mortel.

PAUL BAUDRY

PAUL BAUDRY

Paul Baudry est né en 1828, de parents humbles, à La Roche-sur-Yon. Son grand-père maternel fut un chouan de la plus belle énergie : son père, un simple sabotier, était un exemple d'austérité. Le caractère de Paul Baudry rappelait ses origines : de son aïeul, il avait hérité l'énergie, il tenait de son père l'allure sévère et réfléchie de sa personne. On voulait faire un musicien de Paul, qui, lui-même, hésitait. Heureusement pour le jeune homme, il rencontra deux hommes intelligents qui devinèrent sa vocation véritable : son premier

maître de dessin, M. Sartoris, et un magistrat de la ville, M. Renard. On obtint du Conseil général une pension de huit cents francs. Dans le rapport, il était dit que le jeune Paul « promettait une illustration à la Vendée ». A quinze ans, Paul Baudry se mit en route pour étudier les arts dans la capitale.

Le voici donc à Paris, et le jeune homme se présente à l'atelier de M. Drolling, qui, en 1844, jouissait d'une grande réputation. Sur la demande du professeur si Paul Baudry a les ressources nécessaires sans lesquelles il ne faudrait pas penser à étudier les arts, le jeune homme répond courageusement que les obstacles ne l'arrêteront pas et qu'il est résolu à se faire peintre, quand même il devrait mourir de faim; il raconte lui-même cette entrevue dans une charmante lettre adressée à M. Sartoris :

« On me dit que j'ai plu à M. Drolling; je
« ne sais pas s'il fait cette proposition à tous
« les élèves, mais il eut l'obligeance de me
« dire que, s'il était content de mes progrès,

« il me ferait concession sur le prix du mois;
« j'ai trouvé cela très bien de sa part. Il me
« dit alors : Vous commencerez la semaine
« prochaine; je lui témoignai le désir de com-
« mencer dès le lendemain. Il sourit, prit une
« plume et me demanda mon nom. J'allai à
« l'atelier le lendemain... »

Les premières années de son apprentissage ont été consignées par Baudry lui-même dans une série de lettres qu'on a bien voulu me communiquer; il y dépeint ses espérances et ses découragements. A seize ans, il écrit de Paris à un de ses amis : « Mais, cependant,
« j'aurai toujours de l'espoir; tant que le
« cœur me battra, j'en aurai; mais, toutes les
« fois que je songe à l'avenir, mes idées s'as-
« sombrissent. Voilà mes nuages noirs, et ma
« bonne philosophie même ne peut les chas-
« ser. Mais, pourquoi voir toujours en noir?
« Je suis injuste. La fortune vient de me lan-
« cer un petit sourire dans l'augmentation
« de ma subvention. Eh! mon Dieu! peut-
« être qu'un jour elle m'ouvrira son large

« flanc. Qui sait? Peut-être dira-t-on un jour
« Paul Baudry comme on dit Paul Delaroche. »

A ce moment, en effet, le maître cité par cet élève était parvenu à une apothéose que l'avenir ne devait pas ratifier. Tandis que la fortune de Paul Baudry se préparait, l'étoile de Delaroche commençait à pâlir; du premier rang, on l'a fait reculer au second plan, et c'était justice, car il n'y a pas de grand art durable devant la postérité quand il s'appuie sur les froides combinaisons de l'esprit en dehors de la passion qui fait les artistes de premier ordre.

Le jeune Baudry, élève de l'École, en considérant Paul Delaroche comme la plus haute gloire de son temps, ne faisait que suivre les errements du public. Paul Delaroche passait, en effet, pour la plus haute expression de l'art français; n'avait-il pas pour lui tous les gens réfléchis, les esprits sages, qui n'aiment pas être dérangés dans leurs habitudes et que l'art vibrant et passionné de Delacroix troublait.

En 1850, Paul Baudry obtient le prix de

Rome. Le lauréat dîne avec l'Institut : suprême honneur, dont il parle avec une bonne humeur toute juvénile dans sa correspondance ; il s'attable avec les plus célèbres de l'époque : son maître Drolling le présente à tous ces illustres. De l'un d'eux, le vieux Drolling dit à son élève :

« Regardez cette boule ; quand vous verrez
« une tête conformée comme celle-là, vous
« pourrez dire : C'est un imbécile. »

Comment ! il peut y avoir un imbécile à l'Institut? Le jeune Baudry n'en revient pas ! On peut donc escalader les hauteurs les plus escarpées de la gloire officielle et être une intelligence inférieure? Hélas ! oui, et le jeune peintre devait s'en convaincre encore plus d'une fois. C'est à Rome où, pensionnaire de la villa Médicis, il devait apprendre, pour la première fois, ce qu'il en coûte de vouloir s'écarter des sentiers battus. L'École de Rome a fait plus de mal que de bien, et, dans tous les cas, si on veut la maintenir, il conviendrait de soumettre à une complète revision les tra-

ditions qui la régissent. Chaque fois que je pénètre dans l'intimité des hommes d'un talent supérieur qui ont traversé l'École de Rome, je retrouve les traces de leurs angoisses. Naguère, j'ai raconté comment le pauvre Bizet, qui ne rêvait que le théâtre, fut condamné à écrire à Rome une messe pour laquelle il n'avait pas le moindre goût. Voyons ce que pense Paul Baudry de ce système d'éducation qui maintient les lauréats de l'Académie sous la férule jusqu'à un âge avancé. Paul Baudry a vingt-cinq ans, c'est-à-dire l'âge où un peintre, couronné par l'État, rêve l'affranchissement, où il doit voir par ses propres yeux et peindre avec sa propre âme. Mais l'Académie juge que ses envois de Rome dépassent de beaucoup ce qui est permis à la routine qui tient les pensionnaires du gouvernement sous sa domination.

En effet, ce prix de Rome, ô stupéfaction, rêve, jusqu'à un certain point, l'émancipation de la sainte routine. Un certain sentiment de modernité se fait jour dans ses œuvres et

marque de la sorte, au début, l'originalité du talent de Baudry qui est la caractéristique de toute sa carrière; dans l'œuvre de la première heure, aussi bien que dans les décorations de l'Opéra, un double courant envahit l'esprit du peintre : il s'appuie sur les grands maîtres de la Renaissance, mais, en même temps, il regarde autour de lui et s'inspire de la nature vibrante de ses modèles. Au lieu d'imiter servilement les anciens, il mêle sa propre pensée à l'enseignement qui découle de leur œuvre. Le jeune homme se promet de rechercher autre chose que l'éternelle ligne; il pense que, puisqu'il veut être peintre, il doit peindre; il attache à la coloration et au modelé plus d'importance que n'en comportait alors le règlement de l'Académie. Ce sentiment moderne qui éclate dans *la Fortune et l'Enfant* émeut toute la vieille fraction de l'Académie, éternelle sous tous les régimes, les peintres ou sculpteurs soumis au passé, recommenceurs inutiles dont toute la valeur est dans la science, forts en thème et rien que cela. Aussi bien que vous,

je sais qu'il y a des hommes considérables à l'Académie, mais les plus forts ne sont pas toujours les plus influents. Il y a l'éternelle tradition triomphante sous tous les gouvernements ; maintenant, elle traite ce brillant jeune homme de révolté ; elle trouble l'éclosion de son talent ; elle veut le maintenir dans la vieille formule, et, de Rome, le 31 septembre 1853, Paul Baudry écrit à un ami :

« Que cela ne vous fasse pas trop de peine ;
« songez que, jusqu'au prix de Rome, j'ai
« cherché à contenter tout le monde ; j'étais
« un écolier soumis et respectueux ; mainte-
« nant, je ne suis plus un enfant et je dois
« faire ce que mon cœur me dit sans m'in-
« quiéter des injustices, des cris et des injures:
« c'est la lutte de l'art, et j'y entre tout armé. »

Voilà ce qu'écrit cet homme de vingt-cinq ans, que l'Académie blâme de vouloir voler de ses propres ailes. Paul Baudry en éprouva un si violent chagrin qu'il attrapa la jaunisse. Dans les quelques lignes que je viens d'extraire d'une des lettres de Baudry est toute la querelle que

je soutiens contre la villa Médicis. Certes, je ne crois pas qu'il soit possible de parvenir, dans un art quelconque, à la plus haute expression de sa pensée sans une instruction solide. Mais quand un artiste a remporté ce qu'on appelle le prix de Rome, il sait tout ce qu'on peut enseigner. A présent, l'État devrait borner son action future à fournir à ce jeune artiste quelques années de repos, pour que son talent, à l'abri du besoin, puisse déployer ses ailes, s'il en a. Mais toute pression sur son esprit est funeste et lui fait perdre souvent les plus belles années où le peintre — qu'on me pardonne cette expression — doit montrer ce qu'il a dans le ventre et non pas ce que contient l'abdomen des autres. On l'a si bien compris que, depuis dix ans, on a fondé, en dehors de l'Académie, les bourses de voyage, pensions triennales qu'on accorde à la suite du Salon pour permettre aux jeunes hommes de talent d'étudier les maîtres anciens librement, dans les musées de leur choix et sans autre obligation envers l'État. Pour les esprits indépendants, il

doit y avoir des heures terribles à cette villa Médicis, des moments de révolte où un homme de vingt-cinq ans, qui, plus tard, entrera tout botté à l'Institut, écrit ceci en mars 1854 :

« Ce n'est pas ainsi que des vieillards doi-
« vent enseigner la jeunesse et je me souvien-
« drai toute ma vie de l'inepte rapport fait sur
« mon compte ; au fond, je suis très heureux
« de ces violences. Je suis fait de telle sorte
« que j'aime fort les épices, et rien ne pou-
« vait être plus de mon goût que ces soufflets
« cuisants appliqués sur la joue de ma fortune
« par la vieille main décharnée de l'Académie.
« Aux champs et à la ville, on crie toujours
« haro sur la bête qui se jette hors du grand
« chemin poudreux et macadamisé, perce le
« buisson du voisin et court sur les vertes
« prairies en écrasant le carré des traditions
« semées par monsieur le maire. »

L'artiste de vingt-cinq ans qui poussa ce cri de détresse n'est cependant pas un révolutionnaire en art ; sa pensée reste et restera soumise aux œuvres des anciens, mais il y mêlera

toujours aussi les témoignages de sa propre émotion et comme un écho des transformations que la peinture a subies dans ces derniers temps, où, des ténèbres du bitume, elle s'est élevée vers les clartés de l'atmosphère.

On peut dire de Paul Baudry qu'il a, de la sorte, constamment flotté entre les deux courants de l'art dont l'un vient de la tradition et dont l'autre découle de la vie même : les académiques pures le considéraient, au fond de leur pensée, comme un émancipé, et les autres lui reprochaient de ne pas avoir dépouillé suffisamment l'ancien prix de Rome. Les deux fractions avaient raison, mais toutes deux elles rendaient justice aussi à l'énorme somme de talent, à la volonté et au goût de l'artiste, et à son ambition, à laquelle il sacrifia noblement toute préoccupation d'argent.

Paul Baudry était, dans les dernières années de l'Empire, parvenu à une renommée telle, que, avec ses seuls portraits, il aurait pu faire fortune. Son ami Garnier lui offre alors une partie des décorations du nouvel Opéra. Le

peintre doit donner huit années de sa vie, et il touchera cent vingt mille francs, c'est-à-dire soixante louis par mois, ce qu'il aurait facilement gagné en une séance comme portraitiste. Et Baudry, — ceci est la phase lumineuse de sa vie qui lui assure le respect devant l'avenir, — Baudry n'hésite pas. Toujours il avait rêvé un grand travail décoratif à la hauteur de son ambition. Peu lui importait la question d'argent.

Quand, après dix années, Paul Baudry eut terminé la décoration du foyer de l'Opéra, il était membre de l'Institut et commandeur de la Légion d'honneur, mais il était ruiné; par amour de l'art, il avait fait beaucoup plus de peinture que l'État n'en demandait pour son argent; il a tout sacrifié, abandonné son atelier pour s'installer à l'Opéra, et maintenant, pour s'en aller à l'hôtel du Louvre, il est forcé d'emprunter cinq cents francs à son ami Garnier; sa santé était compromise; le long labeur, le grand effort de l'esprit lui avaient donné des vertiges. On lui conseilla de partir pour l'Égypte, et, avant de se mettre en route, il fallait gagner

les frais du voyage par quelques portraits.

Les décorations à l'Opéra, toutefois, sont discutables, non au point de vue de la valeur d'art proprement dite, mais parce qu'elles ne remplissent pas tout à fait les conditions de ce genre particulier. La peinture décorative repose sur d'autres principes fondamentaux que l'art intime. Ce qui est une qualité de premier ordre dans le tableau, dit de chevalet, la recherche du détail, l'abondance des motifs, la peinture du morceau délicatement ciselé avec tous les raffinements, est pour l'art décoratif un empêchement. Celui-ci doit frapper par la hardiesse de la composition, l'ampleur des lignes, les grands plans de la coloration. L'œuvre décorative de Baudry ne remplit pas tout à fait ces conditions; on peut dire du décorateur que ses plafonds sont de petits tableaux agrandis où l'artiste, bien à tort, s'est parfois épuisé dans les petits moyens qui, non seulement restent sans action dans des œuvres vues à une grande distance, mais qui troublent encore l'ensemble. Le talent dépensé par Baudry

est considérable, même là où il aboutit par ses défauts à des œuvres incomplètes qui ne remplissent qu'imparfaitement les conditions de la peinture décorative. On peut être un grand peintre dans une seule branche de l'art, et cette gloire peut suffire à un homme. Mais le meilleur du talent de Paul Baudry est dans ses toiles de genre, dans les scènes mythologiques où, dans un cadre souvent restreint, il condensait ses très grandes aptitudes de grâce, de goût et de coloration. Dans le nombre, très grand, de ses portraits, on rencontre aussi toujours l'artiste de race supérieure.

Les travaux de l'Opéra avaient donné à Paul Baudry l'apothéose de sa renommée. A présent, les portraits qui, à son retour de Rome, lui avaient rapporté de vingt-cinq à cinquante louis, étaient payés au poids de l'or. L'État, jugeant encore qu'il devait une compensation à ce vaillant, lui acheta, moyennant cent mille francs, les copies d'après Michel-Ange que le peintre avait faites à Rome, où il était retourné avant d'entreprendre son plafond et les vous-

sures de l'Opéra. Paul Baudry, dans le mal qui le rongeait depuis 1874, dans les angoisses de la maladie du cœur, avait du moins la consolation que, après lui, sa veuve et ses enfants seraient à l'abri, suprême consolation pour cet homme exquis qui, en 1854, écrivit à un de ses amis ces mots qui résument les belles qualités du cœur : « Tout ce que je fais, je l'entreprends pour ceux que j'aime. »

On devrait graver ces nobles paroles sur le socle du monument qu'on va élever sur la tombe de Baudry au Père-Lachaise.

LOUIS-GUSTAVE RICARD

LOUIS-GUSTAVE RICARD

A chaque exposition rétrospective, le public voit avec surprise la foule d'artistes s'arrêter devant les portraits de Ricard ; le nom de ce peintre distingué n'a pas pénétré dans les masses, mais les délicats conservent son souvenir, et les artistes considèrent Ricard comme un des plus fins coloristes de l'École française en ce dernier demi-siècle ; c'était, de plus, un poète qui environnait ses modèles d'un nuage d'azur, au travers duquel ils apparaissaient comme des visions entrevues dans un rêve. La femme n'était pas pour lui un être matéria-

liste dont il voulait s'efforcer de rendre les seuls attraits; il la considérait comme une créature surnaturelle et il la contemplait avec son âme plus qu'avec ses yeux; de là ces rares mais si distingués portraits que nous a laissés Ricard et où l'on retrouve quelquefois comme un souvenir de Léonard de Vinci.

Ricard est né en 1829 à Marseille, et ses débuts furent brillants : à vingt-quatre ans, il signa le portrait de Mme Sabatier, classé dans le monde artistique sous le nom de *la Dame au petit chien;* comme tous les autres, il voulut voir l'Italie : il y fit un long séjour et, à son retour, il semblait avoir rapporté dans sa malle le secret des grands maîtres anciens. Il obtint du coup la première médaille, et son second portrait, celui de la marquise de Bloqueville, qui réunissait alors dans ses salons les hommes les plus célèbres, entre autres MM. Thiers, Cousin, Delacroix et Villemain, ne fut pas moins remarqué que le premier.

La carrière qui s'ouvrit si brillante pour le jeune peintre fut interrompue par un événe-

ment intime qui, plus tard, eut un dénouement imprévu : il fût à cette époque follement épris d'une jolie femme qui fit quelque bruit à Paris. Le mariage était décidé, puis cette union fut violemment rompue. Le peintre en conçut un si grand chagrin, qu'il semblait vouloir renoncer à jamais à son art : il quitta furtivement Paris et, sous prétexte de faire un voyage en Espagne, il alla s'enfermer chez les moines de la Grande-Chartreuse. Pendant ce temps, la jolie femme épousa un autre adorateur.

La brutalité des faits le rappelle à la vie active; jusqu'ici Ricard, s'enfermant avec sa douleur, avait conçu l'espoir que l'infidèle, mieux inspirée et convertie par le remords, lui reviendrait un jour. Mais quand la nouvelle du mariage lui parvint et le frappa définitivement au cœur, sans espoir de guérison, le jeune peintre revint à Paris pour chercher la consolation dans son art.

Le jour même de son retour à Paris, Ricard, accompagné d'un ami, rencontre rue Saint-Georges la dame avec son mari; il chancelle,

tandis que la dame tombe évanouie dans les bras de son heureux époux. Dans les romans, cette situation se serait dénouée par une scène, un coup d'épée ou la cour d'assises. Dans la réalité, elle eut des suites moins tragiques et plus parisiennes; l'ancien prétendu et le mari devinrent des amis intimes, et c'est dans la maison même de ce ménage, auquel le liait une tendre amitié, que Gustave-Louis Ricard est mort en 1876, entouré des plus tendres et des plus touchantes sympathies, pleuré à la fois par les deux époux inconsolables.

C'était une des dernières natures d'artiste de Paris. Quiconque connaît les peintres de notre temps sait combien ces organisations exquises deviennent de plus en plus rares. A mesure que le prix de la peinture augmente, le fanatisme de l'art tend à disparaître : la question des gros sous domine toutes les autres. Ricard était un des derniers fantaisistes de l'ancien temps, où le peintre n'était pas encore un commerçant tout aussi bien que l'épicier du coin. Il avait eu la rare bonne

fortune de posséder un patrimoine modeste, six mille francs de rente à peu près, qui lui permettaient de vivre comme bon lui semblait. Sur le tard seulement, la mort d'un de ses frères augmenta son revenu de vingt mille francs par an, mais ce poète de la peinture ne changea rien pour cela à sa vie. Son existence s'écoulait doucement, entre l'atelier et la maison hospitalière, qui était pour ainsi dire devenue la sienne; il y vivait heureux et entouré des plus tendres attentions. Il était le dieu de ce foyer, l'ami le plus intime du mari, le serviteur le plus dévoué de la maîtresse de la maison. Aucun accès de jalousie ou de défiance n'a jamais terni l'étroite union de ces belles âmes.

Ricard faisait de la peinture pour sa satisfaction personnelle, avec un entier dédain de l'argent. Il était heureux avec ses six mille francs de rente et n'en demandait pas davantage. Accablé de commandes, il choisissait les modèles qui répondaient à ses instincts d'artiste; ainsi il refusa obstinément de faire le

portrait de M^me O. de Béhague, sous prétexte qu'elle avait les cheveux trop noirs, et qu'en peinture le blanc et le noir absolus font horreur à tout bon coloriste.

Aucune somme ne l'eût décidé à peindre un portrait dont l'original ne captivait pas sa sympathie à première vue. Quand on venait lui commander un portrait, il demandait généralement à voir la personne avant de prendre un engagement, et quand la personne lui déplaisait, le peintre refusait net.

C'est ce qui arriva à un Anglais très connu sur le pavé de Paris, qui voulut absolument avoir le portrait de sa femme signé de Ricard.

— Montrez-moi d'abord madame, dit l'artiste.

L'Anglais tira son portefeuille de sa poche, et :

— En attendant milady, dit-il, voici sa photographie.

— Cette photographie est si réussie, lui répondit le peintre, que, pour rien au monde, je n'entreprendrai de peindre la tête de milady.

L'Anglais eut beau insister et offrir une collection respectable de livres sterling, Ricard demeura inébranlable. En revanche, quand une tête l'intéressait, il réclamait la faveur de la peindre, et c'est ainsi que tous ses camarades, Heilbuth, Fromentin, Chenavard, Moreau, Chaplin et bien d'autres ont chez eux leur portrait fait par Ricard, pour l'amour de l'art, tandis qu'il repoussait obstinément toute tentative pour obtenir de lui le portrait dont l'original ne répondait pas à ses goûts. On peut dire de cet homme de talent qu'en véritable artiste il n'a jamais rien fait pour l'argent.

La conscience de Ricard égalait son désintéressement. On lui eût offert les fameuses mines de pétrole de l'Amérique pour se dessaisir d'une toile dont il n'était pas satisfait, qu'il eût refusé avec empressement. Le portrait du chevalier Nigra est légendaire dans les ateliers. L'ambassadeur d'Italie avait obtenu la faveur d'être portraicturé par ce fantaisiste. La toile était terminée; le chevalier Nigra se montrait enchanté; ses amis et les camarades du peintre

se disaient ravis. Il ne s'agissait plus que de livrer le portrait qui devait embellir les salons de l'ambassade.

Étonné de ne pas voir arriver la toile, l'ambassadeur se rend à l'atelier du peintre :

— Et mon portrait? demande-t-il.

Ricard lui montre la toile, grattée du haut en bas, et lui répond :

— C'est à recommencer, je n'étais pas content du tout de moi.

Et il recommença avec la même ardeur, jusqu'au jour où il pensait avoir signé une toile digne de son nom.

Personnellement, je n'ai vu ce poète-peintre qu'une seule fois, à la table d'un ami commun. J'étais très désireux de connaître l'homme : c'était, dans toute l'acception du mot, un charmeur qui, sans apparent effort, s'insinuait dans toutes les sympathies. Ricard était un Marseillais réussi, ayant tout l'esprit et toute la pétulance du Méridional sans son accent. C'était un causeur charmant qui avait beaucoup vu et observé; il parlait de toutes choses avec

une rare facilité, et des hommes avec une méchanceté aimable, adoucie par une grâce qui enlevait le côté cruel et offensif.

Un soir, il soutenait cette thèse que les hommes maigres ont seuls de l'esprit, et comme un ami lui répliquait :

— Votre théorie est fausse ! Voyez plutôt le peintre Chenavard, il a de l'esprit et de l'embonpoint à la fois.

— Oui, répliqua Ricard, mais cela lui joue de mauvais tours ; il ne s'envole jamais.

Dans son atelier, Ricard conservait, comme un enseignement pour les peintres, disait-il, un portrait de femme dont l'histoire eût pu inspirer un vaudevilliste.

Un beau jour, Ricard voit entrer chez lui un jeune couple. Le mari demande au peintre de faire le portrait de sa femme. L'artiste trouve le modèle à son goût et se met à l'œuvre.

— Surtout, tâchez que le portrait soit fini pour la fête de mon mari, dit la dame. Il est si bon ! et je voudrais lui faire la surprise

d'accrocher mon image sur les murs du salon pour ce jour de fête.

Après l'avant-dernière séance, M^{me} X... ne revient pas. Que s'était-il passé? Le ménage tendre s'était séparé à l'amiable. Le mari ne voulait plus du portrait de sa femme. Celle-ci, n'ayant plus le moindre désir de faire une surprise à son gros chéri, refusa de payer le portrait, et la toile resta pour compte à Ricard qui, depuis cette aventure, disait à ses amis :

— Avant d'entreprendre le portrait d'une femme mariée, il faut prendre des renseignements sur le ménage ou se faire payer d'avance.

Vers la fin de sa carrière, Ricard s'assombrit; malgré son très grand talent, il ne jugeait pas être à sa place, et il avait raison : il souffrait de ne pas être décoré comme la plupart de ses camarades. Sous l'Empire, il était d'usage que, pour obtenir la croix de la Légion d'honneur, il fallait en faire la demande directement au Ministre. Le Gouvernement avait essuyé quelques refus blessants : de là cette

mesure générale, mais que Ricard considérait avec raison comme une offense pour la fierté d'un artiste. C'était au ministre des Beaux-Arts à distinguer ceux qui méritaient la croix, et de la leur offrir comme une récompense qui leur était due. Mais s'il fallait la quêter, pour ainsi dire, et s'exposer, à son tour, d'être refusé, mieux vaudrait y renoncer, pensait Ricard. Et il tint bon ; à travers les années, il ne capitula pas avec sa fierté, mais il porta dans son cœur la blessure de cet oubli ministériel; ses amis la devinaient sous l'orgueil toujours souriant; ils s'adressèrent, en 1865, à la princesse Mathilde et lui exposèrent combien il était fâcheux qu'un peintre de cette valeur ne fût pas décoré, parce qu'il s'obstinait à ne pas demander la croix comme une faveur.

La princesse parla à l'empereur et il fut décidé que Ricard serait fait chevalier de la Légion d'honneur. Lorsqu'il apprit à quelles influences il devait cette distinction, son légitime orgueil d'artiste se révolta. Aussi, quand le ministre le fit appeler pour lui faire part

de la grande nouvelle, Ricard répondit :

— Je vous remercie, monsieur le ministre. Je suis fort touché de la bienveillance du souverain, mais il est trop tard.

Il se peut que Ricard ait eu tort cette fois et que, devant les ouvertures ministérielles, son amour-propre eût pu se montrer satisfait. Mais il est juste de dire qu'il ne songeait point, comme Courbet, à se faire une réclame avec le refus de la croix; il n'en parla à personne en dehors des amis qui s'étaient employés pour lui; il n'écrivit aucune lettre aux journaux pour motiver sa conduite : Ricard était un artiste blessé et non un bateleur qui pensait, par un scandale, ameuter la foule devant son atelier.

HANS MACKART

HANS MACKART

Aucun artiste de ce siècle n'a savouré les joies de la célébrité au même degré que le peintre Hans Mackart. Ce fut, pendant une période de dix années, comme une fièvre d'admiration qui, de Vienne, se propagea sur toute l'Europe : on promenait ses toiles à travers le monde et partout elles trouvèrent un public enthousiaste. La question d'art toutefois se compliquait dans ces œuvres discutables d'un scandale mondain, qui fut certainement pour la moitié dans le succès ; on se racontait que les plus grandes dames de Vienne avaient posé

dans l'atelier pour les femmes nues qui se prélassaient sur les toiles ; une princesse avait posé pour le torse ; une comtesse avait découvert ses seins pour les faire portraicturer par Mackart ; les belles épaules de cette troisième femme nue appartenaient à une grande dame polonaise, et les jambes d'une quatrième figure aux attaches aristocratiques, étaient bien connues pour celles d'une magnifique Hongroise, fort admirée dans le monde viennois ; les tableaux de Mackart, disait-on, étaient comme une carte d'échantillon des plus jolies femmes de Vienne dans un déshabillé complet.

La vérité est que le célèbre Autrichien vivait dans un commerce intime avec les plus belles Viennoises, en tout bien, tout honneur, je le veux bien, car l'artiste ne pouvait les séduire ni par la beauté de ses formes ni par la grâce de son esprit ; ni bel homme dans l'acception banale du mot, ni causeur ; ce n'est pas avec lui qu'on pouvait bavarder quand on avait fini de rire ; c'était un sombre d'aspect et un taciturne de naissance. Mais il avait pour lui la

célébrité et la mode; c'était un sport pour les grandes dames de Vienne d'être au mieux avec leur peintre national : elles allaient à l'atelier de Mackart comme chez nous on va au Bois, pour être vues plus que pour voir. Il est toujours flatteur pour une jolie femme de passer pour la plus belle de son temps, dût-elle, pour obtenir ce brevet devant l'opinion publique, laisser supposer qu'elle a posé pour la Luxure dans le tableau des sept péchés capitaux.

Le peintre se laissa porter aux nues par cette vogue colossale. Dans son très vaste atelier, Hans Mackart fut le premier à déployer ce luxe de soieries, de velours et de peluches qui font que les ateliers de nos grands peintres ressemblent à présent à un rayon des Magasins du Louvre. Des tapis anciens jetés sur le parquet, des broderies orientales couvrant les murs ou retombant en larges plis sur les galeries circulaires, des armes précieuses éparpillées dans tous les coins, des objets d'art sur tous les meubles et, devant ses toiles, toujours de dimensions colossales, un petit homme au teint

brun et à la chevelure abondante d'un Tzigane, perché sur les hautes échelles et brossant son mètre carré de toile dans la journée en se servant d'une palette plus grande que lui; tel était le peintre Hans Mackart, quand il m'apparut pour la première fois à Vienne. De bien grandes dames entraient sans cesse sans être annoncées, s'arrêtaient devant les toiles, disaient : « Admirable ! sublime ! colossal ! » et essayaient en vain d'arracher une parole à ce silencieux qui paraissait avoir la conversation en horreur; il n'écoutait qu'à moitié, ne répondait que par des monosyllabes, et jetait de temps à autre un regard bienveillant sur toute la ville prosternée à ses pieds.

Deux ou trois fois chaque hiver, Hans Mackart recevait la crème de la société accourue sous des costumes étincelants, tous empruntés à une même époque, ce qui donnait à ces réunions un cachet d'art véritable. Mackart faisait payer ses portraits fort cher; il tirait de grands bénéfices de l'exhibition de ses tableaux; mais ce n'était guère pour son train de vie et sa folie

de la prodigalité. Sa demeure n'était pas seulement hantée par les princes du sang, mais encore par les huissiers de la capitale qui déposèrent de nombreux papiers timbrés sur les beaux meubles, sans respect pour la question d'art; plusieurs fois, écrasé sous les dettes, Hans Mackart fut tiré d'affaires par l'intervention personnelle de l'Empereur, jaloux d'éviter les saisies au premier artiste de la monarchie.

Qu'y avait-il au fond de cette réputation colossale et certainement surfaite? Un beau tempérament d'artiste et une brillante fantaisie, pas plus, un goût incontestable de la mise en scène, toutes qualités qui ont leur prix; ce qui manquait à Mackart, c'était le rien qui fait les véritables grands artistes : l'originalité. On n'en trouvait point dans l'œuvre qui s'appuyait exclusivement sur les ancêtres, surtout sur les Italiens.

L'art de Mackart était au fond celui d'un simple virtuose; il brodait des variations sur les mélodies des maîtres anciens; on trouvait dans son œuvre des souvenirs et non des émo-

tions ; l'œil avait retenu l'art des autres sans que l'âme de l'artiste apportât une vibration personnelle. Acclamé partout ailleurs, il lui manquait une seule satisfaction d'orgueil : celle d'éblouir Paris comme il avait fasciné l'Autriche, les pays allemands, l'Angleterre et l'Amérique. La gloire de Mackart subit un premier échec à l'Exposition universelle de 1878. Son *Entrée de Charles-Quint à Anvers* n'obtint au Champ-de-Mars qu'un succès de curiosité. La toile retardait d'un demi-siècle sur l'art français ; elle rappelait la manière des peintres de second plan qui, sous Louis-Philippe, embellirent le palais de Versailles ; c'était du *chic* pur, d'une couleur jaune et d'un dessin négligé.

La chute fut d'autant plus cruelle pour Hans Mackart que, dans une autre salle de la section austro-hongroise, l'étoile de Munkacsy se levait dans ce *Milton dictant à ses filles le Paradis perdu* qui devait asseoir définitivement la renommée du rival de Mackart : le fameux peintre autrichien souffrait fort de l'accueil froidement poli fait à Paris à l'œuvre acclamée

partout ailleurs; il devint sombre et, dans un dîner que je lui offris, en société avec quelques artistes qu'il était désireux de connaître, on ne parvint pas à le dérider; il quitta Paris, blessé au cœur, et n'y voulut plus revenir.

Plus tard, je le revis dans son atelier à Vienne, lors des préparatifs pour le fameux cortège offert à l'Empereur à l'occasion de ses noces d'argent; dans nos entretiens, il revint sans cesse sur Paris, non pour se plaindre des désillusions subies, mais avec une préoccupation visible de prendre une revanche éclatante. Nous passâmes ensemble dans son atelier la revue des tableaux ébauchés, et devant chaque toile, il me regardait fixement, comme s'il avait voulu lire au fond de ma pensée, en me demandant : « Faut-il envoyer cela? » La blessure parisienne n'était pas encore guérie.

Cependant, quelques jours après notre dernier entretien, Hans Mackart remporta personnellement à Vienne le plus grand triomphe dont puisse s'enorgueillir un artiste : il avait à lui seul inventé et conduit les travaux du cor-

tège qui, un beau matin, se mit en mouvement pour défiler devant Leurs Majestés; chaque corporation formait un groupe dans l'ensemble. A la tête des artistes, seul comme un roi précédant son état-major, Hans Mackart, dans un admirable costume du seizième siècle, vêtu de velours noir de la tête aux pieds, montait un magnifique cheval blanc prêté par les écuries impériales. Ce fut, à proprement parler, une promenade triomphale de l'artiste à travers la capitale.

De toutes les fenêtres, de toutes les tribunes, un même cri de : « Vive Mackart! » le salua; il inclina la tête à droite et à gauche, comme fait un souverain acclamé par un peuple en délire. Je ne pense pas que jamais, sous aucun règne, on ait fait pareille ovation à un peintre. La ville de Vienne semblait vouloir le fêter sinon plus, mais au moins autant que le souverain. La capitale payait en ce jour à l'artiste l'éclat qu'il avait jeté sur la peinture autrichienne; depuis le Prater d'où partit le cortège jusque devant le château où se trouvait la

tribune impériale, sur un parcours de quatre kilomètres, les cris de : « Vive Mackart! » retentirent sans interruption.

On raconte que Rubens fut accueilli de la sorte à Anvers au retour de son voyage en Espagne; mais il n'est pas possible que l'enthousiasme des Flamands pour leur grand artiste ait dépassé celui que les Viennois, en cette journée mémorable, déployèrent pour leur peintre à eux. Qui aurait cru alors, que peu d'années après, ce peintre acclamé ne fût plus qu'un pauvre fou en qui maintenant on eût cherché en vain un reflet de cette flamme qui l'avait porté si haut.

Je ne crois pas me tromper beaucoup en supposant que la raison de Hans Mackart a été ébranlée par les succès prodigieux de Munkacsy. L'Autrichien et le Hongrois jusqu'alors étaient liés d'une amitié solide. Quand Munkacsy traversait Vienne, il allait d'abord rendre visite à Mackart pour lui porter l'expression de son admiration. Mackart aussi aimait fort son ami hongrois; mais, au fond de sa pensée, il

ne le considérait pas tout à fait comme son égal. Jamais il ne se serait douté que Munkacsy viendrait un jour ou l'autre l'éclipser jusque dans cette ville de Vienne, si enthousiaste pour la gloire de Mackart. Cela se fit pourtant et les grandes œuvres du Hongrois refoulèrent au second plan les grandes toiles de l'Autrichien.

Le *Christ devant Pilate* commença sa tournée triomphale à travers l'Europe; la monarchie austro-hongroise avait trouvé un peintre d'une valeur plus haute que Mackart, un artiste qui apportait une pensée personnelle dans une virtuosité qui dépasse de cent coudées celle de son rival. L'œuvre de l'Autrichien n'avait séduit que les yeux, la grande page du Hongrois bouleversa les âmes. A côté de cette peinture nerveuse et s'appuyant sur la nature, le chic de Hans Mackart se montrait maintenant dans toute son infériorité. La foule n'a de mesure ni dans ses acclamations ni dans ses abandons; de même qu'elle avait dépassé le but en mettant Hans Mackart à côté de Rubens, elle se montrait à présent injuste pour lui. Il fut bien

dur pour les Autrichiens de renoncer à leur idole pour courir vers le peintre hongrois, mais la lutte n'était pas possible ; il fallait se rendre à l'évidence et reconnaitre l'erreur dans laquelle si longtemps on avait vécu. Ce furent les triomphes de Munkacsy qui portèrent le coup fatal à Mackart, car aucun autre motif ne saurait expliquer cet écroulement de sa raison.

La folie de Mackart a pris naissance à l'Exposition universelle de 1878, qui marqua l'arrêt de sa renommée avant sa déchéance finale; elle se manifesta clairement pour moi, lors de l'Exposition de 1883, dans une lettre qu'il m'adressa pour appeler mon attention sur son envoi au Salon parisien. Subitement, il avait conçu l'idée de se révéler comme architecte, et il nous expédia le plan d'un palais fantaisiste qui tenait le milieu entre la Renaissance italienne et un Café-Concert du dix-neuvième siècle. Quand j'aperçus ce dessin rehaussé d'aquarelle dans la galerie des architectes, au palais de l'Industrie, je fus pris d'un sinistre pressentiment qui, hélas ! n'a été que trop tôt

confirmé; la folie était déjà visible dans cette tentative d'un esprit déséquilibré et qui passa d'ailleurs inaperçue au Salon; elle a pris naissance non dans un excès de travail, ni dans les abus des joies de la vie, mais dans l'adulation excessive d'un peuple, suivie bientôt de son indifférence.

Maintenant, ce peintre acclamé n'était plus qu'un corps éteint. Les médecins ne désespéraient pas de le guérir; mais, lors même qu'ils lui auraient rendu un semblant de raison, Hans Mackart n'aurait plus retrouvé la grande situation qu'il a occupée pendant un temps. On peut dire de cet homme doué, qu'il est mort de la blessure reçue dans la Capitale de l'art, où il avait cherché en vain la consécration de sa renommée, surfaite à l'étranger.

TABLE

	Pages
Géricault	1
Jean-Baptiste Corot	11
François Millet	35
Jules Dupré	55
Eugène Delacroix	77
Narcisse Diaz	97
Théodore Rousseau	113
Eugène Fromentin	129
Charles-François Daubigny	143
Constant Troyon	159
Ernest Meissonier	171
Gabriel Decamps	187
Thomas Couture	199
Edouard Manet	215
Gustave Doré	235
Bastien Lepage	251

	Pages
François Rude	269
Carolus Duran	283
Alphonse de Neuville	297
Jean-Baptiste Carpeaux	315
Paul Baudry	337
Louis-Gustave Ricard	355
Hans Mackart	369

Paris. — Typ. Ch. Unsinger, 83, rue du Bac.

www.ingramcontent.com/pod-product-compliance
Lightning Source LLC
Chambersburg PA
CBHW071609220526
45469CB00002B/290